找到家的好感覺

設計師教你做對五件事，
空間對了，人就自在、放鬆、幸福了

李靜敏 著

原點

CONTENTS 目錄

Chapter3 家的構成美學──家具、櫃設計

特輯 讓和風與茶室入住你的家

F oreword　前言

空間對了，
人就幸福了！

——夢想，不要一次完成。
我覺得是最棒的。
就像玩玩具，喜歡的家具、用品等
可以一件一件地收，然後隨意變化，
轉換家的風景。

二十年前，第一次購屋，用自己的房子築夢飛
行，成為出道的第一個作品。那是一間半新不
舊的高樓房子，我敲掉了封閉式格局，理出了
擁有跟景觀窗水平延伸的平台，貫穿客廳、餐
廳，以及我和小美各自獨立的閱讀區，伸向屋
後，與主臥前的室內小院子接續，隔著一面玻
璃相望。

沒錯，我堅持要有一個院子。

於是用陽台切出了一塊院子，彌補大樓住宅所
沒有的泥土條件。因為，當我看見綠色時，生
命力是無所不在，同陽光、水、空氣一樣，構
成所謂「好」空間，讓室內、室外連結，確保
空間的長存時效，擁有一個10年，甚至於是下
一個10年的更長時間性。在這麼漫長的時間
裡，空間裡透過軟體的變換調整，房子愈陳愈
有味，一種有別於他人的辨識符號。

你想讓房子變成什麼？

家，是溫暖的，可以是平靜，當中有互動分
享。人們從出生、成長、學習，不論是有形或
無形中，都是受到家的影響，一個好的空間會
帶予人正面、積極的思考，讓人做很多事；同
時承載人的心理、身外之物，提供很多想像
力。

怎麼構想空間設計？對現在的我來說，是以「機能性」為主，設計須符合機能，機能要在「先」，而後才是其他。簡約設計是我最想要的，所謂的機能性設計，該是透過減法設計來達成，我希望設計是不突顯的，變成空間的一部份，讓室內設計跟建築結合在一塊兒，兩者一起「長」出來，彷彿它本來就長在那裡似的。

「你想讓房子變成什麼？」房子裝修前，屋主應該要先理清楚。居住在同一個屋簷下，家人之間有互動嗎？各自需要的私密獨立性，有嗎？空間不僅是開放、明亮，而且有許多組合概念存在，一種自由平面的組合，空間裡的物件不該是被預先設定的，而是要在使用時提供最大的自由。

下一代與長輩不單是存在於血緣的親屬關係，在某種程度上更像是朋友，忘年之交，今日的管教態度已經不是威權式，而是了解彼此的「更尊重」態度。這樣的變化，空間設計時有納入思考嗎？

設計者，就該像屋主的家人

做別人的設計，設計者就像是屋主的家人，做出適合他（們）的東西。因為，居家跟商空設計是很不同的思考方式，無法被單一設計所定位。就像東方園林設計，乍看相同，細節設計上各有千秋，因為主導設計的人是居住者，而不是工匠。由此反證至我為業主所做的設計，一次次地、一點點地跳脫自己的天空，最後在一場大實驗，將過去無數次實驗，徹底地貫穿融匯。

之後，預備為人父母，我們也準備了搬遷計畫，希望未來生活的地方有土地承載，小朋友的雙腳可踩踏在土地上，走出家門有村子鄰人可共享。記憶來自於童年時期候的眷村生活，家家有前、後院，一出來是巷弄，小弄連結小巷，眷村的孩子們下了課便是在村子裡奔跑、遊戲，甚至爬上屋頂，沿著家家戶戶相連的黑壓壓屋頂，你追我跑。

這麼美好的生活經驗，也移情於空間設計裡，希望打造的家，是一個聚落式的社區型態，人與人的關係回歸到單純美好，柴鹽醬醋蔥，隔著窗、開了門，轉手之間。小朋友在家門外玩令人放心，在自家庭院也是自由自在。院子，髒了，只要下一場雨，全部都乾了。

雨過天青，滿園鮮脆。當我看見綠色，生命力無所不在，希望將這份美好的感動傳承下一代，並與追求幸福成家的你一同分享。

Chapter 1 思考你的家設計

1.
視線設計

移動時的家風景

視線，講的是眼睛所看見的東西，
跟人的走動有關，通常也跟動線綁在一起。

關鍵思考
1 2 3

1 視線安排就是一種情緒的塑造
2 透過分層手法，創造趣味驚喜或空間延伸
3 光的運用、端景的設定，可以被精密規畫

視線，講的是眼睛所看見的東西，跟人的走動有關，而走動是與機能有關，跟每天生活的食衣住行、取放物件、立坐躺臥有關。在居家空間，視線設計也可以指向「在使用動線時的所見」，就像是坐船渡江河，不看眼前河道，而是看兩岸景色。看見的可能是一面端景，或打開門所見的景象，比如說，把主牆故意做大，產生一種視覺遼闊的景，或是以畫、框景經營的小端景，甚至是打開浴廁空間的門，讓裡頭的洗手檯露出局部。

視線設計 = 情緒塑造
視線設計其實是一種情緒的塑造，在走過、經過時的所見，甚至是可穿透，如刻著窗花的門片，門可以被打開，看見後頭的東西，因此有了前景、後景的豐富。一回到家，會希望是可以好好地坐在玄關，因此有了進門後第一道的視覺安排；當你坐在餐廳時，會有魚缸來安撫你的情緒。

在手法的運用部分，通常是透過穿透、層層疊疊的方式，製造趣味性，如廚房空間的延伸感，或是打開浴室，先躍進一抹綠意，然後再看見一整個洗手檯，甚至於透過一片玻璃，穿透到後面的景。光的運用，在視線設計也有很令人驚奇的效果，透過大面積開窗，映入戶外一面牆或一棵樹，視覺分開。端景也算是視線設計的一種，如藝術品、畫，搭配燈光的投射經營，可被不斷地活用，或使用單一顏色、像畫般的有質感材質。因此視線設計在繪製施工圖時，需要被精密地分割，才不會產生亂象。

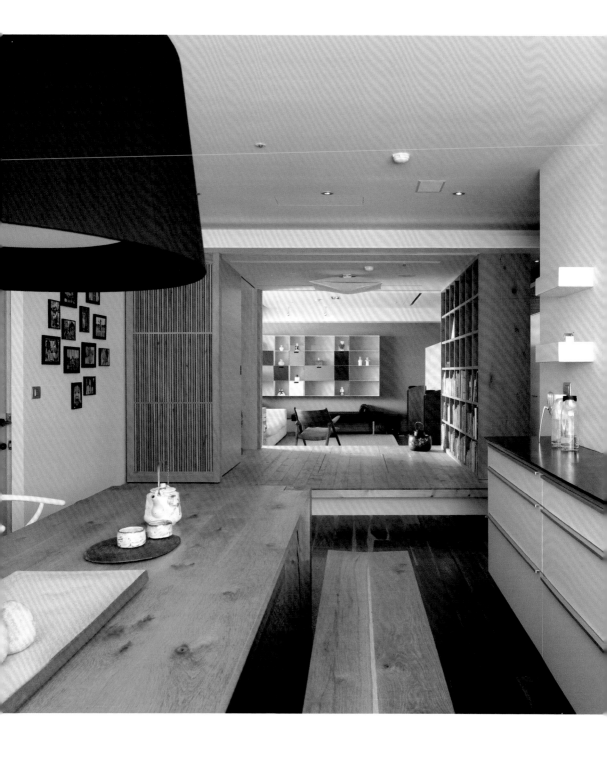

case 1

如何透過視覺焦點，延伸空間層次？

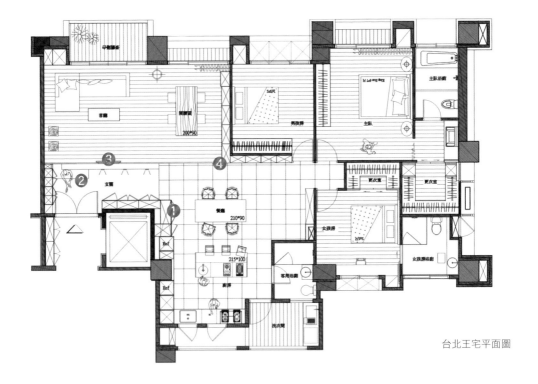

台北王宅平面圖

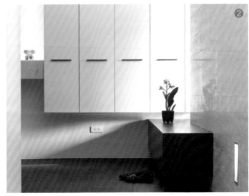

室內動線的樞紐位置，留給了魚缸，
面向餐廳、客廳與書房、玄關，人不論是在哪一個角落，
都有了安定的舒緩氛圍包覆。

在本案設計，做了3道視覺設計，包括L型書櫃、魚缸，以及玄關與客廳的牆屏。玄關入口，便是一道義大利洞石牆屏，帶出進門的過道，洞石質感自然特殊，每個人走進來都會想去碰觸它，洞石牆屏對客廳來說，則是電視牆立面，整合電器櫃功能，視覺性強烈。

離開玄關，餐廳櫃子的魚缸安排，則是本案的第2道視覺設計，延伸出空間的層次感，視覺相對無限延伸，提供客、餐廳、廚房、書房等區觀看；設計時特別將魚缸位置拉高，展露出來的氣勢就不一樣；夜晚時，預設的燈光裝置自然啟動，魚缸有了夜景的風情，也有燈具的作用，白天、夜晚觀看都是很特別的一個景。

❶魚缸設計，成為往來公共空間的動線中心，左右各自銜接著玄關櫃、電器櫃。❷義大利洞石的玄關牆，引出進門過道。❸玄關牆一體兩面，面對客廳的是整合電器櫃的電視牆。❹從客廳閱讀區轉出的L型書架，接續至臥室。

越過魚缸位置，L型書牆是公共空間的視覺結尾，由開放式書房折向臥房區，跟著動線一起行進，提供居住者一家人藏書收納。L型書架同時象徵著家的共同喜好、品味，在無形中，向來訪的人透露出主人的生活方式、工作動態。家，更增添人文風範。

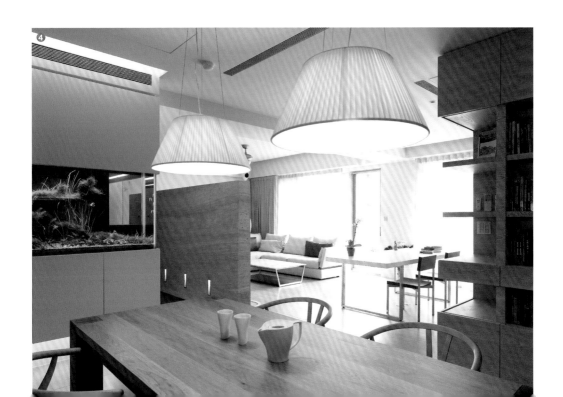

case 2

如何創造房子的遠中近景變化？

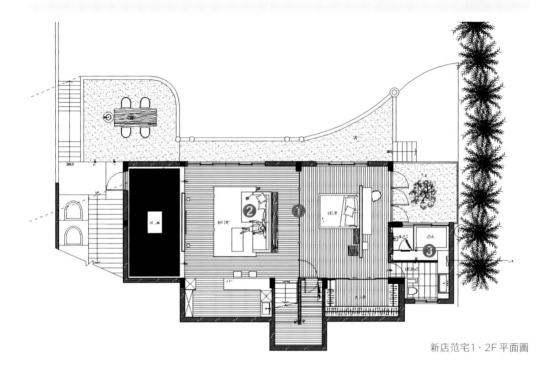

新店范宅1‧2F 平面圖

走進家裡，便看見「景」。
室內所有配置、排列，
全都是依著景，一一定位。

范宅是一棟建蓋在山坡上的房子，而有山，便意謂著一定有「大」的景色，房子依著緩慢山勢而建，於是在構想視線設計時，就有這樣的期望：讓人一進去室內，只要進到一樓，眼前所看見的全是「空」的，包括樓梯、欄杆等，全是「虛」的。

空間的排列用了很戲劇化的方式鋪排，擺明跳脫傳統，但掌握的純熟度很好，不會讓居住者覺得不好用。二樓的客廳，位於兩間房走出來的交會點，捨棄一般制式化的電視牆設計，讓沙發椅座全面向山谷，山景、天光變化視覺風景，窗型的切割也順應建築的斜屋頂來處理。

開放式餐廚區則採取大面落地窗的作法，中島廚設區也是面朝外，讓人在這裡操作、使用時，等同於擁有一個前庭的視野；同樣的，主臥浴室也是將空間整個打開，看見屋外的露台，看見那株樹葡萄大樹，搖曳生姿。

主臥空間位於房子底層，睡眠區、小客廳、茶室連成一體，有著中國傳統建築「一進又一進」的景深；每一個「進」，就像是跨出去一步，帶出近、中、遠景的視覺畫面，屋外是大落地窗，視覺無限展延、有趣。

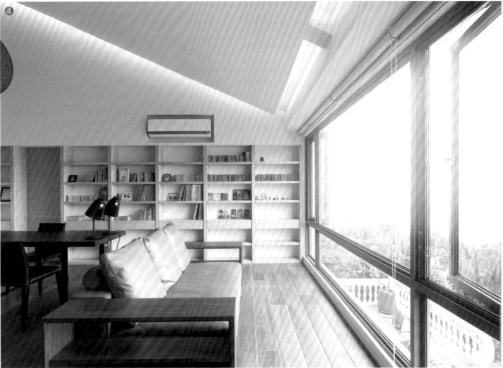

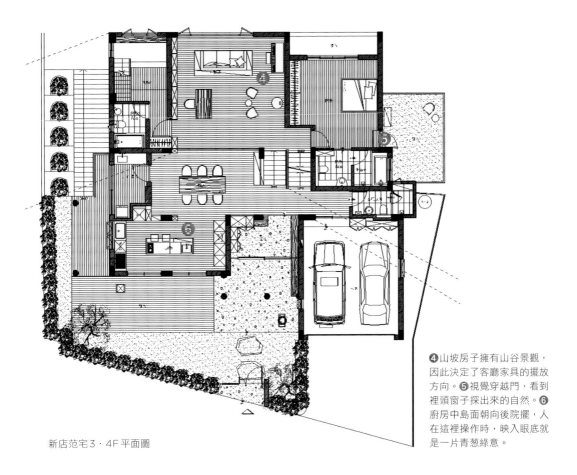

新店范宅3‧4F平面圖

❹山坡房子擁有山谷景觀，因此決定了客廳家具的擺放方向。❺視覺穿越門，看到裡頭窗子探出來的自然。❻廚房中島面朝向後院擺，人在這裡操作時，映入眼底就是一片青葱綠意。

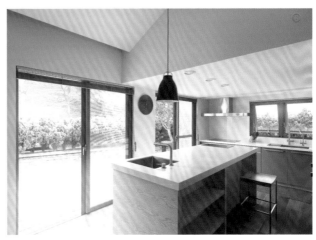

2. 動線設計

家的廊道，再多一點點用法

雖然是連結房子前後的廊道，
也希望能提高它的真正使用價值。

關鍵思考	1 動線不只是走道，還可回歸使用性
123	2 廊道可以發展成書櫃牆，成為閱讀動線
	3 利用動線移動整合多個空間

一般來說，動線設計指的是獨立走道空間，由一個空間轉換至另一個空間的過渡路徑。對我來說，動線就不單單是串聯空間的橋樑那樣簡單，應該還是要回歸到最基本的使用性，而非用傳統的價值觀來設計「動線」；動線存在於空間的意義是有實值的「被使用」可能，單純的動線將因此變得極小值化，幾乎等於「０」。

一個空間，兩種操作

動線是動線，也不是動線。

換句話說，空間裡所有的動線應該都是可以被使用的，如沿著廊道發展成一面 L 型書櫃，就賦予了在動線拿書的實用性，邊走邊放、邊抽；同樣的道理，樓梯是垂直動線，也可以變成藏畫、看書的閱讀動線，甚至於形成一道貫穿樓層的巨大書牆，滿足收納與展示需求。

一旦動線的使用趨於多功能，附加價值相對提高。現今新成屋的格局配置，往往有很多純動線設計，比如說從儲藏室去浴室須經過一個走道，從臥室轉去餐廳、廚房，又得穿越另一個走道……，這些走道空間加一加，都可以湊成一個大房間，對於寸土寸金的都市房子來說，無形中白白浪費了。如果走道空間能再有一些使用性，該多好？不是嗎？

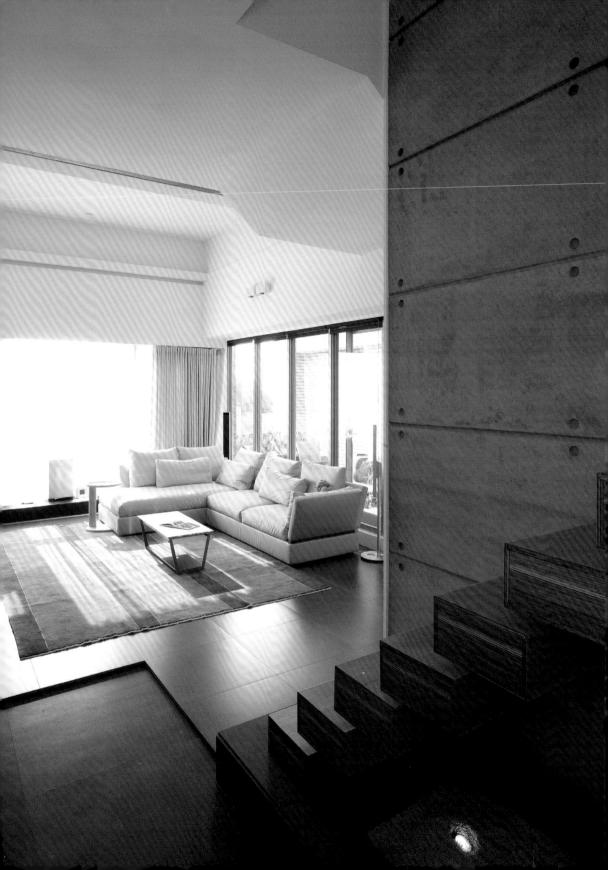

case 1

如何利用「十字動線」，改善老街屋的陰暗與通風？

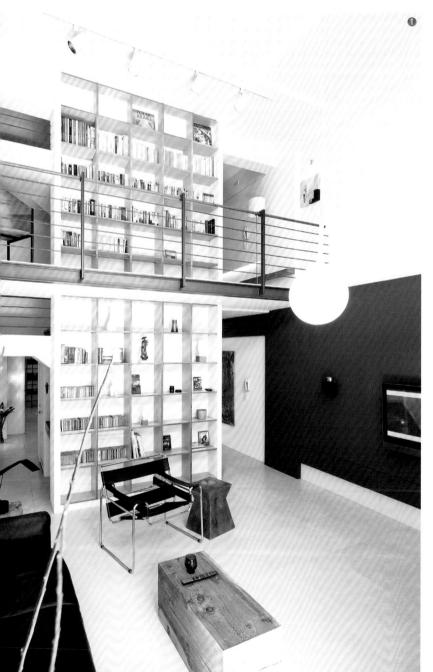

❶以書牆為主視覺，帶出雙動線空間。二樓挑高空間，利用鐵件搭出閱讀平台，將書架串聯起來。玄關融入客廳，應有的機能絲毫不減。❷雙動線之一，涵括了浴廁、洗手檯的使用性。❸上樓的動線，廚房區的防盜格子門引進屋後小巷子的光。❹餐廚區位於屋後，圍繞著樓梯的牆面，預留擺鋼琴的位置。

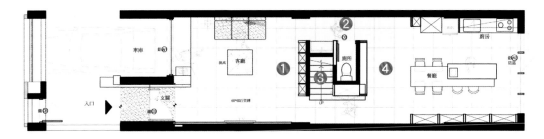

台南洪宅 1F 平面圖

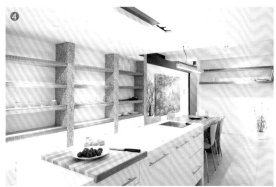

狹長街屋，一條龍的冗長結構，
在採光與空間規畫有其侷限，
透過兩層樓書牆、四開口，
交會出十字動線，整合多功機能，
產生驚人的變化。

老舊街屋的改造再生，是將樓梯設計於房子的
中間段，梯子底部的四個面向，配置了不同的
使用機能，包括洗手台、鋼琴區、儲藏室等，
有如一個家事服務盒般，支援居家生活。

房子前段的挑空區域設定為玄關、客廳，兩者
拉成一片，大型書櫃連結兩個樓層，經營公共

空間的主要視覺畫面，書牆同時將上、下兩層
的雙動線，分隔成交叉的十字視覺，成為一進
門的強烈視覺。

客廳左右兩個開口，導引通往屋後的動線，左
動線的中段隱藏了洗手間，利用梯下角落設
計洗手檯，讓動線合理化；右動線整合上樓動
線，鋪上平台，提供上樓前的收納使用，2樓
的挑空區利用鐵件搭出一道閱讀平台，將書架
串聯起來。屋後緊鄰小巷子，原為小門、小
窗，為了採光考量，將整個牆面切除，改採防
盜格子窗，不只引光，又能隔絕防火巷雜亂景
觀，成功改造老舊街屋。

case 2

如何利用「回字動線」設計，人多人少都舒適自在？

單純的兩人住家，
外加宴客、展示的需求，
環繞式動線設計，
門，開不開，因此都有合理的解釋。

原3房2廳格局，因空間中心點的安排，而全部改觀。

調整格局時，將更衣室、浴室規畫於室內中心，像是一個盒子般存在，全室也只有在這個地方是有施作天花板，該區開口採暗門設計，滑開拉門，是一道分隔兩區的過道，連結主臥室、書房。

當室內各區全部打開時，是一個自由環繞的空間，繞來繞去，都不會遇到阻隔。門不論是關或開，都是合理的，動線因此變得不存在。連結空間的是隱形的牆，動線是循環不斷的，即使是位於角落邊間的書房，也擁有兩個出入口，從相鄰的餐廳，或打開更衣室和浴間的區間，轉進主臥室後，再轉出。

作為單純的兩人空間，招待客人佔了居住者生活很大的比重，臥室、客廳、餐廳都是社交場所、展示空間，玄關開口刻意壓縮化，利用架高平台設計，製造由「小」而「大」的心理感受，空間充滿張力與戲劇性。室內隨意擺著一些家具，有著七〇年代的嬉皮自由主義味道。房子雖然沒有陽台花園，但窗戶刻意開很大，陽台區擺滿爭奇鬥豔的盆栽，整個沉入視覺水平線，只留下一片花海，成為往來動線的漂亮地景。

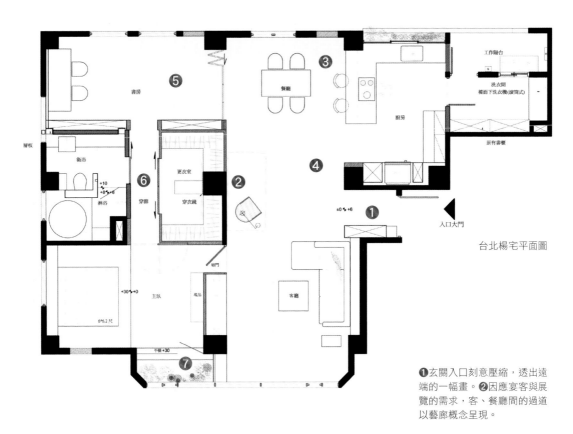

書房

餐廳

工作陽台

洗衣間
檯面下洗衣機(滾筒式)

廚房

原有書櫃

層板

衛浴

更衣室

穿衣鏡

+10
+8 +6

淋浴

穿廊

+0 +6

入口大門

+30 +0

主臥

飾品

客廳

6*6.2 尺

平檯 +30

台北楊宅平面圖

❶玄關入口刻意壓縮，透出遠端的一幅畫。❷因應宴客與展覽的需求，客、餐廳間的過道以藝廊概念呈現。

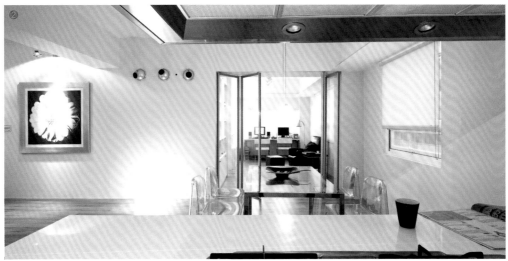

❸隔著拉摺門，視覺穿透餐廳、書房過道。❹客廳與餐廚連成一氣，空間感開闊。❺即使是位於邊間角落的書房，也有雙動線與外部連結。❻浴室、更衣間，像是一個盒子般，被放置於室內中心。❼陽台區的開窗特別做大，盆栽沉下地平線，花兒像是從腳邊竄出。

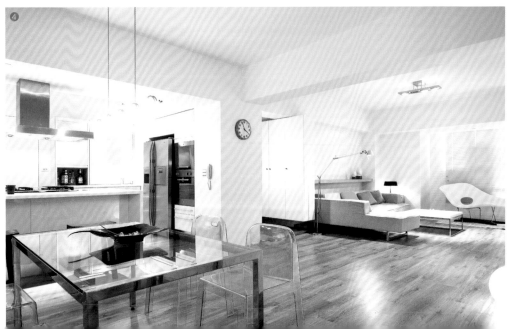

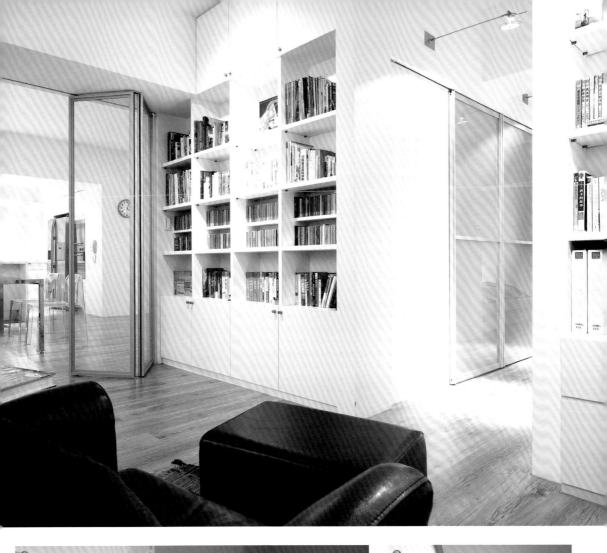

3. 尺度格局

再侷促的坪庭區塊，也能千變萬化

規畫良好的空間可以被分配得很精細，
但在使用時卻可以打破格局，充滿彈性。

關鍵思考 1 2 3

1 格局規畫，得先想想是為誰而做，如何運用？
2 創造出可以固定，也可以彈性變化的格局
3 實櫃 vs.穿透視景，淡化空間分割感，小宅也能放大、保有隱私、彼此互通

尺度格局，應該是一個平面圖的思考起點。空間看起來是大，還是小？要看比例的拿捏是否成功。規畫格局時，平面圖是定江山的關鍵，格局分配是最難的一關。首先要思考的是，這個格局究竟是為了誰而做？將會如何被使用？被安排？

空間，渴望被打破的格局

一直認為，空間有格局，而且希望是可以被打破的格局。怎麼說呢？

記憶中，曾看過一段介紹日本傳統數寄屋空間的紀錄片，影片內容所介紹的是京都當地民家，前有店面、後頭有廚房等起居單元，很像是台灣傳統的街屋建築，要在很狹窄的基地裡，滿足商空兼居住使用的許多機能，很多空間因此被分配到極精細地步，但透過一重重的拉門配置，格局卻可以輕易地被重組，從一小間整合成大廣間。

回歸到現代住宅，設計手法就不只是拉門一種，可能是用了獨立櫃體將客、餐廳區分開來，彼此又透過魚缸、走道，以及刻意用簾子的串聯，模糊兩區分隔。這樣的手法，運用在都市小空間的規畫往往有很驚奇的結果產生，小空間也能有被放大的無限可能。

格局設計很明確、可以是被打破，而且精采豐富。傳統的日式建築設計，有所謂的小坪庭觀點，一種關於1坪庭園的設計方式，設計者從很多的角度、很多重的方向來看待這麼侷促的坪庭區塊，除了標準的東南西北軸線，更延伸出東北、東南、西北、西南等方向，房子設計也應該是如此，即使小，也能夠創造出大千宇宙的萬象變化。

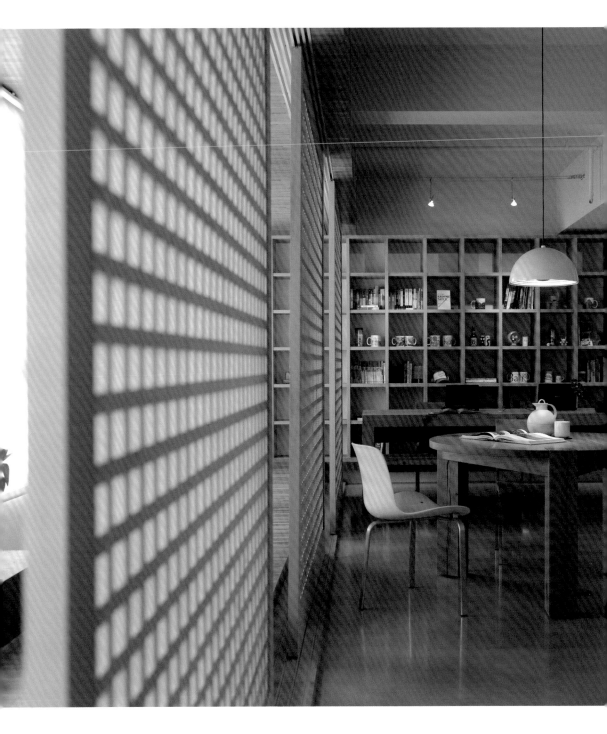

case 1

如何透過角窗安排，讓公、私領域有交集？

台北築丰美學林宅平面圖

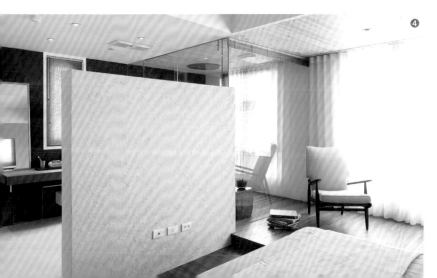

❶廳區裡的兩個角窗空間，像是兩座山谷般，以長平台串聯。❷浴間的雙開口，透出兩區既分又離的連結。❸從客廳的角窗，視線可直抵至主臥淋浴間。❹不頂天、不靠牆的牆屏，隔出主臥浴間的私密性。

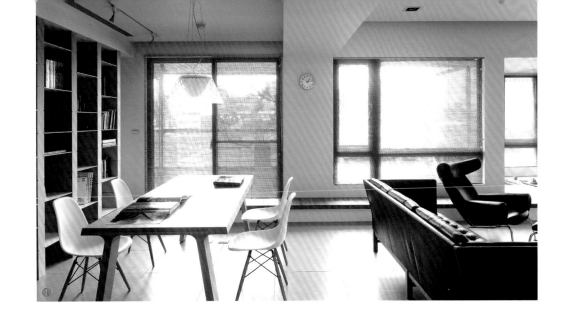

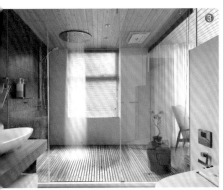

運用長廊平台的設計，
連結兩個角窗區塊，而透過角窗，
主臥浴間與外部空間因而有了交集產生。

現代住宅設計，私密空間如何與外部空間取得連繫？本案因建築外型設計，在客廳區產生外凸的角窗地帶，重新整頓室內格局時，將廳區後方的小臥房釋放出來，小臥房原有的陽台角窗連帶地讓給公共空間，形成兩個山谷挾峰的特殊情況。兩個角窗區塊，一為「內」，發展成客廳平台的水景設計；另一為「外」，成為餐廳窗外的靜心區，兩者間透過長廊平台取得連繫，與主臥區架高地板的小起居區、淋浴間接軌，這樣環環相扣的單元設計，意外地，讓主臥室跟開放廳區的外部有了交集。

人，站在客廳的角窗，可望見主臥淋浴間，因此特別將主臥浴室設計成有如玻璃盒子般，一旁的木平台延伸進去，景觀區變成一個遙望的空間，全室因此產生循環的流動感。公共廳區融合成開闊場域，玄關入口並不做封閉式阻隔，只用了一道實木來界定，讓一進門的視線看見室內全景，順著平台、角窗對望，穿越至主臥浴間，主臥睡眠區與浴間隔著牆屏，帶出左右兩個開口，導引出一個循環流動的生活系統。

case 2

如何打破格局，創造小富宅？

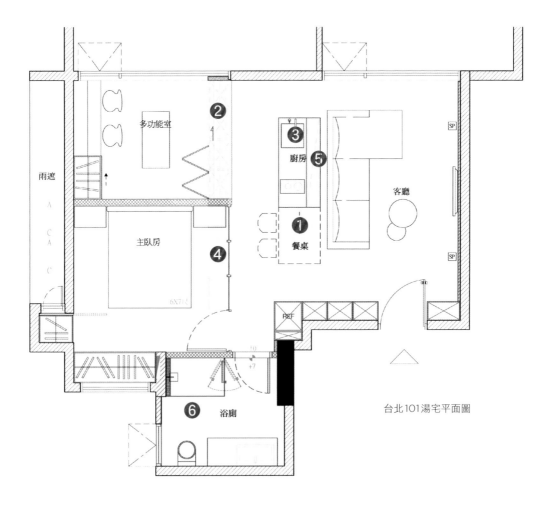

台北101湯宅平面圖

❶餐桌隱藏於吧檯面，空間的使用更具彈性。

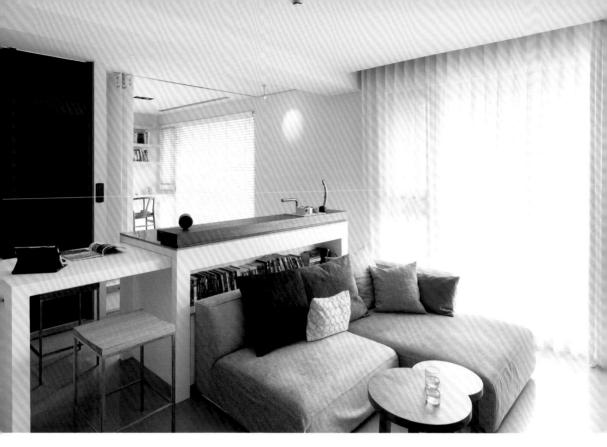

用簡單的方式切開，工作陽台併進來，
公共空間整合客、餐廳及廚房，
加入洗衣工作間的機能，
生活機能豐富精采。

湯宅是一個非常小的空間，但空間小，並不意
謂著生活機能就跟著縮減。設計時，需要幾個
元素來讓小宅的使用趨於極大值，包括浴室、
擁有無限大空間遐想的開放區。

很幸運地，浴室剛好是設定在空間角落裡，如
此一來，其餘空間便不會因浴室而再分割，變
成是一個完整的方正格局。這個方形盒子裡，
再區分成3大部分，彼此間可重疊，又能各自
分開獨立使用，合起來變成一個開闊的場域，
超乎實際坪數所能想像，把日常生活所需的功

能配置全收進來。

主臥室、閱讀區劃在房子的最尾端，像是兩個
玻璃盒子般，兩區之間隔著一道實牆，卻故意
在牆的最上端設計一道玻璃，做出引光、對話
的開口，將原本封閉的隔間脫離開來。公共空
間的中間區塊，定位模糊，但功能強大。餐廚
機能整合在一起，拉出隱藏於廚房吧檯的餐
桌，小宅也能擁有中島廚房的享受。廚房吧檯
不僅提供烹煮使用，也是安置沙發的靠櫃，搭
配收納設計，隨手取放書、CD等，支援客廳
收納使用；吧檯也併入洗衣機，完美地將洗衣
工作間納入廳區，彌補市中心小坪數沒有陽台
的遺憾，提高生活品質。

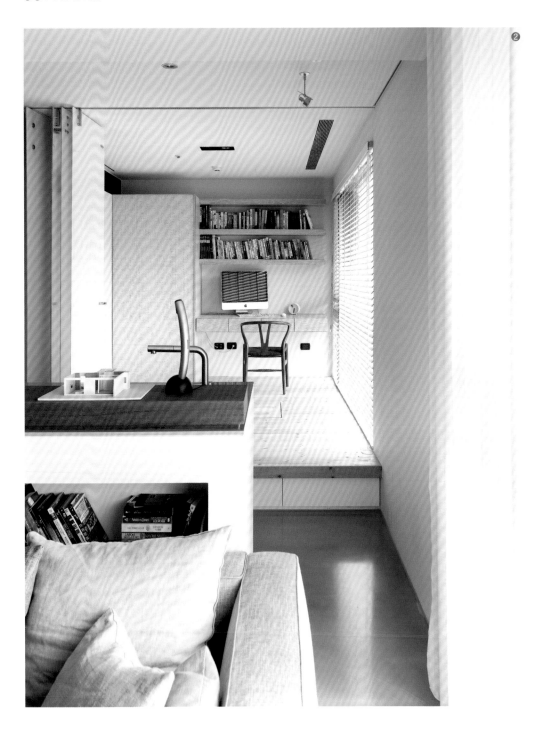

❷打開閱讀區的摺門，空間視野整個延展、拉遠，超乎實坪想像。❸沙發靠櫃的另一面是廚房，同時併入洗衣機，滿足工作陽台機能。❹私密臥區與外部空間，隔著一道墨色牆、一層百葉簾。❺吧檯整合了書櫃功能，面向客廳支援收納使用。❻浴室獨立於室內邊間，精緻而舒適。

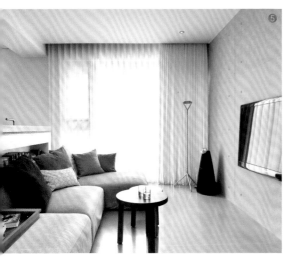

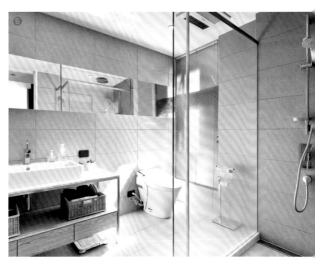

4. 收納規畫

定位式收納，無有是最終境界

收納設計要做到定位、納之無形，
不只使空間取得平衡，
並且涵蓋到未來家族成員的新需求與變化。

關鍵思考
123

1 展示與收納配比先確認
2 確定每個待收物件都有自己的家
3 內斂式收納手法讓家更開闊

收納設計是一個很主觀的課題，這是源自於每個人對於所謂的「足夠」、「呷飽」的認知不同，需要被滿足。思考收納規畫，是以一個家庭的總需求量來估算，而且須將使用的時間拉長，涵括未來變化。

最好的收納，是每件東西都有家

評估時可分成「展示」、「收納」，兩者在空間所占的比例因人而異，有些人喜歡將自己的收藏全部展示出來，表現在櫃子的型式，玻璃的使用、開放設計自然增加；大部分人會選擇70％全收，30％是展示。收納設計做得好不好？設計者是否真正了解使用者對於收、展示的需求比例？就能得知。除了需求比例拿捏得當，經過精準的計算，最後還要再加上感性的手法，空間才會取得平衡。

收納的進階規畫，講的是按使用者來設計，老人、小孩、成年人、女性、男性……。以玄關櫃為例，收納種類可能不只是鞋子，包括外出衣物、球具，大人小孩的包包等，都有可能在一進門空間出現，同時結合展示功能、放置小用品的地方，如鑰匙、手機充電位置，在玄關也希望都能一次獲得解決。

收納絕對要做到「定位」，將所有待「收」的物件設定好位置。

回歸到設計面，除了精準測量使用者的需求面，儘量採內斂的收納手法，尤其是小空間，如利用架高平台來設計電器櫃，讓電視牆呈現開闊感；對於量體較大的高櫃，不妨用白色來表現結構美感，儘量表現出一種「沒有」的狀態，以免厚重的櫥櫃帶來視覺壓迫的副作用。

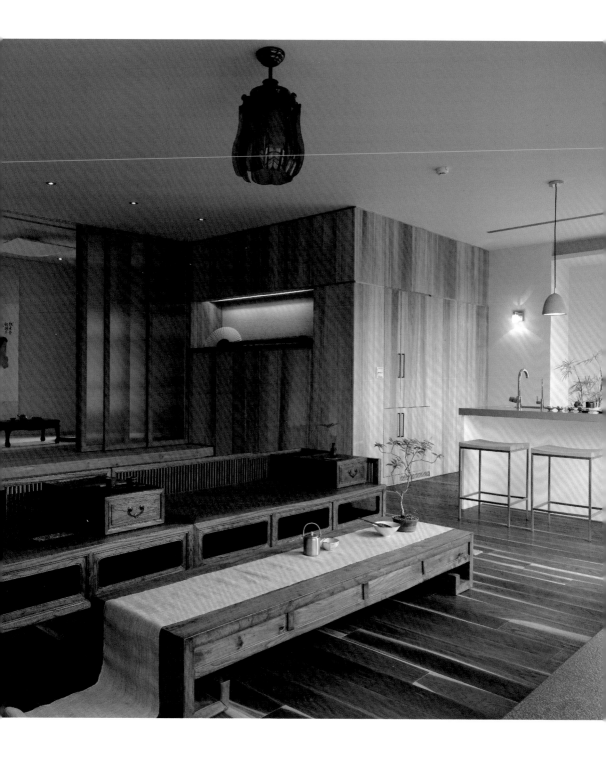

case 1

如何採取共用概念，讓收納、展示大整合？

所有關於收納的安排，
全放置在公共空間裡，
相同的背景牆、門片，
一起滿足收納、展示需求。

本案的收納設計，涵蓋了屋主一家五口的需求，3個小孩年齡層差距大，從嬰幼兒至青少年，空間勢必跟著家人一起成長。玄關入口，便是以一個超大容量的收納櫃開始，大人小孩的衣服、包包等都有專屬的擺放位置，有條不紊。男主人的B&O音響、小朋友的直立式鋼琴，是客廳的收納規畫重點，鋼琴量體怎麼擺進開放空間裡，不會顯得笨重呆板無趣呢？從黑白對比的概念發想，將兩種設備用了一道牆

來整理，清淺的電視牆由客廳延展至玄關，成為電視、音響櫃的安定立面，同時是練琴區的背景，襯出不同的黑色塊體，鋼琴在廳裡的存在於是有了合理性。

關於男主人重視的音響設備、CD收納，也用了展示概念來處理。懸掛在電視牆上的壓克力盒子，源自於以前的唱片盒子設計，在這裡其實是做為音響收納用途，至於CD則是一片片嵌入窗邊的牆柱間，抽取、歸位都順手，單純地擺著也是一處漂亮的風景。餐櫃設計則是一半用於「收」，另一半用於「展示」，共用一片木拉門，左移右推之間，變化餐櫃風景。

❶❷

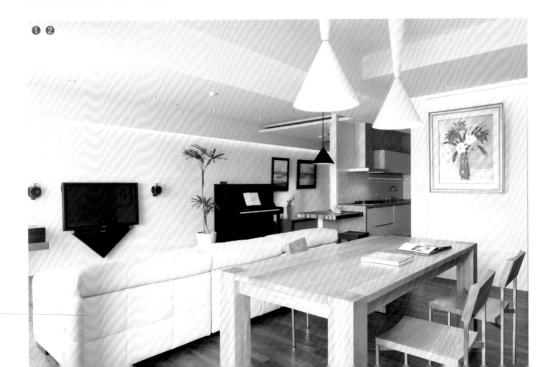

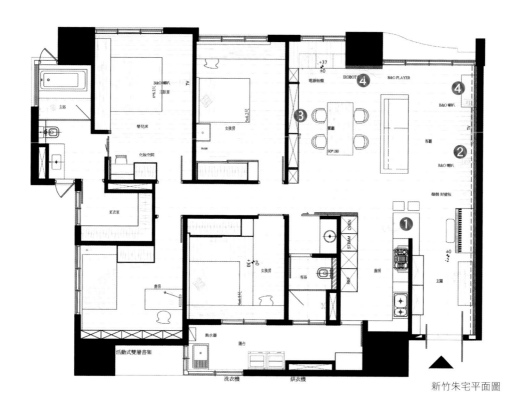

新竹朱宅平面圖

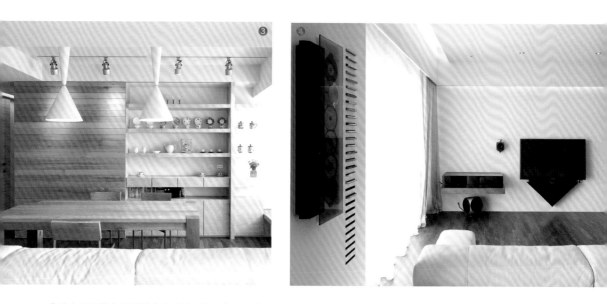

❶從玄關轉進廚具延伸出小吧檯,是用餐區,也是動線上的暫放檯面。❷鋼琴、電視共用一牆,化為牆面的黑色塊體。❸餐櫃一半是展示,一半是收納,單一片門移動間都是風情。❹CD收納盒嵌入牆,電視牆掛著一個唱片盒子,把音響主機收的乾淨俐落。

case 2

如何透過活動式設計　可拆解亦可併入櫃牆？

閱讀區是居家工作站，
也是一家四口的書房，
書櫃整合伺服機使用，
同時分割出4個活動櫃，
隨抽隨用，維持居家整潔輕鬆自在。

房子格局夠大，從大門入口便開始安排收納單元，由玄關折向廚房的L型櫃子，穿插進一道黑色櫃體，是脫離電視牆的電器櫃，電視牆設計清雅動人。客、餐廳開放通透，餐廳的5個電器櫃，變成公共空間的端景之一，隔著客廳，與閱讀區的書牆相呼應。

以電器櫃構成視覺焦點，背牆部分用的是咖啡色調，從正面看來，整個櫃子像是把一層皮拉出來似的，輕輕地浮貼於牆上，輕盈飄逸，淡化了櫥櫃60公分深的厚實感，但轉至櫃子兩側，櫃深厚度恰巧給了收納運用的條件，簡單的開放式收納架，放書、放食譜、工具小物，或擺上一盆小植栽，使用多元化。

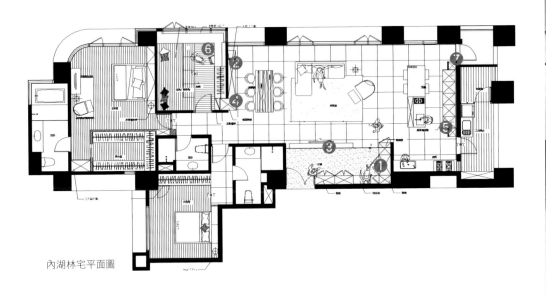

內湖林宅平面圖

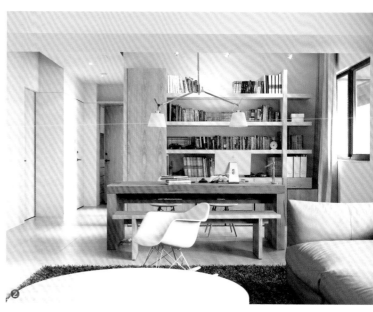

❶從玄關一路延伸的 L 型櫃,其黑色櫃體為客廳電器櫃,脫離主牆而設置。❷閱讀區的書桌整合線槽,書櫃左側設定為伺服機體的收納。❸電器櫃外移,電視牆更是簡潔有型。

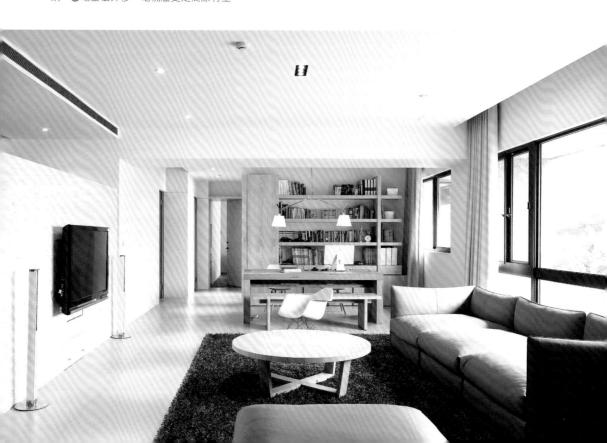

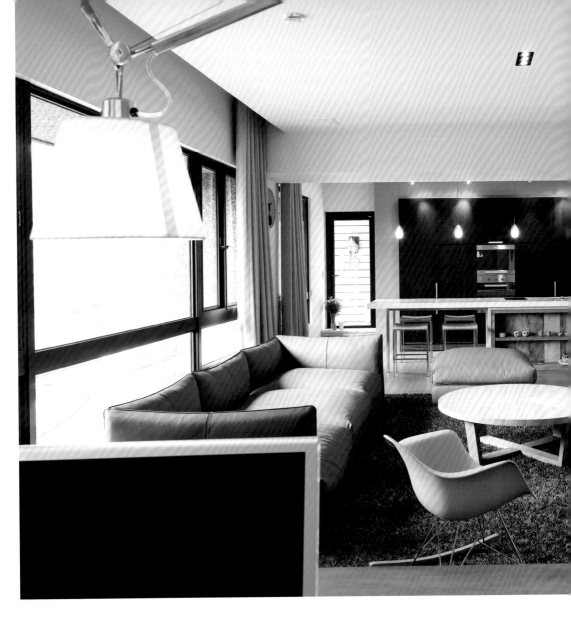

回應男主人在家工作的需求，閱讀區做了強大的收納規畫，大書桌本身整合線槽，可被折解化，便於日後維修使用，工作時所需的事務機等設備，則利用書櫃左側空間來安排。閱讀區也是全家人的書房，一家四口的私人物品全分散於4個活動櫃，使用時可個別單獨拉出，用畢則回歸書櫃裡，將所有可能影響空間整潔的因子全隱藏化，消失於視線裡。

❹一家四口各有一個專屬事務櫃，可併入櫥櫃，也可單獨滑開。❺廚房區的黑色電器櫃也可以是家中很漂亮的端景。❻臥房的L面書桌，桌面沿著窗牆上預設擺放筆與小物品的溝槽。❼利用廚房電器櫃旁的深度，櫃子兩側設計層板架，擺放書、小盆栽等，是超好用的小空間再利用。

5.
自然引入

創造森林與池水的能量入室

將自然元素或直接或間接地引入室內，
隨心、隨季、隨時，給家不一樣的自然表情。

關鍵思考
123

1 不一定非得有庭院才能創造自然空間
2 結合窗景與室內造景，擁有水池與森林
3 觀察居家微氣候，隨著光、入風處與濕度置入綠植栽

自然設計並不是一定要有庭院，重點是在空間裡營造一種自然氛圍，就像是置身在森林裡一樣，感受風，感受水，感受未被文明污染的原始環境，完全滲入空間裡，融入日常生活的軌跡，無須過多維護，自然長久。就像是一首交響樂曲，背景音樂是不變的，有急有緩，忽明忽暗。所使用的元素眾多，可能與空間動線有關，也與開窗位置緊密相扣，跟戶外景觀結合，如街道上的行道樹、山景，甚至可能只是一棵樹，看見樹蔭或樹幹等。

生活格局與自然連結

設計思考概分為「永恆不變」、「每天在變」，比如說以石頭作為主題、庭園或過道的石鋪面，這是永恆不變的；反之，植物花草是日日生長，每天看都有不一樣的發展，將這兩種概念結合，於空間裡發酵，要欣賞的是時間經過後所餘留的韻味。自然氛圍是得花時間慢慢培養的，沒有辦法被速食化，跟著生活一起走，也許是窗前平台刻意挖洞，放進一個小水池，或擺上個人喜歡的盆栽，如浴室裡擺上蕨類，既能淨化空氣，視覺上又很有朝氣，高高地掛起來又有小森林的聯想。

空間裡會有什麼樣的自然畫面？依空間而異。通常會勘現場時，會對房子做很細微的觀察，太陽是從哪一個角度照進室內？風切進來的位置在哪裡？是因為微氣侯的關係，還是受到鄰近大樓的遮蔽影響？感受房子怎麼與自然產生連結，變成生活格局的一部分。

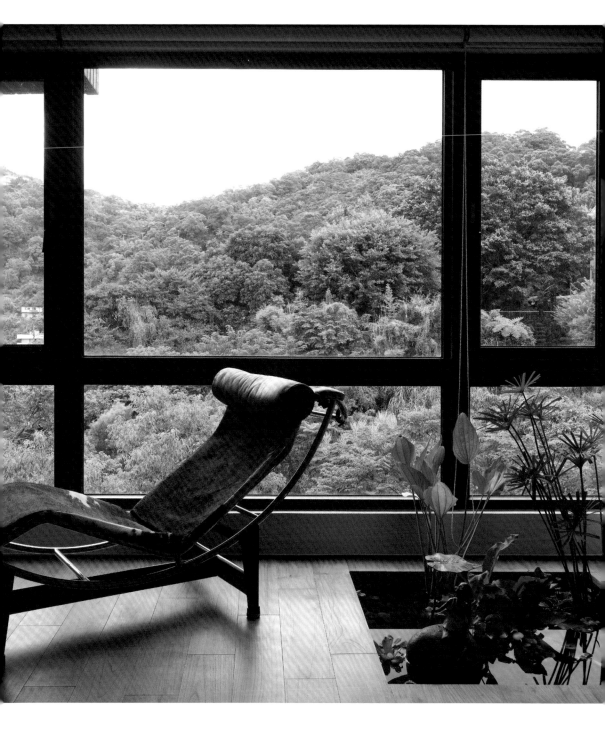

case 1

如何接引天光變化，創造無牆莊園？

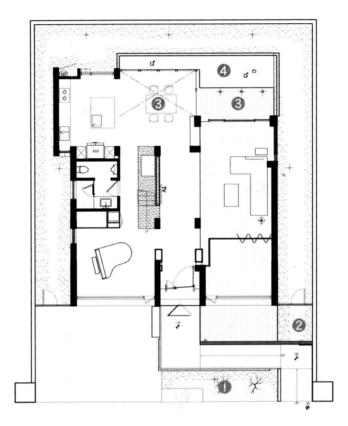

中壢莊園1F 平面圖

擁有環三面庭院的獨棟別墅，
沒有圍牆、石景、水景的庭園設計，
帶出空間的自然詩意。

有獨立的院子，這是本案先天的優勢。在設計時也將這項優勢充分發揮，提出了一件突破性的建議：屋前不做圍牆。

獨棟別墅前院，利用斜坡道經營「退縮」的設計，前庭擺上一塊大石，有著請坐、奉茶的姿態，一旁轉折的過道，帶出戶外玄關區，收信、抄錶等也都在此進行，並且運用走道切出一個狹長院子。呼應前院開闊景象，房子前端的開窗也切至樑邊的最大值，搭配米白色抿石子，有如包浩斯風格設計般。

側院緊挨著鄰房，該區又是沙發背牆的位置，加上沒有落地簾，如何讓庭院造景與室內產生共鳴？又能保有居家隱私？設計時，故意開出一道長形洞口，長窗頂天立地，讓屋外的景石透進室內，長窗設計構成一幅清逸脫俗的框景，光影游移間，更是美麗。屋後設定為餐廳，是屋主一家人的生活重心，利用採光罩設計，搭蓋出臨水的日光餐廳，後院的蓮花池就近在跟前，陽光走移的快慢，一天的日光變遷，在這裡的感受最是強烈，即使是飄著雨的陰冷天，雨滴叮叮咚咚地敲打屋簷，也是愉快享受。

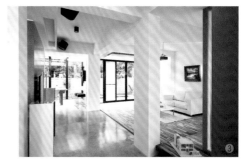

❶房子前院以石為分界，是區隔，也是邀約。❷前院的轉折過道有外玄關的味道，也因此成就一個狹長院子。❸室內空間開放通透，盡覽屋外庭園綠意。❹蓮花池水景，伴隨著生活空間展延，延伸散步動線。

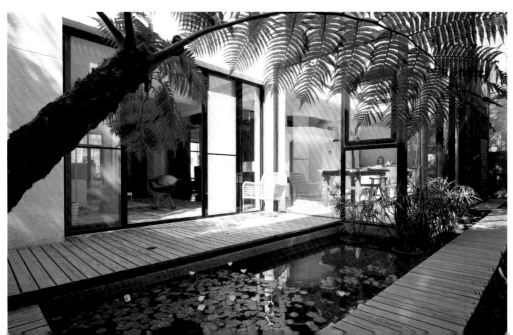

case 2

如何讓人有隨時走進自然的感覺？

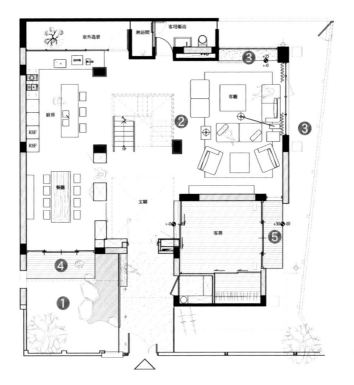

新竹張宅 1F 平面圖

老舊的透天街屋，用了雙挑空來改造，
入口即是自然景觀，打開原封閉式框架，
人們樂於走出門，親近大地。

住宅空間的自然設計回應基地環境，也跟室內
動線息息相關，對居住者產生很大的心理作
用，本案透過 4 個入口、4 個場景，讓室內與
自然景觀交結，每一個開口就是一抹自然。

底樓整個釋放出來，刻意讓所有室內、外都是
連結性的，催化「隨時進出」的心理。玄關入
口，運用象徵性的橋、平台及水池，舒緩人們
待在玄關的情緒。餐廳的落地窗拉出一道平
台，模糊室內外的界線，隨時踏出去便是戶
外，平台成了擁攬綠意的悠閒椅座。

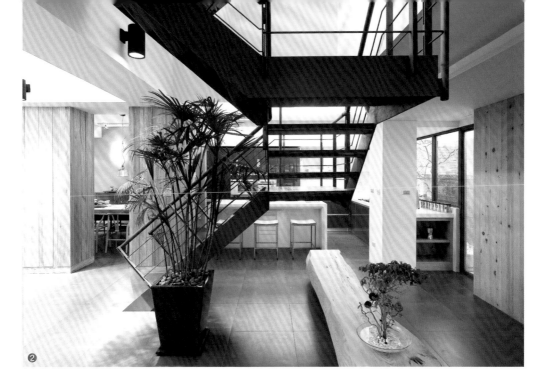

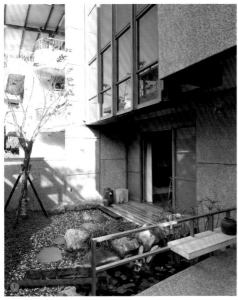

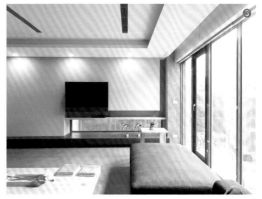

❶進屋前的庭景，運用象徵性的橋、平台及水池，帶出舒坦的視覺。❷透天街屋利用客廳、樓梯，做出雙挑空設計，明亮室內，同時也借光引線，讓植栽可以適度置入空間。❸電視牆下方刻意設計清透，帶出庭園的轉折連續。❹餐廳的落地窗拉出一道平台，模糊室內外的界線。

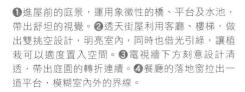

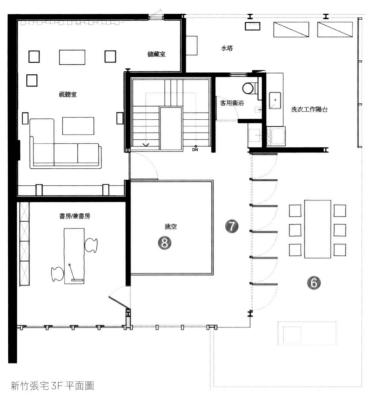

新竹張宅 3F 平面圖

茶間區,採取了架高的態勢,打開落地窗,側邊斜角地帶有著最窄70公分、最寬逾1米半,栽著一株清楓樹,給了茶間看四季變化的焦點。至於寬廣的客廳區塊,用了一整片落地窗,讓屋外明媚風光完全映入室內。

樓梯是垂直動線,也是陽光、氣流的流動路徑,是這棟巷弄老街屋的挑空天井,一進入室內,視線便可以透過天井,看見屋外的天空。頂部裝置電動窗戶,窗子跟著房子的南北向走,有風,自然形成空氣對流,即使是炎熱的夏季,拉上天井的捲簾,綠意生氣環繞,室內自然涼意十足,節能省碳的效果自然顯現。

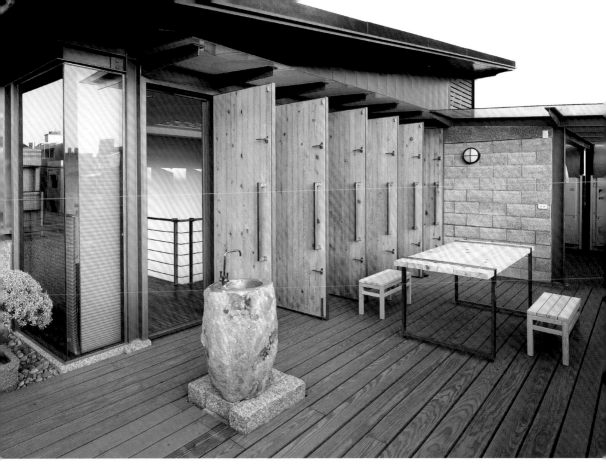

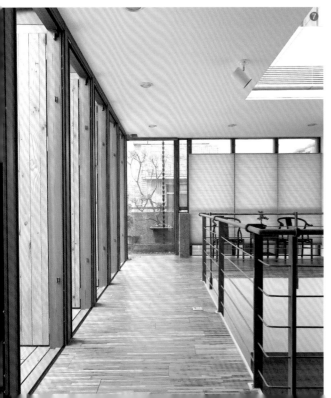

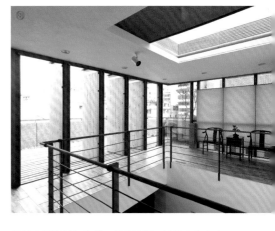

❺茶室側邊斜角地帶，栽植清楓，拉進家與大自然的距離。❻頂樓花園清靈寂靜。❼透過門的設計，室內、外連結緊密。❽頂樓的對流窗裝置電動窗戶，來調整室內的明暗、冷熱。

Chapter 2

家設計・16 種熱愛生活的方式

台中郭宅

斷捨離, 用家學會人生整理術

從舊家搬到新家,最大的不同就是在取捨間得到了平衡,
舊宅的收藏室塞得滿滿的,門幾乎是推不開,
大部分的東西沒有跟著一家人搬進新房子。
這一次,隨著空間改頭換面,
走向簡單自然,原來的生活方式無形中也跟著改變。

屋主需求
1 與舊宅的滿溢生活告別,找回清爽新居所。
2 有打坐習慣,需要靜心空間。
3 鋼琴的適當置放與演奏需結合。

設計達成
1 分區進行收納整合。
2 以靜心室為家之軸心,同時也將公共空間一分為二。
3 沙發後方墊高成為一舞台式平台,既是小座位區,也
　 成為鋼琴演奏區。

所在地 台中市
屋況 中古屋／電梯大樓
居住成員 夫妻、一女
坪數 63 坪
建材 木地板、陶瓷烤漆、梢楠木、硅藻土、石材、檜木、人造石

靜心和室內的畸零區,是主人禪定的打坐角落。

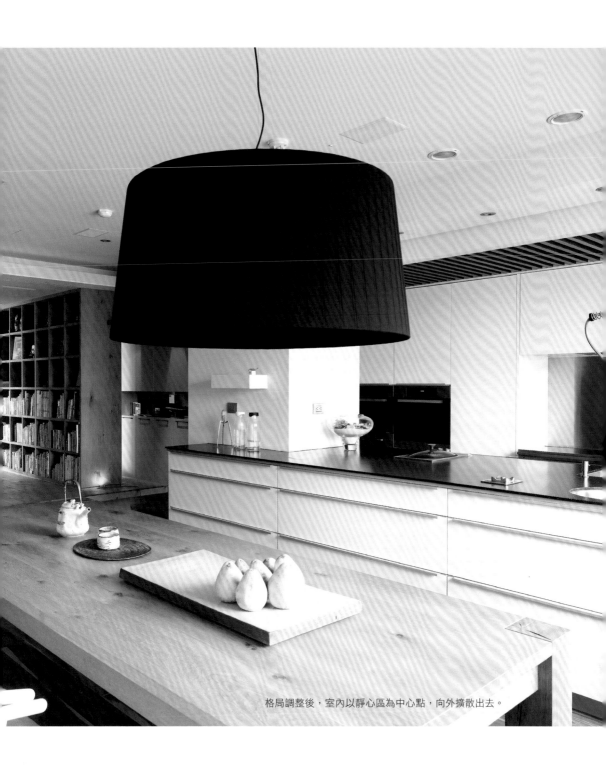

格局調整後，室內以靜心區為中心點，向外擴散出去。

郭 家的舊宅收藏室塞得滿滿的，門幾乎是推不開，但大部分沒有跟著一家人搬進設計好的新房子。新房子好了之後，純樸自然，少有裝飾性，無形中也改變了原來的生活方式，一家大小都很開心，喜愛的東西也做了很大的改變。

一種由繁而簡、由華而樸的生活態度改變。

1 玄關牆屏不靠牆、不頂天，也是客廳的電視牆。

2 靜心區用了格柵拉門、格櫃的語彙，產生不同的寧靜風景。

3 客廳書櫃穿插著皮革盒子，製造畫龍點睛的效果。

4 靜心區貫穿室內垂直、水平軸線的動線。

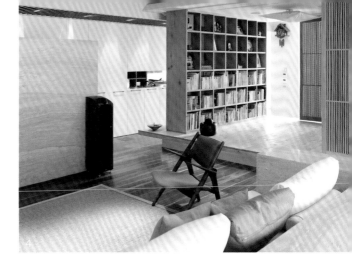

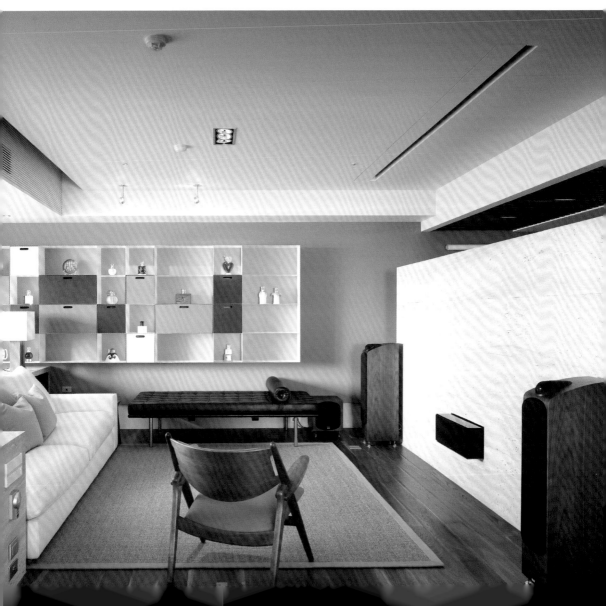

取與捨，十字軸線穿透封閉的渾沌

房子設計也是在取與捨之間進行，這間約是11、12年屋齡的中古屋，坪數不小，但原來的隔間方式，讓室內看起來很暗，外頭的光照不進來，室內空氣也不流通。重新設計過的格局，取消廚房後工作陽台，讓陽光大片地透進來，室內以靜心區和室為中心，形成一個十字軸線，貫穿整個公共空間，開闊的景深、感受與之前有了180度的驚人轉變。

客廳電視牆屏一體兩面，同時是阻擋進門視覺的玄關牆，土黃色牆身搭配長檜木、鏽石板磚、格柵天花，隔出一條走道，動線上的白色壁櫃整合玄關櫃、廚房電器櫃，抬頭看是深不可見的天空；地是黑的，凝塑成一種絕對的寧靜；眼睛看到最遠的地方是廚房窗光，循著那一抹光指引，往前走。

前進的動線在玄關廊道出口分散開來，靜心區將公共空間一分為二。

1 由靜心區的架高兩階開始，折向客廳前端，構成一個表演舞台。
2 靜心區的梢楠木格柵門，開或不開，都美。

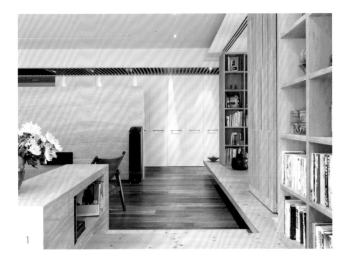

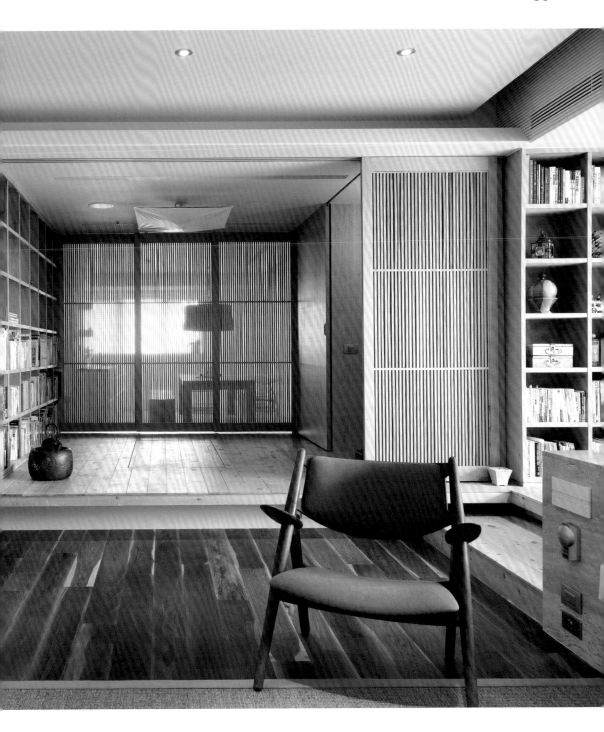

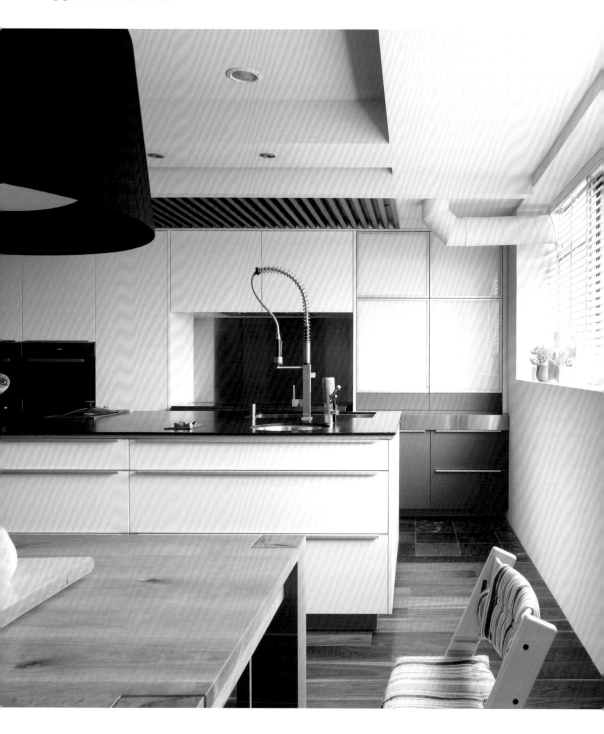

1 廚房烹調區用了不同的天花線條做出隱性區隔。
2 燈、電視在白牆的襯托下，留下經典的黑白對話。

飄浮平台　連貫廳區數個機能

靜心區可當客房、茶間，也是男主人打坐的地方，牆上掛著一幅字畫《漁夫生涯竹一竿》，一個鄰近走道的內凹角落，而男主人摺紙、模型收藏，就擺在靜心區與玄關廊道的動線上。三面拉門使用梢楠木做成細緻條狀，拉門決定了空間的開放、房子前後兩段的連貫。

當靜心區的門關攏，像是一個盒子擺在室內中心點，客廳是有層次的。

客廳櫃牆做為設計主題，樣式簡單但豐富，穿插著黑色、土黃色、白色的皮革盒子，像是一個個收入格櫃裡的彩色盒子，有「收」、也有「展示」。客廳沙發後墊高2個台階，約40公分的地板高度，經營成一個鋼琴演奏的平台；架高地板、台階，甚至是沙發後的坐櫃，都可以成為欣賞樂音的椅坐。架高地板從客廳折了一折，與靜心區地板連結，地板整個像是飄浮起來。

玄關廊道手繪圖

主臥浴間手繪圖

主臥浴室也是位在空間的中央動線上，沒有對外窗的制限，一直是相對昏暗的地帶。在配置格局時，特別將主浴擺在主臥的進門動線上，用了玻璃盒子的概念來處理，電視螢幕就併入玻璃門的結構上，讓進門空間因浴間的穿透擴展延伸，而浴室的光也給了走道明亮感、風景。睡眠區用了硅藻土、檜木壁板及風琴簾，營造舒眠氛圍，床尾角落牆面配置B&O音響、嵌入CD收納盒，給了主臥小客廳的位置，一個個小細節，生活享受的層級獲得提升。

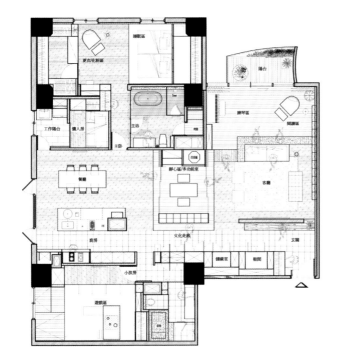

平面圖

1 轉進主臥室，是由玻璃浴間起頭。
2 主臥室睡眠區以硅藻土、檜木壁板及風琴簾，營造舒眠氛圍。
3 主臥浴室清透鮮明，給了臥室過道明亮感。

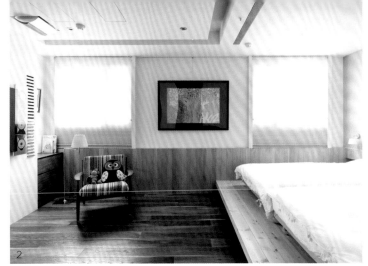

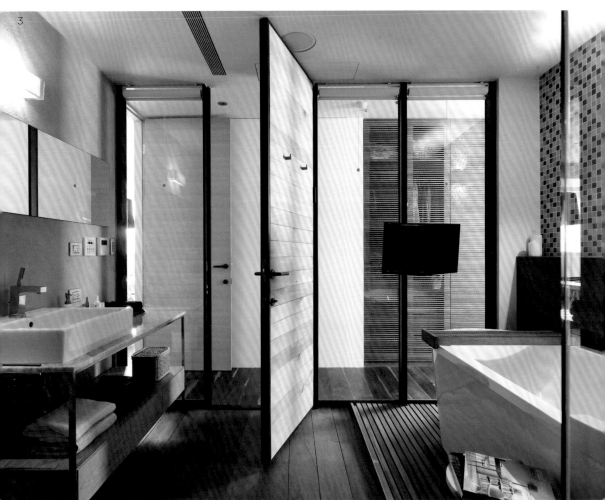

玄關長廊一側是櫃子，一側是靜心區側面風情。

Detail / **1**

沙發背櫃的散熱設計

沙發背牆是一座L型坐櫃，提供沙發的穩定包覆，同時整合了客廳的音響櫃、廚房的電器櫃使用，有關電器設備使用時所需的散熱，則是將透氣孔安排在櫃子底部，做成跟架高地板一模一樣。

Detail / **2**

主臥浴室的防水考量

浴室全部採用木地板，基於防水考量，淋浴區、泡澡區的地板特別做了些微抬高，讓柚木地板整個懸空，底部採EXPOSY地坪，另外用不鏽鋼板收邊與結構支撐，以便於水流排出。

Detail / **3**

掛式螢幕排線 vs. 門框骨料

主臥浴室的泡澡區規畫影視服務，輕薄的電視螢幕等同於懸掛於玻璃門框上，施工時特別將螢幕支架併入門框，讓線路排線走在骨料裡，視覺整體整齊。

Detail / **4**

玄關鞋櫃自動殺菌服務

玄關鞋櫃整合感應式照明設計，當門片一打開，照明自動顯示，另外整合了自動殺菌的迴路設計，可預先設定啟動的時間，在特定時段啟動紫外線殺菌燈，進行鞋櫃的除臭殺菌。

Detail / **5**

中島桌嵌入攪拌機

開放式廚房整潔大方，爐具區採可掀式檯面設計，遮掩爐具視覺。中島廚設桌面，特別規畫生機飲食調理區，嵌入了專業的全食物攪拌機，方便操作使用，也便於收納。

登山人的家，
讓每天都像住在山林裡

記得第一次見面，就和男主人約去看山看水，
看百年老樹，曾經參與登山探險電視節目演出的他，
對於山有很深的情感，家裡收藏了不少登山書籍，
以及隨手拍下的山影雲姿，
他希望，樂在山林的生活，也能引入居家。

屋主需求
1 與自然密不可分的生活。
2 舊有格局樓梯居中影響動線，得妥善處理。
3 可舉辦 party 與表演的多元空間。

設計達成
1 大中庭露台為居家中心，所有公共空間共同圍繞。
2 將樓梯移至玄關區，以一道清水模下而上貫穿兩個樓層。
3 客廳區挑高，電視牆刻意用了玻璃材為背景，再搭配落
　地簾，下方設置 led 燈，形成 L 面簾子的舞台布幕。

所在地 台北市內湖區
屋況 新成屋／5層電梯大樓、4～5樓住宅
居住成員 夫妻
坪數 室內57坪、庭園42坪
建材 玻璃、石材、梢楠木、石英磚、橡木洗白

從大門走進玄關，懸浮式的階梯就是一面好景。

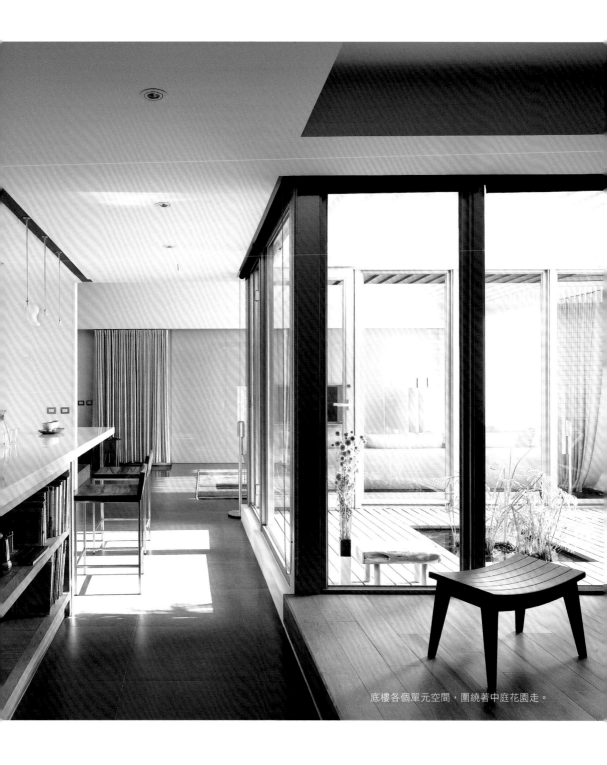

底樓各個單元空間，圍繞著中庭花園走。

視線安排	玄關主牆、書牆,以及植物、動物、登山照片,是目光聚焦的焦點。
動線設計	主要是垂直動線的設計。梢楠木懸臂梯的轉折點是一座平台,可以在這裡看見廳區整個挑高的視野。
格局尺度	公共空間環繞著大中庭,加上練琴區,架高木地板設計小舞台。
自然引入	戶外景觀條件好,房子的4個露台各用不同造景方式來表現。
收納設計	玄關與廚房的隔間牆一體兩面,樓梯間的畸零空間規畫儲藏室,入口以暗門型式融入廚房牆面。

曾經參與登山探險的電視節目演出,男主人對於山有很深的情感在,非常喜愛大自然的他,家裡收藏了不少自然景觀、登山冒險的書籍,長年累月沉浸在山裡,隨手拍下的山影雲姿,一張張變成家裡的擺飾風景。

記得第一次提案的見面,男主人就約了去北投的三二行館,看遠山、看近水、看百年老樹。登山人對於自然的喜愛程度,由此一覽無遺。

移動樓梯　室內整合露台造景

夏家房子面臨一片青山綠坡,自然景觀條件極優,樓中樓型式,而且擁有大中庭露台,加上其他露台、頂樓花園,自然氣息濃厚。房子的最大問題是遇上不對的格局,因樓梯動線居中,影響到全室動線的流暢,也將空間切得過於零碎。

舊格局全敲光光,將樓梯位置自中心點移開,改成在玄關區。大門入口,一道清水模玄關牆,由下而上貫穿兩個樓層,延展至樓上,變成女兒牆。清水模梯給了玄關挑空感,讓玄關就像美術館一樣,視覺整個拉高到2個樓層。

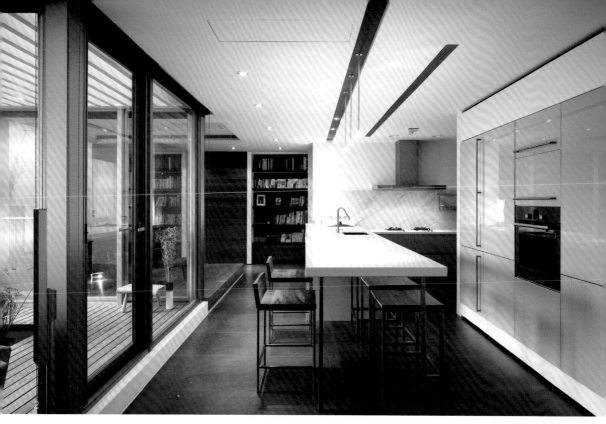

1 階梯與天花板的格柵線條彼此呼應，單一空間多元機能，樓梯下
　方也是穿鞋座。
2 進入室內，視線穿越餐廚區的中庭，看見中庭另一端的書櫃。
3 琴區隔著中庭，與客廳對望。
4 玄關地坪內凹做出裡外的區隔，產生高低落差的地坪視覺。
5 以戶外露台為中心，客廳空間無比開闊。

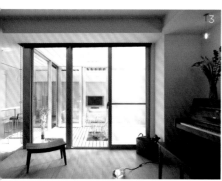

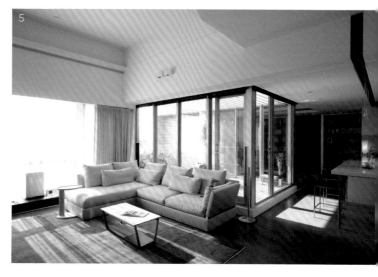

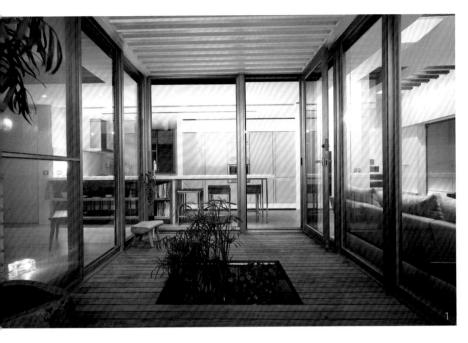

1 中庭花園水景，面向三方提供觀賞。
2 廚房中島面向走道是書櫃設計，呼應書牆的安排。
3 書牆採不靠牆設計，騰出與睡眠區互通的開口。
4 孩房之一，衣櫃門與書櫃設計一致。
5 二樓的起居空間，也是主臥的小書房。

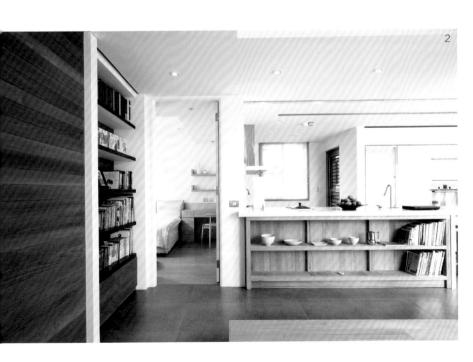

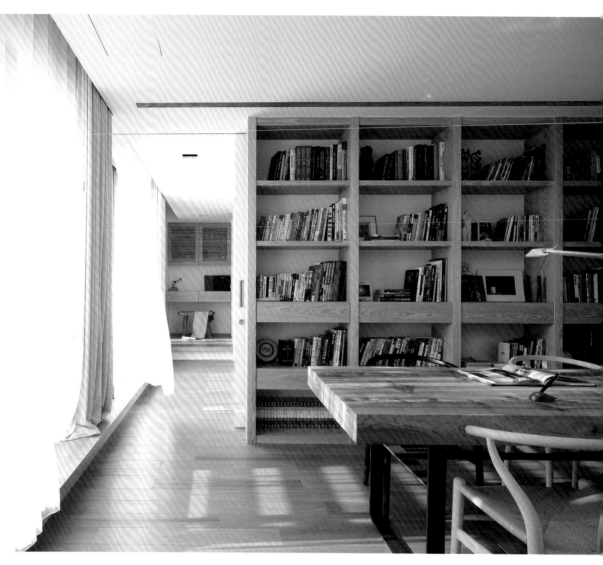

4

5

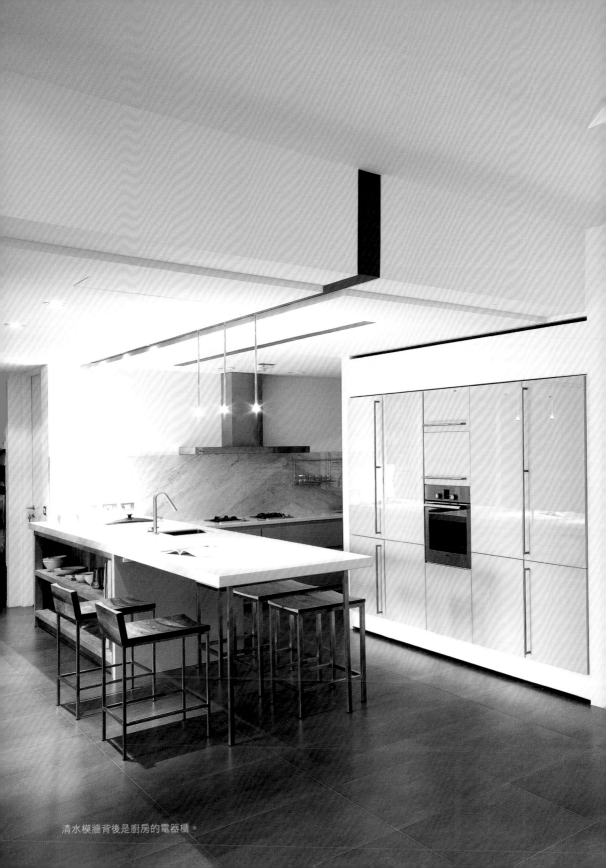

清水模牆背後是廚房的電器櫃。

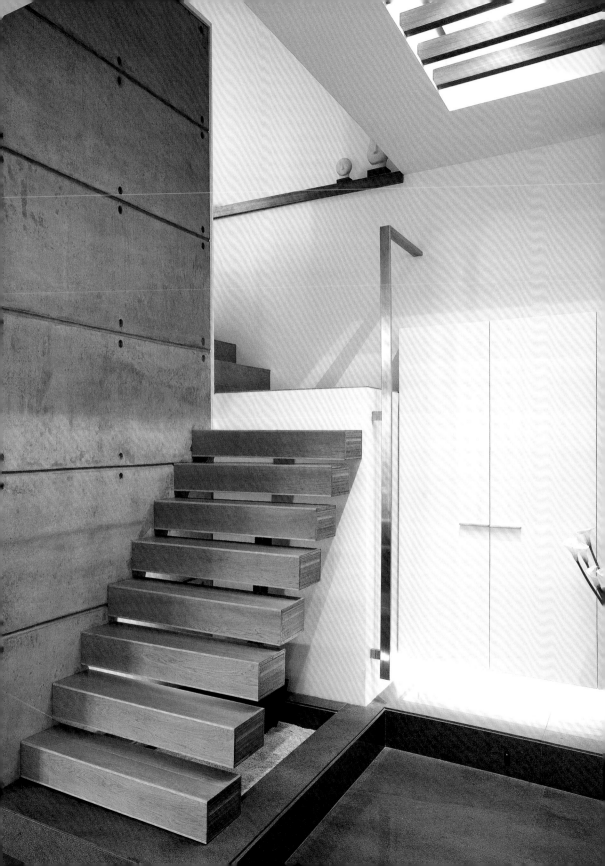

房子擁有4個露台，造景方式各不同。樓上整個通透，不遠的外頭便是山。樓上露台與閱讀區整合在一起，閱讀平台連結上頂樓的動線；主臥露台則用了大水景、橋來鋪陳，而且將水景、浴缸安排在同一條軸線，經營臨水的悠閒想像；頂樓則是做了大中島的安排，陽光普照，一株高大的雞冠花木，撐起忙裡偷閒的時光。

家人生活，繞著大中庭轉動

樓下的大中庭，可以說是夏家生活的活動重心，主要的公共區塊都圍著大中庭露台設置，面向客廳、餐廚空間、鋼琴區提供景。一開門，視線穿越中庭的玻璃門，看見中庭裡的原木、鐵、石，然後看見中庭另一端的書櫃，以及主人翻山越嶺、跋山涉水，留下許多山姿的影像，顯現出主人樂山個性。

面向中庭的最好位置，是留給餐廳、廚房，左右連結客廳、琴區，中島桌子面向書牆、鋼琴區，設計成開放式展示架，擺杯杯盤盤、收放書本等，連結一旁的書牆，中島桌也是閱讀區，有陽光、有琴音陪伴。

客廳區挑高，電視牆刻意用了玻璃材為背景，讓客廳的主要立面能拉至與廚房電器櫃，空間有了橫向的水平開展。光滑如鏡的電視牆特別搭配落地簾，偶爾在家裡開PARTY、舉辦表演會，拉上電視牆的簾子、落地窗的簾子也關上，L面簾子就是挑空客廳的舞台布幕，打開簾子底部的LED燈，客廳化身為閃亮耀眼的舞台，家人的情感交流盡在不言中。

4

5

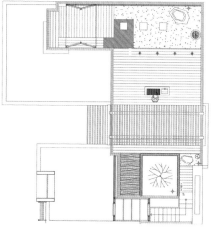

1 主臥的景觀窗前開出一道長平台，連結室內、外。
2 天氣晴朗時，頂樓露台是夜觀星的絕佳地點。
3 主臥外是一片池景，與一旁的主臥浴室共享。
4 轉向頂樓的動線，樓梯的第一階以L型平台作為起點。
5 主臥浴室整個通透，浴缸的擺置與屋外水景同一軸線。

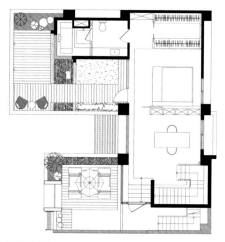

RF 平面圖

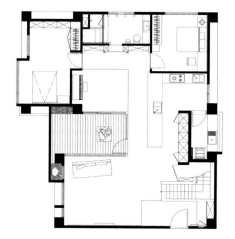

1F 平面圖

2F 平面圖

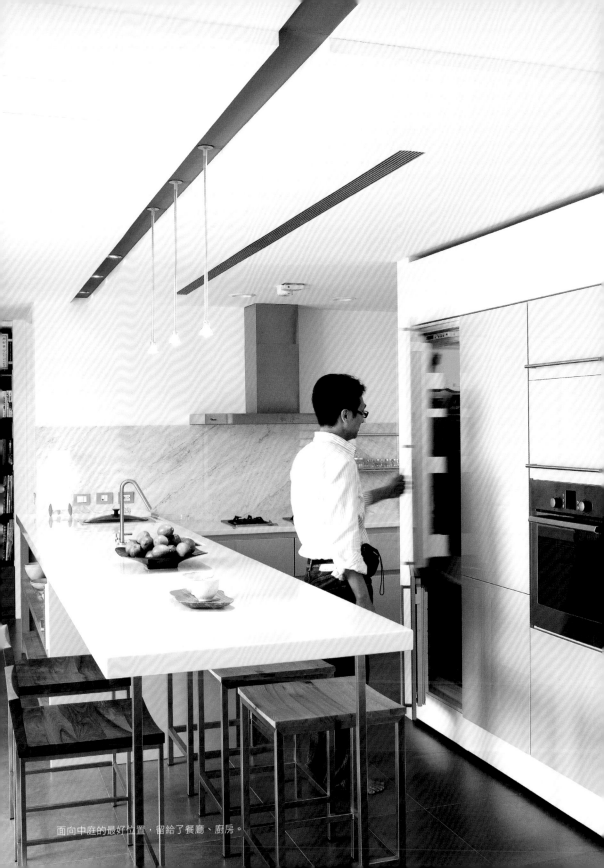

面向中庭的最好位置，留給了餐廳、廚房。

Detail / 1

預埋懸臂梯的結構

玄關的清水模牆,是採現場澆灌的方式,將懸臂梯預埋,梯子的ㄇ字型鋼板直接焊在鋼筋上,跟樓梯結構綁在一起,當水泥澆灌完成,再用夾板來包覆踏面。

Detail / 2

浴室門,也是書牆門

樓下客廁的拉門,也是書牆的門。一進入客浴內部,又附設一道拉門,鐵架、門、架子,不斷地重組排列,變化視覺畫面。

Detail / 3

洗衣間配置戶外簾子

工作陽台的洗衣間,是一個開放空間,考量到晾衣的隱私性,選用塑料的戶外簾子,替陽台增加一個活動式遮簾,使用時只需捲下簾子,扣住,即可遮住陽台晾衣的尷尬,但不影響透風、透光效果。

Detail / 4

隱藏於更衣間的DVD暗櫃

主臥室的前面掛置電視,考量到DVD不外露,特別在一旁規畫出一個洞口,對主臥室是洞,對另一端的更衣室來說,則是一個暗櫃的存在。

Detail / 5

電視牆加裝簾子,舞台化設計

電視牆採玻璃材質,以便於呼應廚具的電器櫃設計,同時搭配落地簾的設計,當簾子將整個主牆遮閉,同時拉攏落地窗簾,形成一個超大的L面布幕,加上此區的挑空設計、簾下的LED燈點上,經營舞台效果。

 內湖張宅

和庭園綠地溫暖窩，
陪孩子一起長大

一切都是為了孩子的成長。

張先生、張太太夫妻倆夢想中的房子是要有山、有水，有庭有院，

終於找到了環繞著三面庭院的新家，綠地將房子整個包圍住，

景觀條件獨天得厚，接下來，就是室內空間如何連結了⋯⋯

屋主需求　1 室內與戶外綠景庭院完美串連。
　　　　　　2 孩子玩耍空間皆在父母視線所及。

設計達成　1 將住宅格局切割成左右公私兩大區，前後引景。
　　　　　　2 客、餐、廚採開放設計，輔以落地大窗，可直視室內外
　　　　　　　各角落。

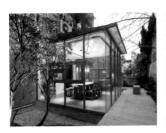

所在地 台北市內湖區
屋況 中古屋／電梯大樓
居住成員 夫妻
坪數 室內 32 坪、室外 27 坪
建材 石英磚、紫檀實木地板、花崗石、柚木、
磨石子、捲簾

餐廳像是飄浮在水面上。

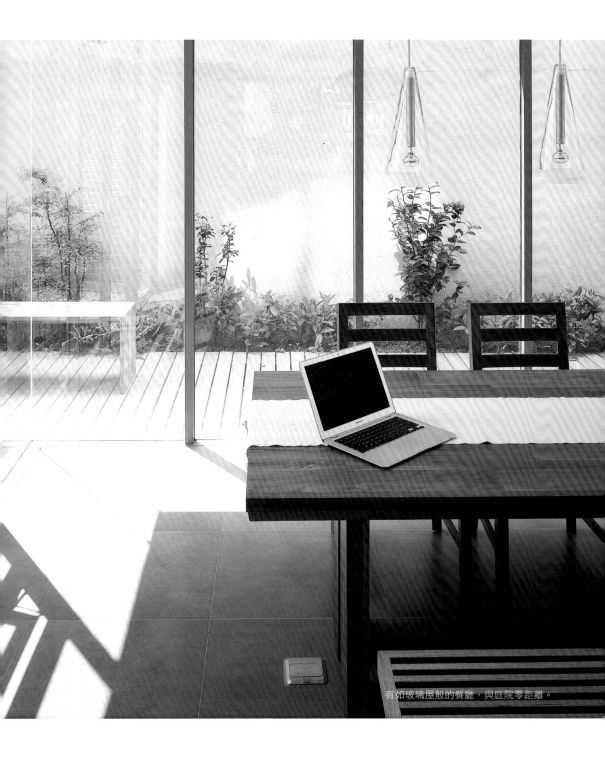

有如玻璃屋般的餐廳，與庭院零距離。

視線安排 中軸線貫穿前後院，帶出開放空間的視線，可從不同角度來欣賞院子。

動線設計 跟著中軸線跑，兩邊都可走動，即使是車庫入口也在中軸線側邊。

格局尺度 中軸線將空間劃出3個條列狀，軸線本身是開放空間，兩側是臥區。

自然引入 前庭後院做整合，前是草坪、高樹，後是水景、步道與林景。

收納設計 沿用直線的概念，玄關櫃、電器櫃等都在直線後方，開放櫃分隔玄關的兩個空間。

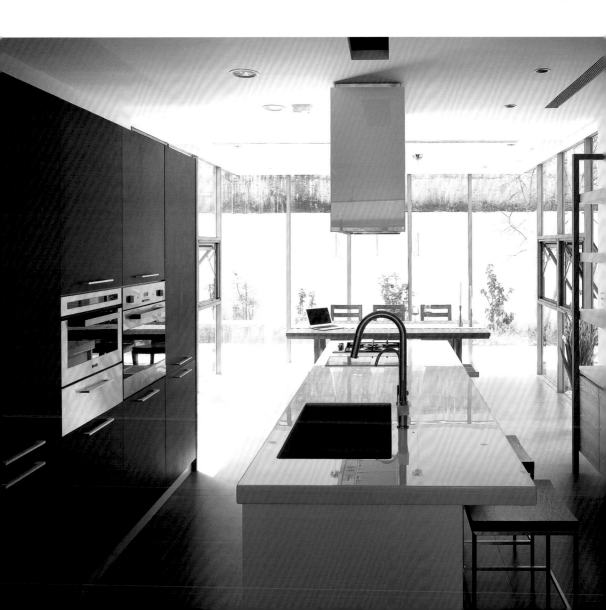

從買房子到設計房子，張先生、張太太考量的都是小朋友，夫妻倆同是科技人，夢想中的房子是要有山、有水，有庭有院。結果也如願找到了，房子雖然是集合住宅的型式，但環繞著三面庭院，綠地將房子整個包圍住，景觀條件獨天得厚。

一樣地，在設計前，先為居住者做了所謂的「性向」測驗，然後再依結果放格局。測驗結果顯示，因為有了便利小朋友成長的居住考量，空間相對就是開放。

1 拆除原有的小門，餐廳整個往外走，釀成一個庭園餐廳。
2 餐廳的夜景。
3 一牆之隔，滿足洗衣工作區、水景設計的需求。

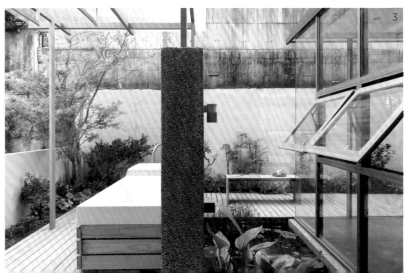

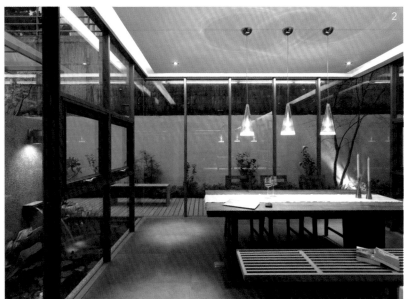

中軸線劃開空間，機能兩邊放

房子入口有兩個，一個是大門，另一個則是從前庭院直接進出的落地門。而由前庭到後院，是一片開放的公共空間，中軸線帶出穿堂的開闊視野，室內、外都是適合小朋友遊戲玩耍的空地。

在居家設計，一般是不愛中軸線設計，但屋主夫妻倆接受了，效果也是出奇的好。中軸線將空間盒子切開，前庭與後院因此有了對話連結，玄關過道利用格櫃矮屏，做出隱喻性區隔。軸線本身便是開放廳區，沿著中軸線兩側，是所有關於日常生活所需的機能設置。

室內簡約純粹，房子的挑高夠，樓板高度約有3米，採取封樑的處理，天花板全「平」化，也沒有半分壓迫感受，櫃子全縮進牆內，如電視櫃的設計，臥房門瘦而長，且刻意頂至天花，變成立面的線條。人，一進入室內，所有能看見都是「平」的，清爽俐落。

即使是餐廳的櫃子，也故意設計成像是結構體，牆的表情豐富了，又不失實用性。

不同角度看院子　生活情趣就在那裡

這裡最美的絕色，都跟綠地景觀有關係。房子屋後原是小門，陽光、庭景都進不來，在調整格局時，將屋後的牆切開來，把空間推出去，連帶地所有落地窗位置都改變了，利用庭院條件，把室內變成室外。屋後餐廳鄰著水景、綠地，設定為餐廳，大餐桌就像是擺在戶外，用餐、備餐，甚至於日後的親子遊戲與閱讀，都是在這張大桌子進行。

1 廚房連結餐廳、客廳。
2 中軸線將空間一分為二。
3 室內的房門入口刻意全拉高，淡化門的存在感。沙發後方的多功室用了灰色捲簾適時提供私密性。
4 沙發後方的開放空間，是休閒區也可當客房用。

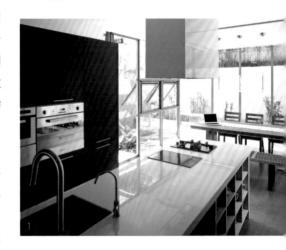

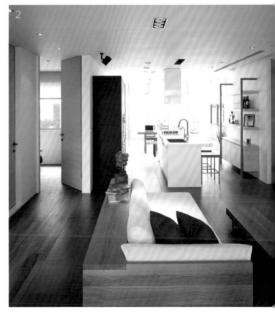

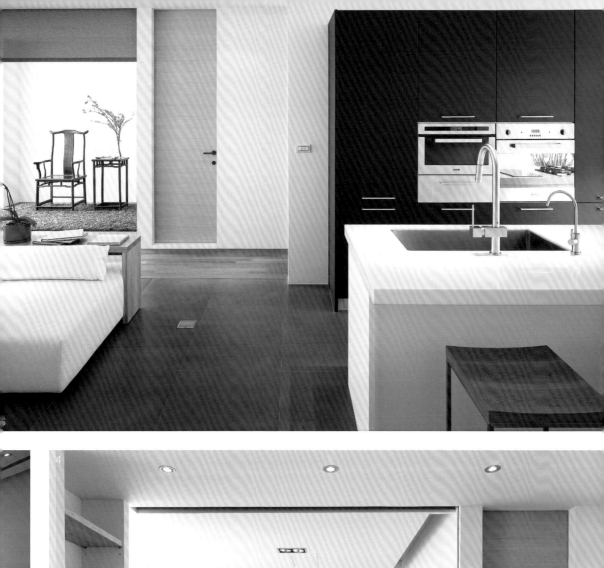

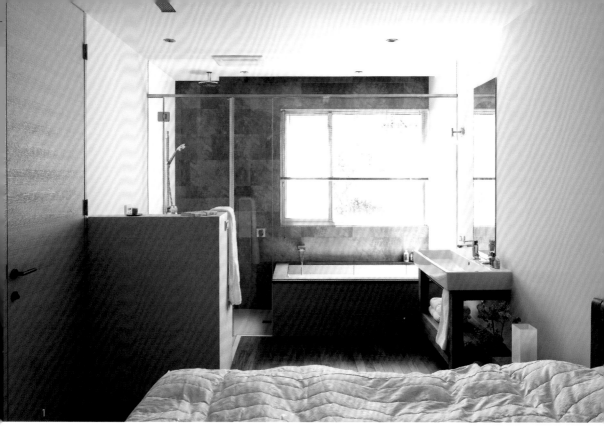

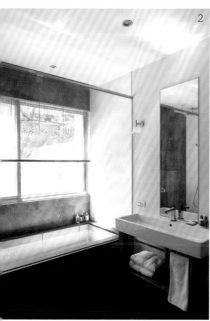

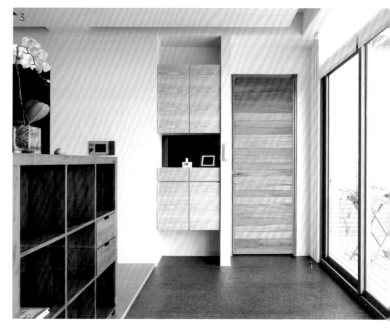

庭園手繪圖

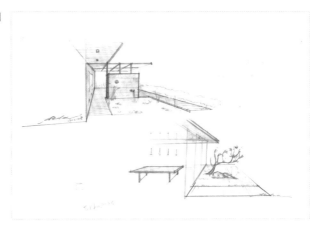

平面圖

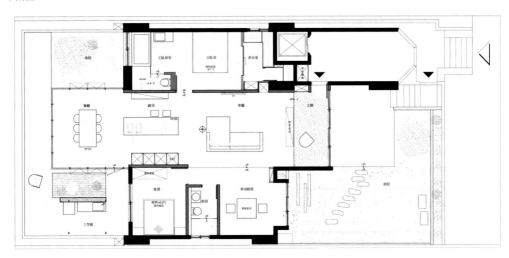

1 主臥與浴室並無實體隔間。

2 主臥浴室面臨後院，泡澡時，眼睛看見的全是綠蔭。

3 玄關與客廳之間，用了格櫃作出空間區隔。

當人在屋後餐廳，眼見兩方都是「景」，右是原生種的馬醉木，左是淺池。後院庭子轉個彎，彎進主臥浴間裡，在主臥浴間洗澡時，眼睛看見的也是綠意樹蔭。在不同角度來看院子，別有一番滋味。

前庭是一片平坦草地，最適合小朋友做戶外活動，追逐風，活動筋骨。轉進後院是一段石鋪面步道，與後院水景連結，建構張宅的生活步道。後院水景隔著一牆，就是曬衣場，為了強化曬衣場與餐廳的關聯性，水池花園都刻意做成「平」的，植物像是飄浮在半空中，迎風招搖。

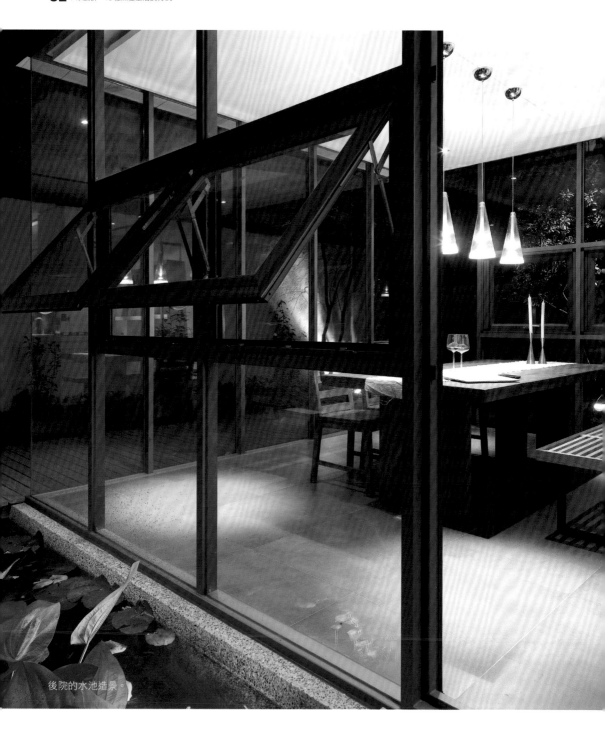

後院的水池造景。

Detail ／ **1**

餐廳地坪墊高,預埋落地門框

因為室內外的高度落差大,屋後的餐廳區整個墊高,地坪下預埋鐵件,隱約透出一點落地門框,與戶外木地板齊一水平,室內外連成一片,將視線向屋外展延,引出空間的流動感、深遠感。

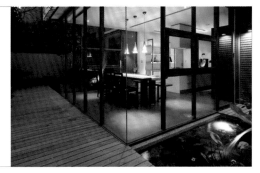

Detail ／ **2**

水池區塊的多功使用

屋後的水池凹陷下去,視線單純,地面無限延伸,而水,就近在身邊。水池邊的矮牆屏,前後兩側的機能不同,前端是厚實的實木出水口,隱藏水過濾系統,牆後則是洗衣間。

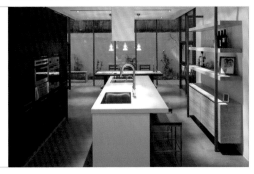

Detail ／ **3**

中島專用裸機再加工

中島桌選用專用的裸機設備 外頭再用來板定位,施作成一個木盒子,超白玻璃材用45度角來切,貼上木盒子。機體連結天花板的部分則用不鏽鋼框住,讓油機像是脫離天花板似的,而不鏽鋼的雷射切割加工,又能與玻璃面裝飾融合。

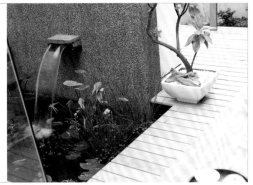

Detail ／ **4**

音響櫃,主牆的一道線條

客廳的主牆旁,置放重低高的音響設備,門片選用了與電視牆融合的玻璃材,讓主牆面僅僅留下「一個線條」、「一個面」的視覺,使用時又可直接遙控啟動,或關閉機體設備。

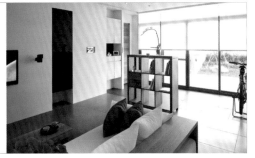

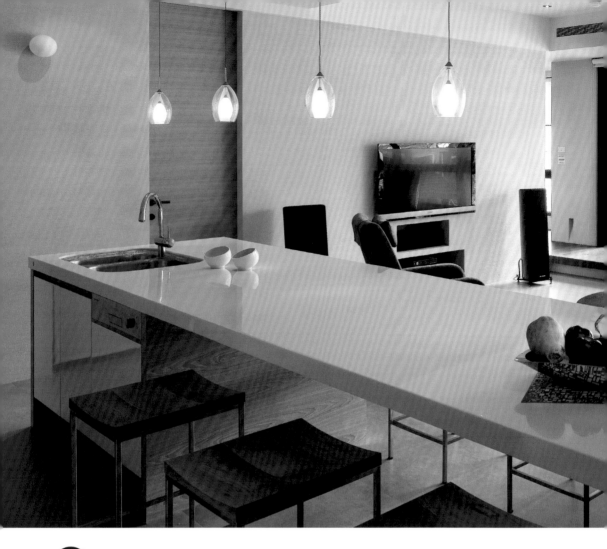

 home 04 陽明山楊宅

睡、臥、閱讀皆是山，開闊悠遊的熟年人生

位於陽明山的房子，平常是年逾70的長輩居住，老人家熱愛自然生活，

往往一大清早起床後便去爬山，屋主夫妻倆與小女兒假日來陪伴，這裡可說是一家人的渡假小屋。

屋內長長的廊道切割出不同視野，也貫穿空間，將屋外的山景串聯起來，或睡、臥、閱讀，

大山，彷彿就像是為了這間房子而存在。

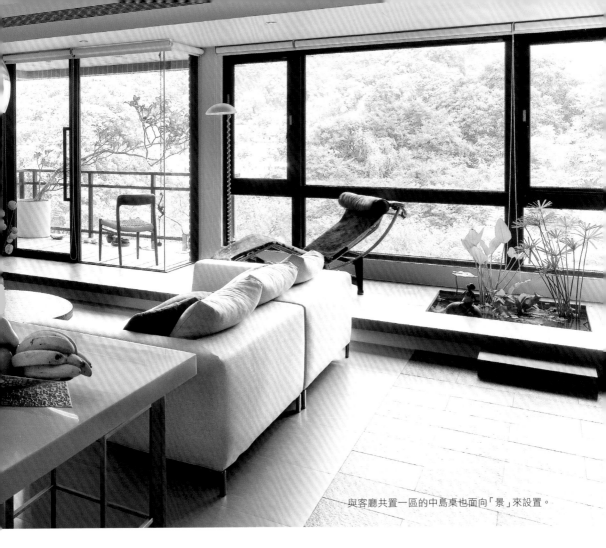

與客廳共置一區的中島桌也面向「景」來設置。

屋主需求	1 屋前山景得毫無遮蔽地入屋。 2 室內也是大自然的一部份。 3 獨居與家人共聚的空間彈性。
設計達成	1 將臥房退離景觀面，留給長 　廊展現大景。 2 室內採用日式庭園露地概 　念，置入水景綠意。 3 長廊的每一段主題都不同， 　滿足生活各個面向。

主浴的浴池映
著屋外天色。

所在地 台北市士林區
屋況 新成屋／電梯大樓
居住成員 夫妻、長輩
坪數 32坪
建材 柚木地板、灰泥、玻璃、木百葉、竹皮

視線安排	一開門，就把「景」納進來，所以沒有玄關設置，廳區完全開放。
動線設計	採用日式庭園「露地」的概念，水景、大山、遠望群山， 一層層帶進來，用緣側跟戶外大景結合。
格局尺度	主臥平台定位為小客廳，長輩房則是將一房退縮到一個玻璃屋， 頂部有百葉做區隔。
自然引入	如何利用大山？穿廊是很大的媒介，用隱喻手法， 將大山縮影在緣側平台的水景佈局。
收納設計	廚房區是一整道電器櫃，客廳的鐵件櫃子拉成像是街道的建築立面， 一直延展到大門入口。

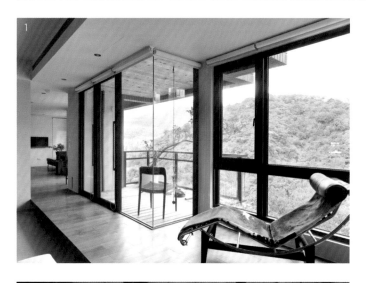

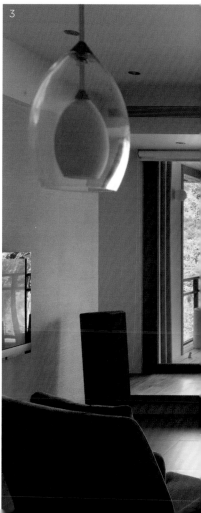

這間位於陽明山的房子，平常是年逾70的長輩居住，老人家熱愛陽明山，往往一大清早起床後便去爬山。屋主夫妻倆與小女兒假日來陪伴，這裡反而變成一家人的渡假房子。第一次來現場會戡，便對屋外的翠柏青山驚豔不已，當下就建議拆除原來的4房格局，因為「大山無價，『景』實在是太棒了！」但原四房擋住了景觀，將近在眼前的這一片好景切成片斷。

廊道串連山景，每段的故事都不同

如何把屋外的山景連貫起來？拆除原一區一區的隔間型式，把全部房間都退到空間一邊，一條廊道貫穿空間縱軸，讓居家跟大景結合，因此刻意將緣側平台的尺度做大，最寬點約2米半，也是長輩房出來的區段。平日，沒有外人來時，將廊道全部打開，空間使用是有無限的可能性。

1 長廊貫穿室內，捨一房換取角窗露台設置。
2 角窗露台是長廊風景的一段，人站在露台，山谷就在家門外。
3 橫向廊道帶出居家大景，一氣呵成。

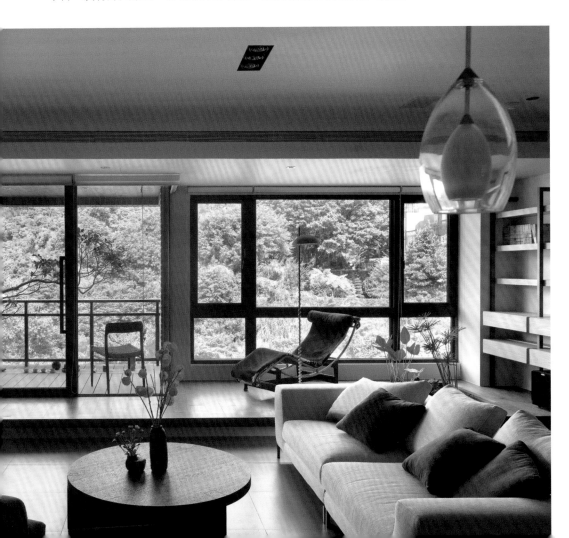

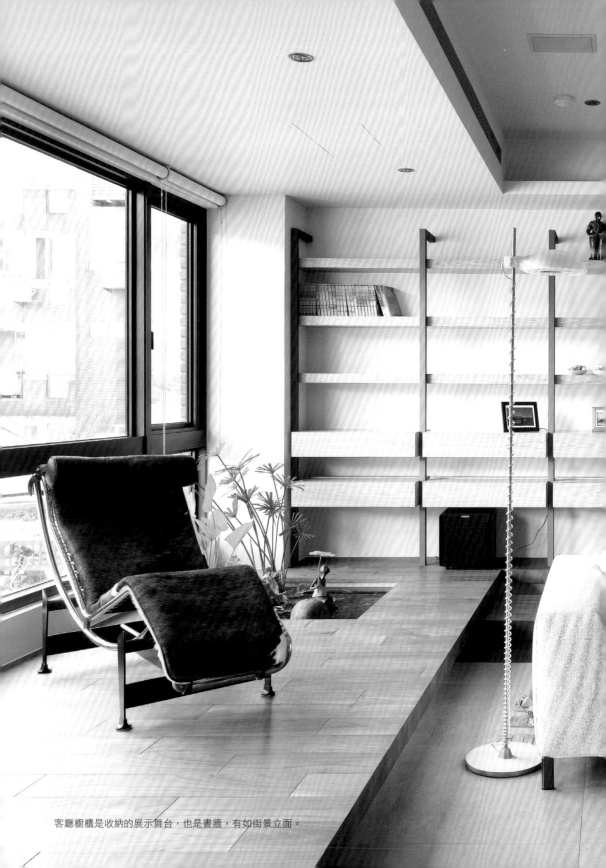

客廳櫥櫃是收納的展示舞台，也是書牆，有如街景立面。

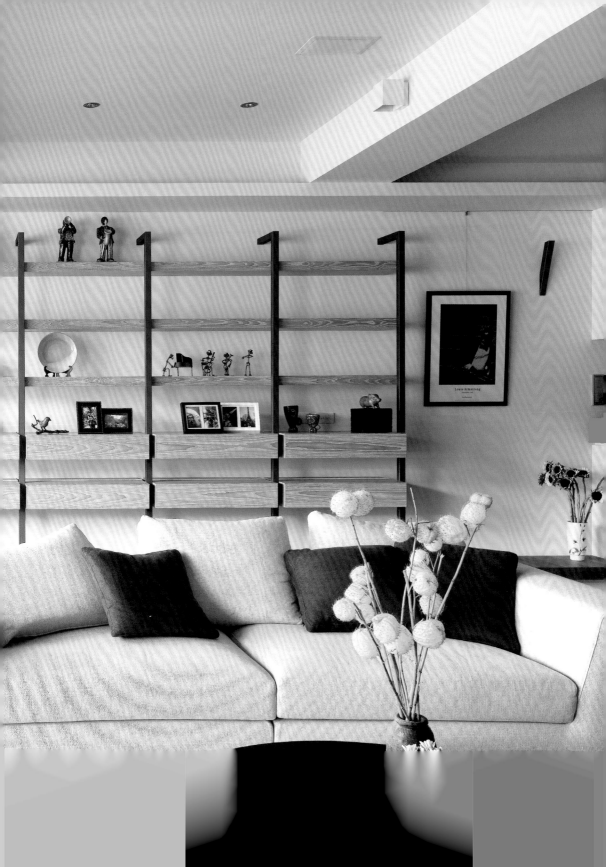

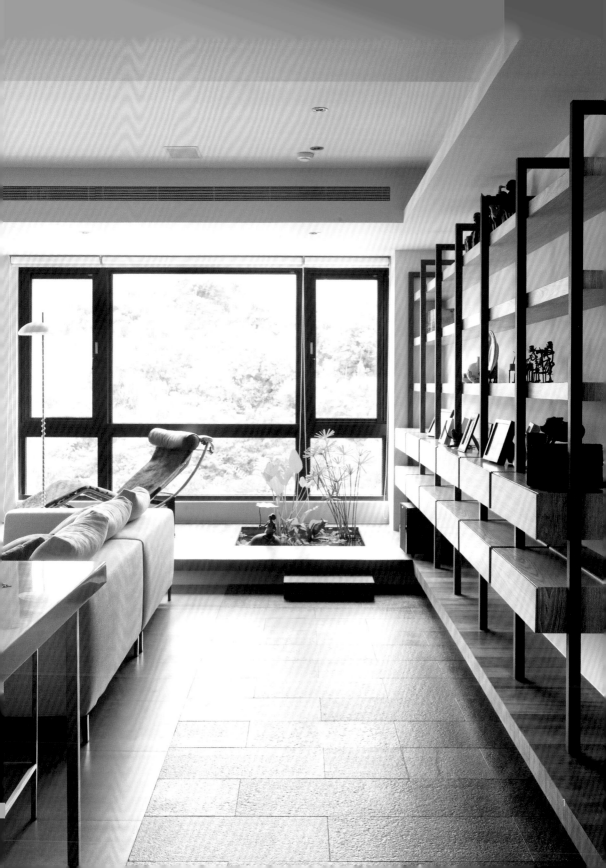

廊道是動線，是椅座平台，隨著所連繫的空間，賦予它附加價值，成為長輩房區段的閱讀區，到了廊道盡頭則化為主臥室的小客廳，刻意將這一段的開口做大，搭配一道170公分寬的竹紋拉門，強化「牆板」印象。

每一段廊道的故事都不同，睡、臥、可讀，欣賞大山的不同風情。大山，彷彿就像是為了這間房子而存在。

合併空間　臥房陽台變更為半開放露台

一切的景都是為了家存在，室內配置都面向景來設計。

進入室內，先看見一幅景、石板地面、石頭，像是「露地」般，玄關刻意做成平的石板路，讓屋外的遠山與眼前的端景有了連結，就像是進入庭院房子一般，要先踏過水景、院子，透過這一段短暫的過道時間，沉澱屋外的凡塵情緒，感受回家的輕鬆、解放。

窗前的長廊中段，落地窗外是一個角窗露台，原本是客廳後方的小臥房陽台，在調整格局時，隨著房間一起併進廳區，成為長廊風景的一段，一個玻璃隔間的半開放露台，走出戶外，人站在露台，山谷就在家門外，讓山風吹拂過身，聆聽山雨的聲音，也是另一種生活情趣。

客廳電視牆是灰泥，加上特殊的橫向抓痕，一直延伸到外面、與廚房爐具的牆相接，燈的光影在牆上搖擺，更顯示出灰泥牆獨特的美感。中島結合餐桌，刻意將中島桌擺成垂直狀，家人圍繞著桌子用餐閒聊，眼睛就能欣賞屋外那一大片青山好景。主臥浴室外，設計了一個小陽台，呼應屋外自然景觀，也提供浴室隱私，浴池水面反射玻璃、反射天空、雲朵，就像《金剛經》所說的：如夢幻泡影，說得不就是人生寫照。

1 石板道移植庭園小徑意象，經營室內庭園。
2 室內擺設都有面景的考量，中島桌便是一個絕佳的賞景位置。
3 開放式廚房設計了一整排電器櫃，所有的收納隱於無形。

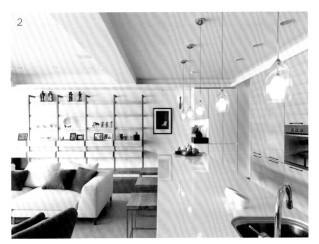

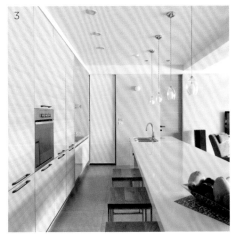

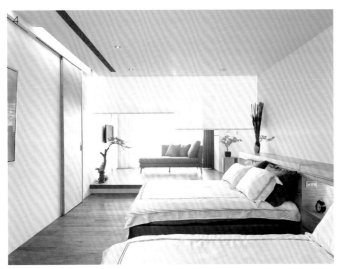

平面圖

2

3

4

1 從底端房間望向客廳，經過老
　先生的房間，以及陽台區，最
　終抵達書架，空間層次分明。
2 長廊走至主臥，變成附屬的小
　客廳設計。
3 電視牆的存在感降至最低，將
　主角讓給長廊平台與美景。
4 兒子夫婦的主臥房，拉門一關
　上，就是擁有起居室和臥寢區
　的完整空間。
5 主臥附屬浴間。

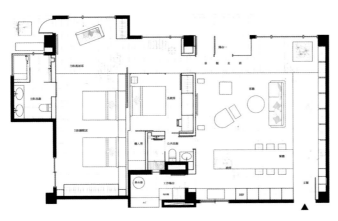

5

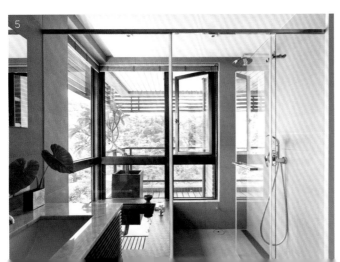

木平台、水景，呼應大自然的好山。

Detail / **1**

玻璃百葉，透光、透風

長輩房門是木門，隔間是玻璃材，上半部的玻璃百葉是跟結構訂製在一起，玻璃百葉透風，又與整道玻璃隔間相呼應；為了強化臥房的睡寢隱私，玻璃百葉後方另裝置了一層百葉，更具舒眠效果。

Detail / **2**

以一房換角窗，窗框內隱於木地板

取消客廳後的一房，重新設計格局，原小房間的陽台變成客廳的一個角窗存在，特別將角窗的框藏在木地板下，從角窗視線可看到外面，偶遇期間購回的蝙蝠燈台，增添角窗風情。

Detail / **3**

床頭櫃家具化設計

臥床頭櫃本身也是燈具，房內的抽屜、燈具、開關等全都整合於櫃子裡，隱藏在側邊。床頭櫃子特別做了上掀式開門設計，好方便收納使用。

Detail / **4**

正負兩極兩側鎖的燈具

主臥浴間的洗手檯配置的燈具相當特別，有如一道拉桿似的鎢絲燈管。安裝時有特別的巧思，線的正負極要分置兩側，鎖在兩個端點上，最後才能定位於牆上。

Detail / **5**

用櫃子設計「受口」，隱藏大拉門

主臥拉門寬逾2米，設計時是將它設定為空間的過道。拉開時，像是一個開口存在，利用另一側的白色櫃子來設計「受口」，讓大拉門能完全隱入櫃子裡；關上門，又像是一道沉靜的牆。

關掉TV，好讀生活跟著來

潘教授原本的住家就是一屋子滿滿的書，空間早已不夠使用；
擁有新家之後，考量到一家四口都愛看書，
於是產生了沒有電視的客廳、貫穿兩層樓的書牆，
以及兼具暖房的網路工作站，從此打造出全新的好讀生活。

屋主需求

1 大量書籍的收納，以及隨處都能閱讀的滿足感。
2 樓上的書籍能方便取用。
3 不擺電視，但客廳主牆仍有主題。

設計達成

1 切開樓板，樓中樓設計，兩層樓書牆規畫。玄關穿鞋、廚房角落，處處有書架。
2 樓上的樓梯扶手牆設計成兩大片，搭配電動五金配件，讓單一片側牆可以倒下，成為如空橋般樓板，便於取用2樓的書。
3 電視牆替換成書格牆，搭配投影布幕，下方設置音響閱聽區，格櫃除了用來放書，展示收藏、收納CD片也都很實用。

所在地 新北市三峽區
屋況 新成屋／電梯大樓
居住成員 夫妻、二子女
坪數 52坪
建材 石英磚、歐洲赤松、柚木實木、觀音山石、宜蘭石、鋼板、鐵件

好採光、陽台造景，構成自在的閱讀角落。

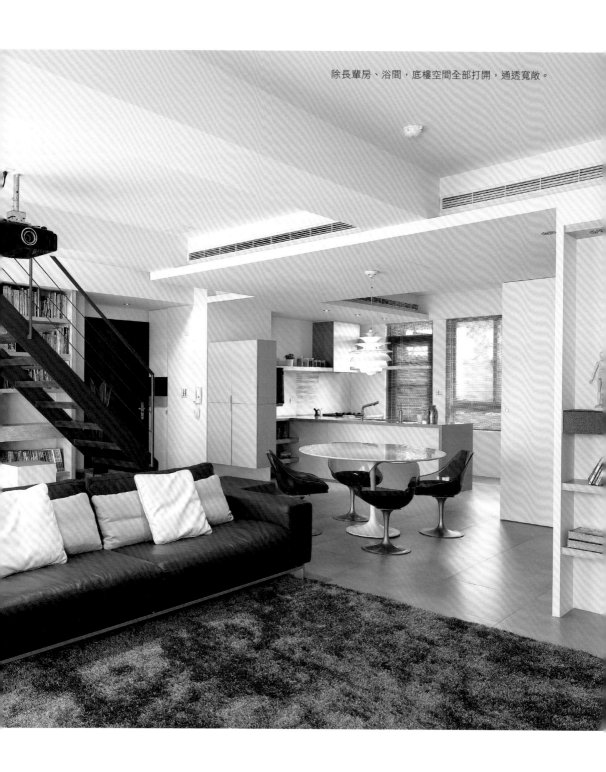

除長輩房、浴間，底樓空間全部打開，通透寬敞。

視線安排　樓梯第一階平台、小圓桌及鬱金香椅，是動線開端、入門焦點。

動線設計　樓梯、書櫃貫穿垂直動線，導引進入室內、上樓的動線。

格局尺度　底樓空間全部打開，以餐廳為分界，劃分成左右兩翼。

自然引入　屋子的採光條件佳，樓上陽台做了象徵性水池，搭配木平台、陽光，
　　　　　為室內注入無限生氣。

收納設計　玄關鞋櫃一體兩面，背面則是餐、廚空間的電視牆。所有藏書，
　　　　　也以全面開放的姿態，融入生活空間裡。

潘　教授一家人原住在內湖，單一樓層、一家四口，以及滿滿的書，空間已是不敷使用的狀態。夫妻倆決定搬家：「目標是尋找單一間，但有上、下層樓的房子。」這個夢想終於在三峽實現了，從市區遷至郊區，室內的規畫從房子的預售時期就開始進行。

切開樓板　以樓梯為中心的閱讀區

「切割。」

原本是上、下兩層的屋型，在預售的格局變更階段時做了調整，改成樓中樓型式。樓板開口就是樓梯設計，是空間的動線，也是一家人的閱讀動線，伴隨著貫穿兩層樓的大型書櫃，自成一個閱讀空間。樓梯第一踏階，

用了一塊版岩伸展出一道平台，刻意將線條拉得很長，用意是界定玄關位置，是進出家門的穿鞋椅，也是小朋友閱讀椅。

收納全家大小書物的書牆，隨著樓梯直上，在樓上怎麼從書櫃取、放書呢？

記憶中曾看過中村好文的一本書，提到活動式樓板的概念，將樓板概念進一步發展成樓梯扶手的側牆，將樓上的樓梯扶手牆設計成兩大片，搭配電動五金配件，讓單一片側牆可以倒下，變成樓梯開口的樓板，這樣一來不論是大人、小孩都能輕易操作，使用書牆頂部區塊。

1　一打開門，是以小圓桌擺出的餐廳區。
2　客廳裡，以格櫃取代TV牆，搭配投影布幕，經營家庭劇院。
3　利用結構柱發展書櫃、貫穿2層樓的書牆。

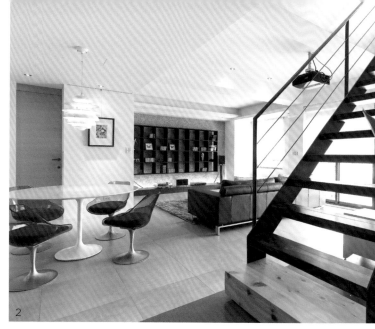

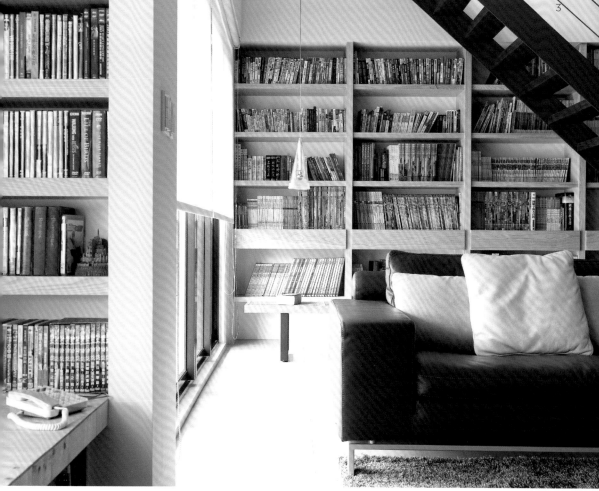

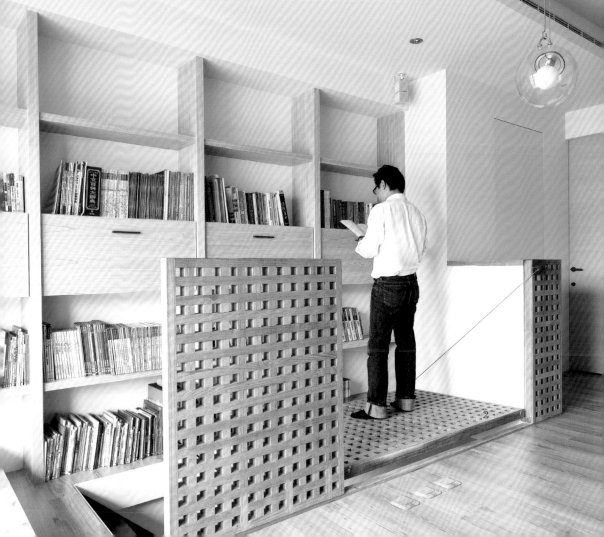

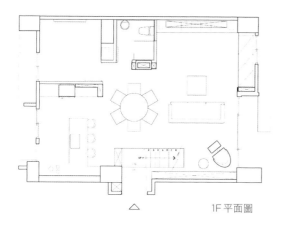

1F 平面圖

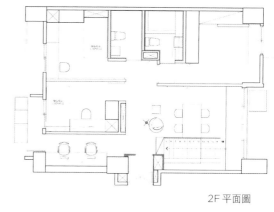

2F 平面圖

3

無主題電視牆設計　幼兒教育第一章

書牆串聯樓上、樓下，底樓空間除了預留的長輩房，其餘空間全打開，因應長向客廳的特殊條件，特別選擇一個有著漂亮椅背的沙發款設計。

屋主夫妻倆重視小孩的教育，加上一家人都愛看書，一開始就講明了，客廳裡不擺電視。於是，破天荒地，客廳主牆採用無主題性的表現，用了一面方格櫃、投影布幕來替代，格櫃用來放書、展示、收 CD 片都好用，櫃子本身光是擺著看也美，電視移至餐廳、廚房，陪伴著女主人備餐時光。男主人玩音響，重低音喇叭的箱體，很隨興地擺在樓梯底端，呼應著書牆，瀟灑隨興。

1 利用玄關矮屏來設計餐廚區的電視牆。
2 浴室設計簡約，充分發揮坪效。
3 擷取活動式樓板的概念，讓樓梯扶手側牆也能成為樓板來使用。

同樣的，以往舊家配置無線網路，家裡任一個角落都能上網，在新居規畫時也被推翻，大人需要的獨立工作室，配置網路系統，從一樓廳區退出，併入二樓的私密空間裡。工作室也是家裡的暖房，雖然房子擁有一般公寓住宅少有的好採光、陽台設計，但北台灣天候濕冷，細雨綿綿的機率相當高，因此工作室內配置吊桿、烘乾機，遇上久雨不放晴，就能充分發揮作用。

關於生活收納，在移動間就能取出、歸位，如浴室的凹牆結構，搭配人造石做成收納層架、廚房的中島桌子底部預留書架，甚至於女主人指定的日式廚具設計，都有著「隨手可拿」的方便性，讓重視居家收納的主人，能以最小的力，來維持居家整潔。

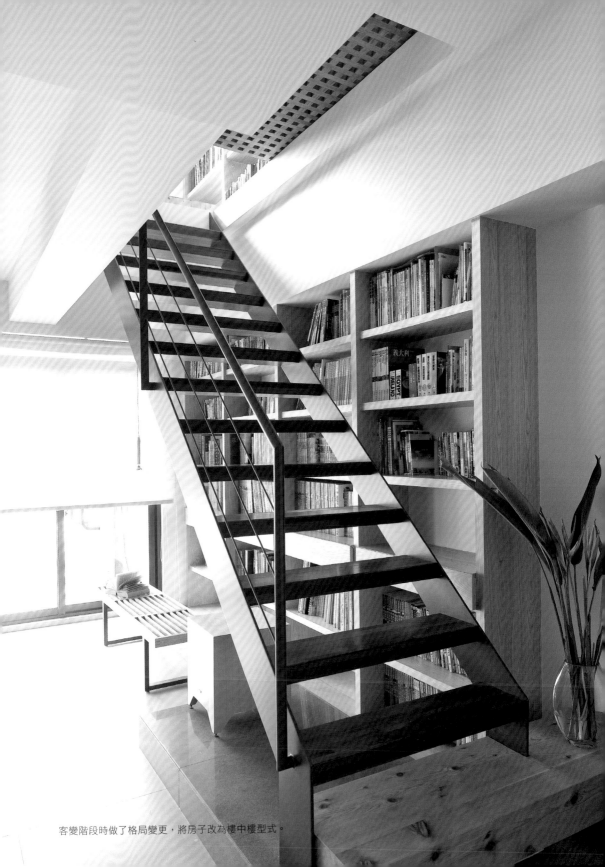

客變階段時做了格局變更，將房子改為樓中樓型式。

Detail / **1**

電視牆不擺電視

一進門就看見客廳主牆，卻沒有一般住家的電視擺飾，用了一道格櫃來取代，櫃子底部打上燈光，秀出抿石子背牆設計，質樸卻高貴，每一粒細石子都是來自後山沖刷而下。格櫃的結構支撐，所有的鎖都是靠「點」，而非「面」或「線」。

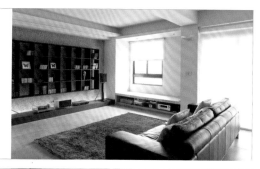

Detail / **2**

樓梯扶手側牆變為樓板

書櫃貫穿兩層樓，為了解決上層樓的取書問題，利用樓梯開口動線的扶手側牆，特別將扶手牆設計成兩大片，結合電動五金配件，讓單一片側牆可以倒下，變成樓梯口的樓板，不論大人、小孩在樓上都能使用書櫃。

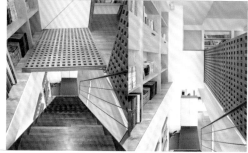

Detail / **3**

陽台區設計生態池

房子的上、下層樓都有陽台配置，底樓陽台做了簡單的造景處理，樓上陽台則加入生態池設計的概念，運用玻璃盒嵌入木地板的方式，為家經營一個生生不息的水景生態。

Detail / **4**

浴室洗手檯的巧思

樓上浴室區利用浴池、洗手檯設計，帶出一道灰色轉折線，浴池兼具淋浴間，做出浴室的乾濕分離使用，洗手檯貫穿牆上，水從檯面流下，將空間線條簡化至最低限。

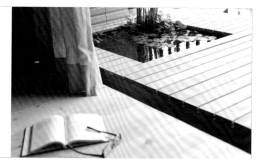

Detail / **5**

掃具，納入電器收納計畫

回應女主人希望打掃用具不放陽台，在規畫廚房收納設計時，一併納入，餐廳的白色電器櫃旁，特別開出一處掃具專區。

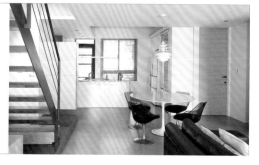

黑板大牆，
夫婦的温暖對話vs.旅行温習

熱愛戶外活動，也喜愛旅行的年輕夫妻，
將兩人共有的回憶，以及對於未來的計畫，
用了一面黑板牆來搜羅，
此外，一旁的大餐桌支援廚房、在家工作的使用，
讓生活的記憶整個豐富起來了。

屋主需求
1 只有兩人住，也要空間有放大感。
2 要有一整面黑板牆。
3 女主人需要居家工作站。

設計達成
1 玄關客廳之間採活動拉門，開窗引景用色取輕淡系，贏取
　空間最大值。
2 黑板牆規畫在餐廳、主臥的隔間牆，並以鋼板為底，具有
　吸鐵便利性。
3 大餐桌連結客廳L型書櫃，可用餐，可成為開放式工作
　區，中島吧台調整成兩側收納，滿足不同需求。

所在地 台北市
屋況 新成屋／電梯大樓
居住成員 夫妻
坪數 32坪
建材 風化木、玻璃、石材、不鏽鋼、黑板漆、楓木皮、柚木、
烤漆玻璃

泡澡浴缸也有一副舒活模樣。

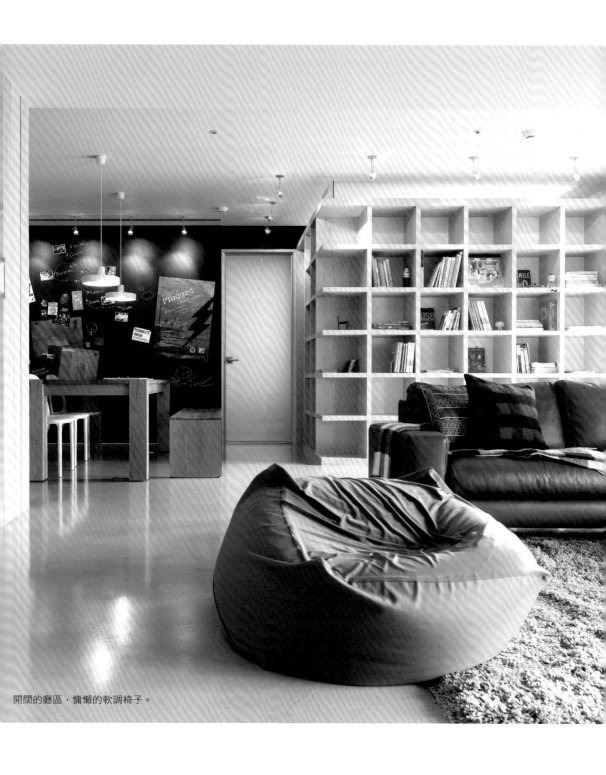

開闊的廳區，慵懶的軟調椅子。

視線安排	用建築手法來設計平台，石平台、楓木天花、櫃子、玻璃，不論怎麼翻轉，都是這幾個元素在翻轉。
動線設計	很單純，一條直行動線至主臥室，視線都被拉進黑板牆、玻璃牆，入口印象是一個開口。
格局尺度	公私空間都是開放姿態，主臥室結合更衣室、浴間，一氣呵成，感覺主臥室放大了。
自然引入	開窗儘量拉大，見遠山，室內用自然材、很輕的色調，如楓木、灰階素材。
收納設計	廳區因建築外觀的外凸規畫，在室內形成內凹的畸零空間，設計成廳區收納的裝飾假柱。

年 輕夫妻倆熱愛戶外活動，愛登山、騎單車，也愛一起擬定計畫出國旅行，希望家的設計是與眾不同的，而且雖然是只有兩個人居住，也希望透過設計讓空間大一點。夫妻倆對於新事物的接受度很高，女主人的設計背景也在空間規畫時發揮作用，很有概念的他們一開始就指定：黑板牆。

留言黑板牆　公共空間裡聚焦

30坪出頭的空間裡，只隔出兩房，其中一房像是小工作室，讓出了廳區空間的最大值，玄關與客廳之間刻意設計一道拉門，平時可完全收入玄關櫃裡，若不想看見大門景象，將門片拉攏，玄關入口就徹底消失於客廳裡。玄關牆折向客廳，整合客浴入口，與廚房電器櫃連結，3個不同的機能空間，用風化木箱體來收，讓分割空間的視覺有了整體性，風化木牆景又能為室內添上溫暖。

室內裡所有的擺設，排列順序都是有方向性的，跟著天花板線條走。沿著向陽面設計一道平台，對應著清雅的楓木天花線條，一起延伸至客廳後的小房間裡，平台的最前端刻意開放，變成客廳清水模牆的電器櫃，平台可坐、可收納，使用價值充分發揮。

黑板牆對倆人生活而言，可以說是一本計畫書，放置了很多關於出國旅行的想法，同時也是相簿本，旅行中拍回來的照片就製做成一張張名信片，順手收進牆裡。巨大的黑板牆量體，像是一層皮浮貼於餐廳、主臥的隔間牆，成為開放空間裡的視覺焦點。不同於一般的黑板牆施作，考量到使用吸鐵的便利性，黑板牆用了一塊鋼板作為底板，表層刷上黑板漆，也是彼此溝通的心情留言板。

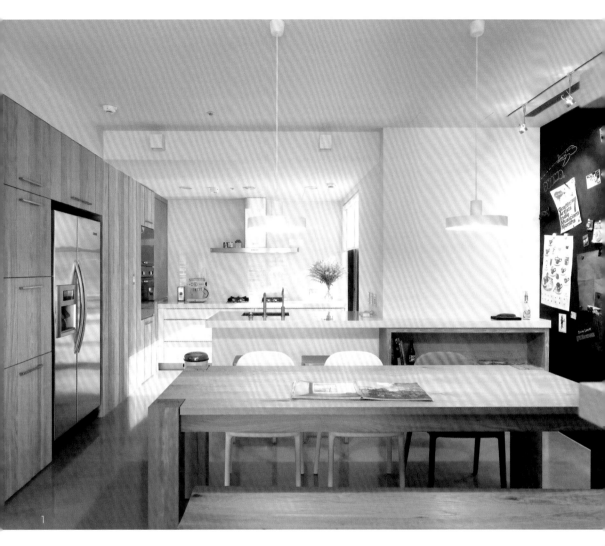

1 廚房電器櫃整合風化木
 牆，廚房中島面向餐
 桌，規畫開放式層架。
2 利用客廳景觀面的結構
 性凹洞設計櫃子。
3 風化木盒子裡整合了廚
 房、浴室及玄關等區。

廚房手繪圖

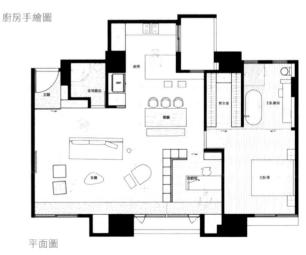

平面圖

大門隱式拉門手繪圖

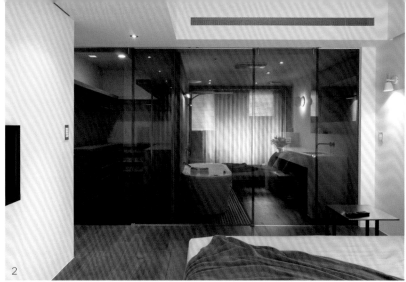

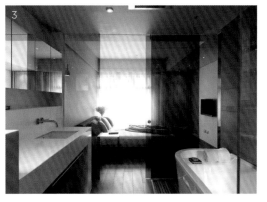

1 大餐桌也是工作桌，連結L
　型書櫃變成書房使用。
2 浴室退縮一點，與更衣室形
　成一片玻璃布幕。
3 主臥浴室的浴缸、洗手檯面
　隱約外露。

1張桌子 2人生活 3種用法

餐、廚區是年輕夫妻的生活重心，女主人愛
做菜、做糕點，開放式中島廚房小，機能
性足夠，大餐桌隨時可充當廚房工作檯面來
用，拉長備餐的使用空間。

身為平面設計師，女主人其實有相當程度需要
大桌子，這樣的需求透過工作站概念完成，大
餐桌連結客廳的L型書櫃，就近用書櫃資料都
方便，在非用餐的時刻，餐廳對他們而言更像
是一個開放式閱讀區，中島吧台也因此做了調
整，兩側都是櫃子，面向餐廳的吧檯底部還做
了擺放雜誌、書籍的開放櫃子。

兩個人的空間很隨興，室內除了客浴門，其
他門片都是清透的玻璃材質。主臥空間裡，
將浴室牆線退縮一點，做出浴室與更衣室的
水平連結，形成一片玻璃布幕，隱約透出浴
室風光，不論是採光、空間感都能提昇。空
間設計清爽明朗，有著很簡約的日式味道，
燈具都是夫妻倆挑的，讓房子設計跟著生活
一起展開。

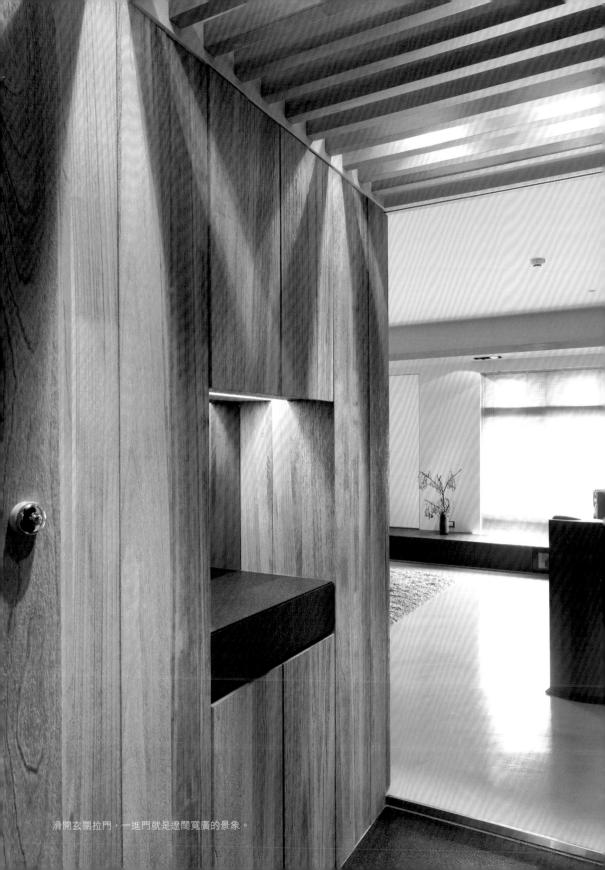

滑開玄關拉門,一進門就是遼闊寬廣的景象。

Detail / **1**

黑板牆兼留言記錄

不同於一般的黑板牆，考量到使用吸鐵的便利性，黑板牆用了一面鋼板來襯底，表層刷上黑板漆，成為彼此溝通的留言板、塗鴉板，旅行中拍回來的照片製做成一張張名信片，順手就釘上牆。

Detail / **2**

石材長平台，一整排抽櫃

沿著採光面開展的石材平台，第一、第二段是電器櫃，做為收納客廳裡的主機設備使用，採上掀式的玻璃門設計，其餘都是抽屜；少了電器櫃，電視牆線條簡潔純化。

Detail / **3**

以凹牆結構設計洗手檯區

主臥浴室的洗手檯位置，剛好是凹牆結構，鏡箱是迷你櫥櫃，鑲嵌在牆上，下面形成一個結構性的開口，提供擺放小件用品的空間，人造石檯面的收納設計，每一個都是好用的抽屜。

Detail / **4**

玄關隱形化

由玄關轉折至廚房的L型牆，源自於服務盒的概念，內部整合了客浴的門、玄關櫃及電器櫃。玄關入口設置拉門，當拉門完全關攏時，在室內就看不見玄關。

Detail / **5**

書櫃頂部透空

書格子櫃牆的上半部是玻璃，讓光線能穿透，楓木天花板也可以從公共區域延伸、穿越，與石材平台，一上、一下，劃出兩條對應的直行動線。

陽光總是燦爛，
小透天裡的親子一日生活

圍繞著孩子生活的家，該是怎樣的空間？

在家開伙，一起就著陽光閱讀，假日則騎騎單車，

對這兩位年輕的爸媽來說，家，就是他們的一切。

這樣的家，一進門會看見什麼樣的空間呢？

透過客廳後退的設計，挑空區成為家的動線，也是家之藝廊，

同時，也是歡樂的閱讀角落。

屋主需求
1 街屋擁有充足陽光。
2 親子互動角落無所不在。
3 單層主臥希望機能與開闊兼具。

設計達成
1 客廳後退，挑空區成為親子玄關，主要空間吸足陽光。
2 樓梯由中間移至前方挑空區，底階踏板成為平台，樓梯動線同時成
　為父母與孩子的閱讀角落。
3 主臥以衣櫃做空間區隔，不頂天不靠牆，自成一動線與立面，衛浴
　則設置於衣櫃後方。

所在地 中壢市
屋況 新成屋／透天集合住宅
居住成員 夫妻、二小孩
坪數 63 坪
建材 洗石子、鐵件、磨石子、柚木、義大利白石、版岩

客廳平台連結屋外平台，水景就近在跟前。

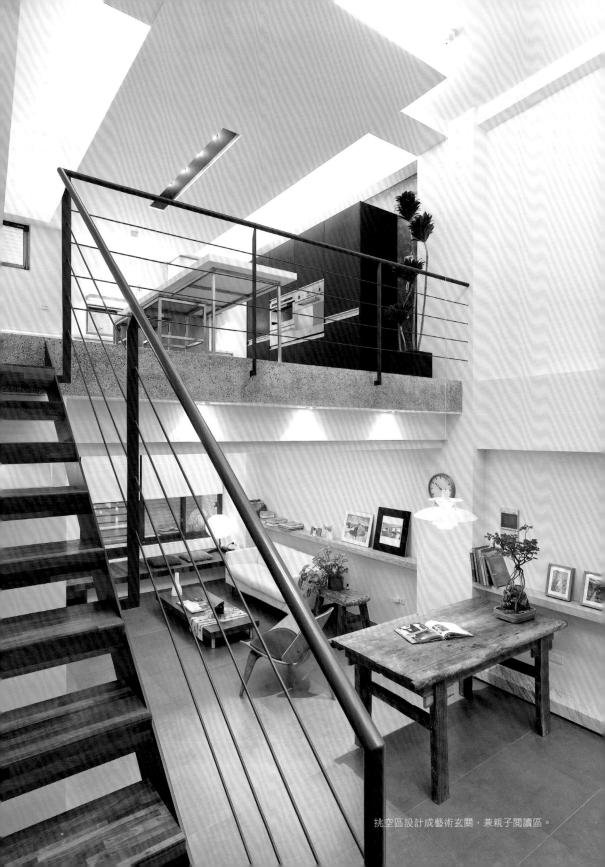

挑空區設計成藝術玄關，兼親子閱讀區。

視線安排	挑空玄關搭配吊燈設計，吸引人不自覺地往上看。
動線設計	修改樓梯位置，由屋後移至中間，第一塊踏板像是飛來壁石般，跟著大木桌，構成藝術、閱讀空間。
格局尺度	長型狀主臥裡做了半開放的切割，更衣區、化妝區、浴間等整合在一起，空間沒有被浪費，反而放大。
自然引入	客廳外做了花園的規畫，利用緣側平台跟外部綠意呼應。
收納設計	將生活收納分散於各區，如玄關配置不落地櫥櫃、主臥衣櫥像屏風等。

黃 家的一日生活，是繞著2個小朋友開始、結束，在家開伙、假日帶著小朋友騎單車……對年輕的爸爸、媽媽來說，家，就是他們的一切，完全以家庭為中心，新買的透天型房子，前有庭、後有院子，自成一格，卻也像多數透天街屋一樣，陽光，走到屋子中間就停了。

房子設計的重點也在這裡，透天屋其實是可以很明亮的。

客廳後移　入口挑空區設計親子玄關

透天房子的入口，迎著一個挑空區，一般是直接擺客廳，設計成挑空客廳的方式。但在這裡卻是一反傳統，將挑空區視為一個特殊的玄關，擺上一件寬厚的大木桌，牆面搭上吊櫃、層板平台，結合樓梯動線，大門入口像是藝術空間。

1 捨棄一般將挑高區做為客廳的設計，改為藝術空間的特殊玄關。

2 挑空區結合樓梯動線，有如居家的起居間，適合大人陪小孩的閱讀區。

3 樓梯線條降至最低，簡約清雅。

1

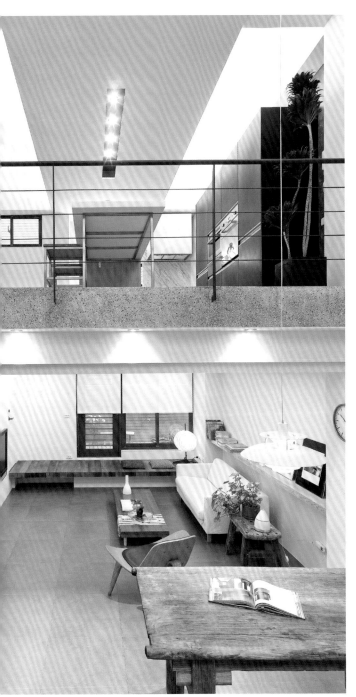

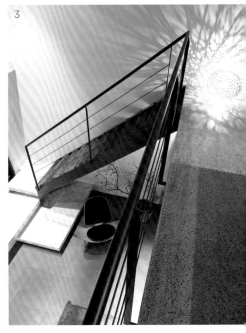

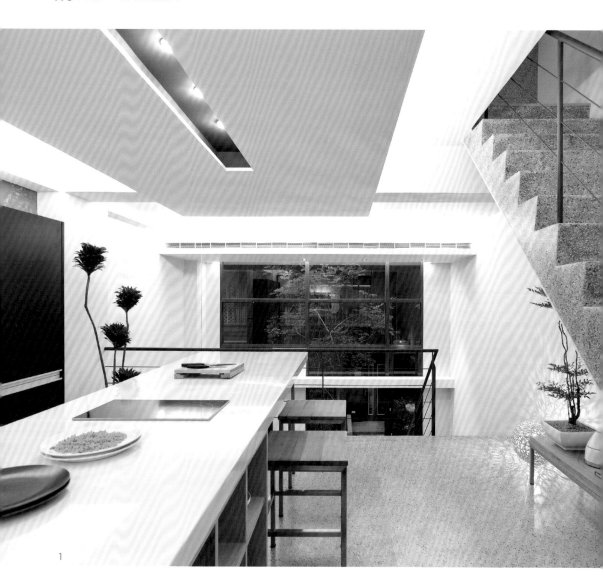

1

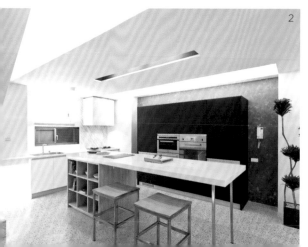

2

3

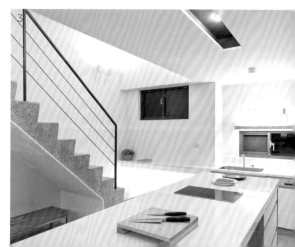

房子真正的玄關是在B1，一樓的挑空玄關、樓梯入口，倒像是起居室的延伸，開放給小朋友使用，小朋友在大木桌上習寫功課，一開門往外走，就是庭園空地，大長桌變成室內外連接的中繼站。樓梯位置由屋子中間移至最前面，樓梯的底階踏板，用了寬厚的卡拉拉白大理石板，3塊交疊設計，石板的高度落差，延伸成景觀窗前的坐台，隨手擺包包、書本都好用，小朋友窩在石板上，樓梯動線就成為爸爸、媽媽陪同閱讀的親子角落。

將客廳從挑空區往屋後退的作法，在當地社區引起一陣騷動，左鄰右舍沒有那一戶這麼做，教人驚嘆。客廳退至屋後，以一道架高平台與小後院接軌，人坐在平台上，隔著窗玻璃，看見的就是一方清澈水景，平台往電視牆伸展，指引隱藏在電視牆裡的客浴開口。

挑空區的上半部設定為餐廚空間，爐具區用了一整個大塊的卡拉拉白石來補牆，部分遮窗，大方美觀。柱間的畸零凹牆則用來設計電器櫃，背景牆用手抹的方式，一塊塊將漆色抹上牆，摻雜著灰、白，像是一幅手感強烈的油畫，櫃子輪廓更顯立體深刻。

1 中島廚房位於2樓，與1樓擁有很好的互動。
2 餐廚設計，利用柱間凹牆來設計電器櫃，背牆採手抹方式處理，有如一幅油畫。
3 爐具區的卡拉拉白石牆，部分遮窗，在洗手槽區留下窗景。
4 3樓的兩間孩房之間是小書房。

衣櫃屏障　隔出主臥樓層的開放感

放眼望去，公共空間整個開放，小朋友不論是在室內或室外活動，大人都能兼顧。3樓的主臥室也採開放設計，與屋主來來回回討論很多次，考量的是透天房子若做很多單元性分割，各個空間都會因此變小，加上整個樓層都是主臥空間，並沒有隱私外露的問題，所以決定將空間很徹底地釋放出來。

主臥樓層約略分成3個區塊，利用衣櫃做出空間分隔，櫃子不頂天、不靠牆，形成一個自然循環動線，同時成為睡眠區的安定立面，主臥床面朝外擺，空間感開闊。主臥浴間隱藏在衣櫃後方，一個半開放空間，一道L型腰牆分隔浴池、馬桶，保有空間的開放視覺，同時也給了使用廁所的隱私，牆屏同時整合了操作開關、浴室暖風機等，全區沒用上一塊磚，讓抿石子帶來簡樸的表情，與廳區設計有一致性。顛覆透天房子的既定印象，住在頂天立地的房子裡，感受光、風、空氣，無阻流通，明朗清澄。

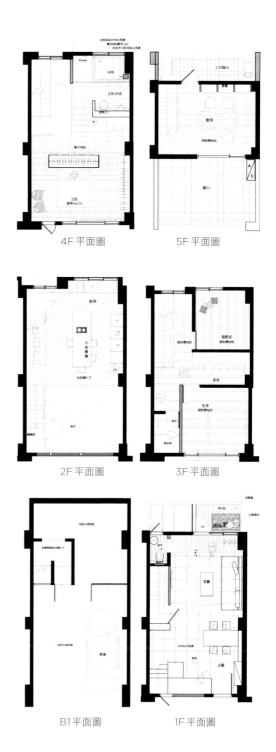

4F 平面圖　　　　5F 平面圖

2F 平面圖　　　　3F 平面圖

B1平面圖　　　　1F 平面圖

1 衣櫃屏障將主臥睡眠區分隔開來,構成開放視覺。
2 利用樓梯下的畸零區設計客浴,機能完備。
3 主臥浴間的浴池加設玻璃隔屏,做出乾濕分離的使用。

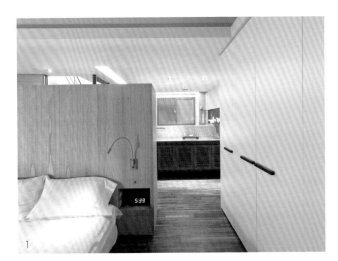

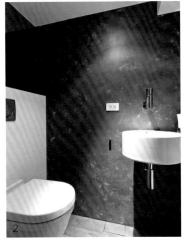

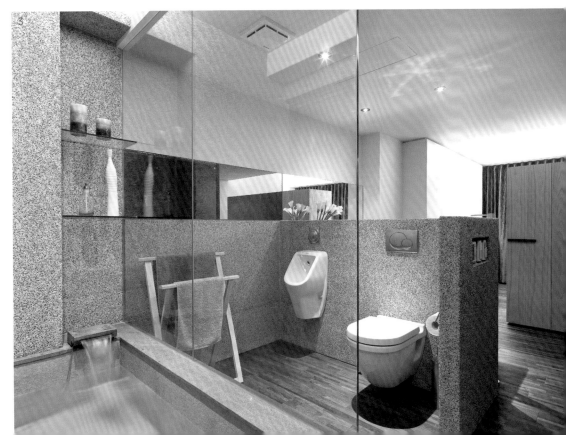

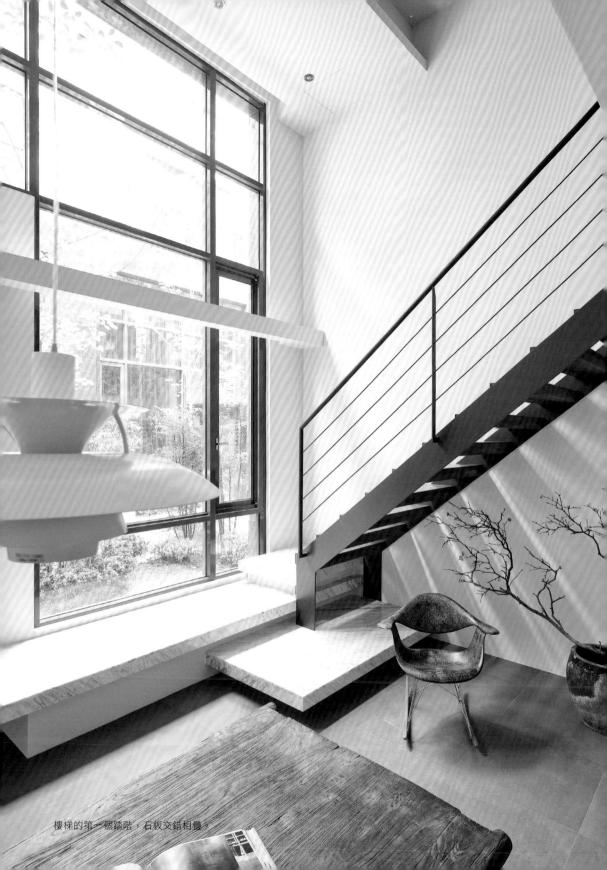

樓梯的第一個踏階，石板交錯相疊。

Detail / **1**

樓梯下的隱藏式廁所

一樓浴室是利用樓梯下的小空間來做,入口以暗門方式,
融入電視牆裡,讓牆面有加長的效果。由於整個樓梯底部
架高,廁所也因此跟著抬高,所以使用時要先踏上一階,
才能進客浴內部。

Detail / **2**

加厚磨石子,避免龜裂

磨石子運用於平面、立面上。考量到磨石子容易龜裂的特
性,一般是用鑲銅條的方式來做分割,避免分裂現象產
生,但磨石子愈厚就愈不怕裂,在這裡刻意將厚度增加至
2公分,石子也特別精選小顆,磨石子樓梯的轉角處另做
小導角,增加使用安全。

Detail / **3**

L型牆屏,又隱又開放的浴間

分隔泡澡區、馬桶的是一道高度及腰的L型牆
屏,在不影響視覺開闊的情況下,給了使用廁所
的隱私。矮牆同時整合了操作開關、浴室暖機
等,一牆多機能,搭配立地式水龍頭,俐落的給
水管道就像是從地上長出來似的。

Detail / **4**

交錯石板梯,親子閱讀席

將樓梯踏板在前幾階調整成寬大低矮的階台,
由3片卡拉白大理石交錯構成,透過階台的高
低差,形成可以隨興就座的空間,同時也接續窗
台的高度,成為景觀座席,在此,提供家中的父
母、孩子一個可以窩在一起的角落,就著陽光與
綠景,一起閱讀。

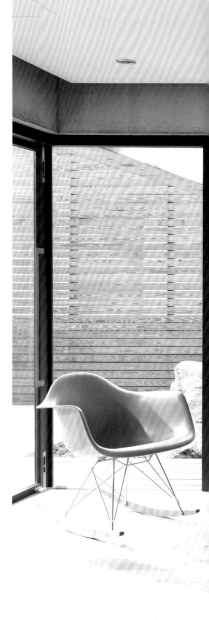

板橋陳宅

在家族老街屋裡
享用年輕空間

街屋的結構特殊，是特色，也是問題。
從陳宅老房子，可以看見老板橋的生活文化，
周邊是成衣業環境，1樓當作營業店面，
2樓是長輩居住的樓層，3、4樓則歸年輕一代所有，
決定改建自己從小住到大的房子那一刻，
陳先生想到的是清水模房子。

屋主需求
1 希望擁有清水模的空間。
2 擺脫街屋的陰暗陳舊感。
3 雖是偶爾在家工作，仍需要一個獨立工作區。

設計達成
1 以增建方式將3樓房子後，用清水模做出茶室區。
2 將梯區切開，挑空處理，加上單層雙動線設計，上下光源以及房子前後兩區的光一起引入，解決暗沉感。
3 樓梯為中界，左右區隔出主臥與工作區。

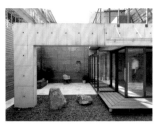

所在地 新北市板橋區
屋況 中古屋／透天街屋3～4
居住成員 夫妻
坪數 70.18坪
建材 風化木、石英磚、天然石材、鐵件、玻璃、清水混凝土、柚木地板、硅藻土

傳統街屋3、4樓，上、下兩層樓改建。

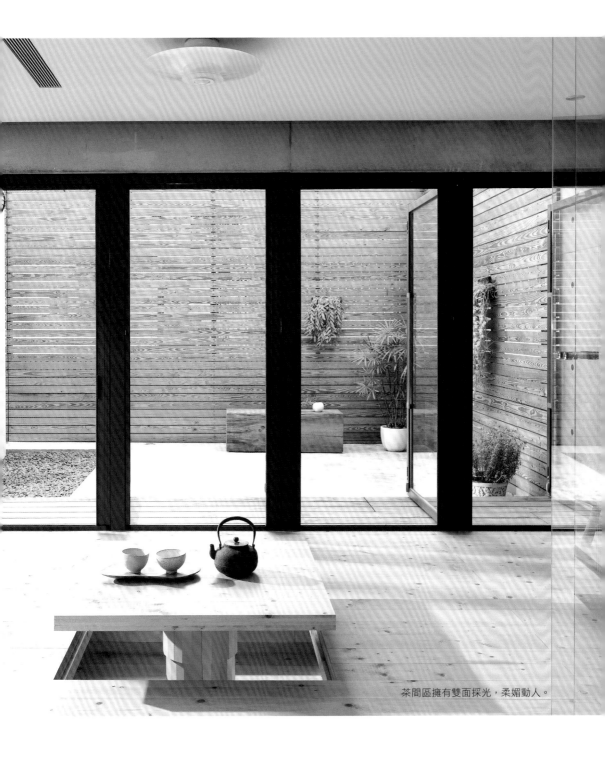

茶間區擁有雙面採光，柔媚動人。

視線安排	茶間落地門，每一片都可對外開啟，從餐廳外看，可看見禪意的空中露台，往前看是挑空區的鋼、玻璃結構梯子。
動線設計	樓上因應機能，跳脫街屋的單一動線，以雙動線設計，空氣、陽光流動。
格局尺度	基本上全打開，但各區獨立。因應街屋格局的特殊性，室內是沒有隔間牆的存在，利用挑空、茶間、落地門來達到空間的區隔化。
自然引入	基地位置是在市中心，露台設計擷取屏風的概念把房子圍起來，搭配日式乾景的鋪陳，狗狗也可以在露台自由玩耍。
收納設計	更衣室規畫ㄇ字型櫥櫃，8片落地門，跟洗手檯的化妝區是結合在一起。

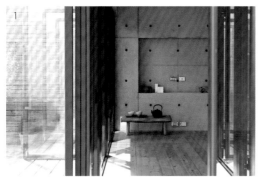

1 茶區木地板向外延展，清水模牆的凹牆自然形成展示空間。
2 架高地板將茶間與餐廳分隔開來，人在餐廳也能欣賞屋後庭園景致。
3 底樓空間通透，清透的挑空樓梯分隔屋子的前後。

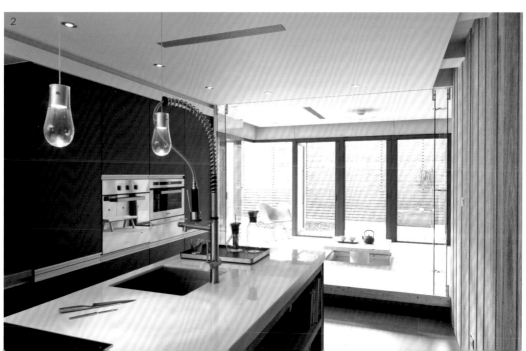

從陳宅老房子，可以看見老板橋的生活文化，很道地的透天街屋建築，周邊是成衣業環境，1樓當作營業店面、辦公區，2樓是長輩居住的樓層，3、4樓則歸年輕一代的陳先生所有，也是這次改建的標的，緊鄰的隔壁人家是陳家大哥的房子。

陳先生經營家族事業，擁有理工建築背景，對於這次要改建自己從小住到大的房子，有想法，也很有概念，提出了使用清水模，他特別研究了安藤忠雄的建築，工作之餘還收了一些包浩斯時期的家具，上網標了2張恐龍椅，遠從德國寄來了，就是要擺進改建後的房子裡。

切開樓梯　打破街屋昏暗格局

老街屋要怎麼做改建？心裡頭想的是：如何在這麼有歷史的房子裡，創造新的東西，跟環境有連結，又能完全脫離？簡單地說，就是要讓住在屋子裡的人，會忘記自己其實是在板橋的小巷弄裡。

街屋獨特的暗房問題，特別利用將梯區切開，做成挑空狀來處理，利用3、4樓的結合，加上雙動線的安排，將房子前後兩區的光拉進來，打破傳統街屋昏暗感。如果屋頂還能打開，加設採光罩的話，室內明亮度更是不可言語，只可惜這項提案被長輩打回票了。

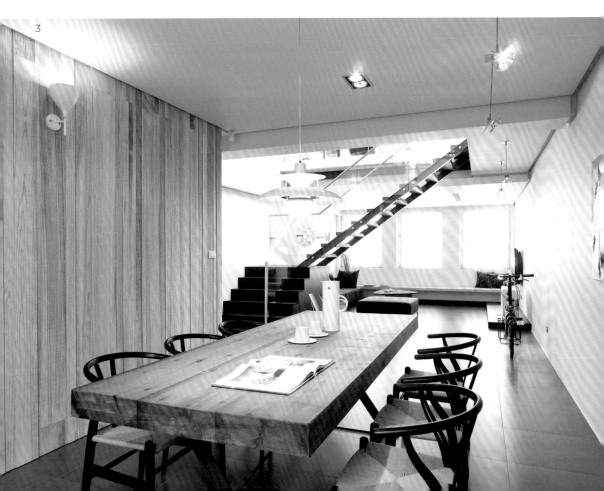

3

用清水模增建，給家禪風茶室

3樓是主要的活動空間，聚會、用餐都在
這裡。樓梯、茶區的架高地板，將長型房
子分割成獨立區塊，彼此之間卻又連結、
穿透。客浴隱藏在樓梯下，淋浴間在右，
馬桶區在左，中間是面寬約1米半的磨石子
水槽，巧妙的排列重組，小空間有了擴大
感。客廳沙發旁，利用畸零的凹洞，設計
為放書、DVD、搖控器的收納區，電視牆
清明感十足。

房子後半部用清水模增建，做為茶室設
計。屋外大露台，原本沒這麼寬廣，但納
進鄰棟兄長家的20坪院子後，高度、寬度
立即放大很多，整個氣勢就很不一樣。木
格柵牆刻意做了足足2層樓高，遮擋外圍
環境的吵雜紛亂，簡單的日式枯景，有意
境，方便經常出國的屋主照顧。

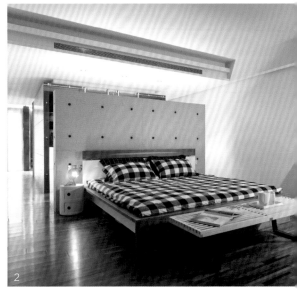

茶室面向庭園，做了2面開窗設計，室內
木地板延伸出去，變成戶外廊道，會讓你
很想走出去。坐在戶外地板時，雙腳自然
垂落地，舒服的陽光曬下來，很像是坐在
京都寺宇緣側，看庭園枯山水的悠閒愜意。

1 主臥睡眠區的電視就架在樓梯的側牆上。
2 主臥區採雙動線設計，帶出一個循環路徑。
3 雙動線打開長型街屋的昏暗感，屋後光引入室內。
4 具鏤空感的梯空間，將樓上一分為二，左轉即是獨立
 開放的小型工作區。

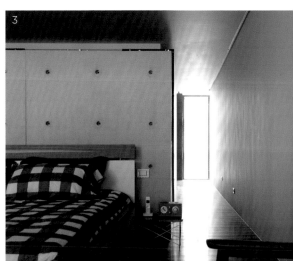

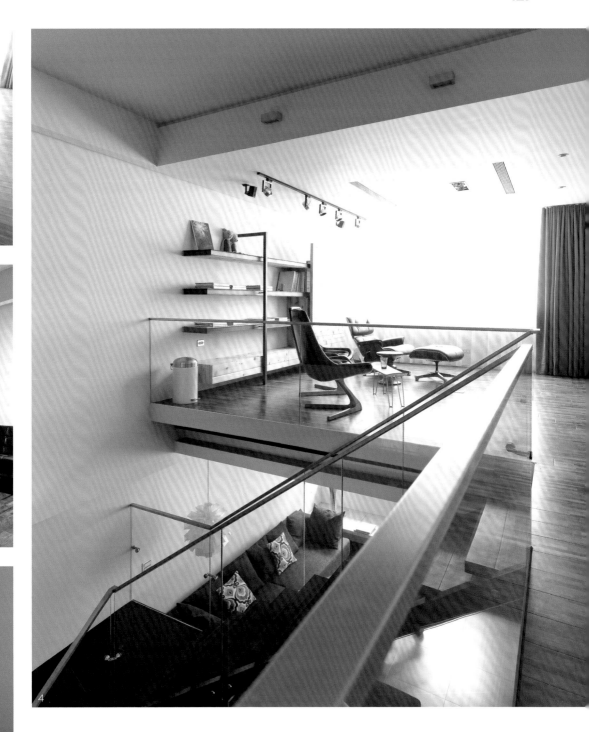

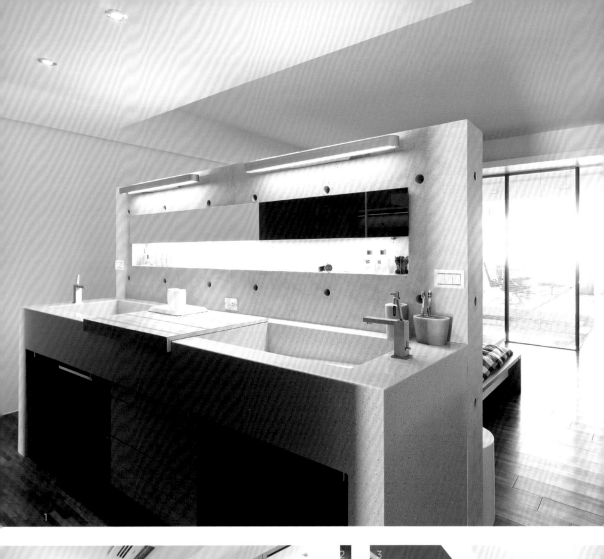

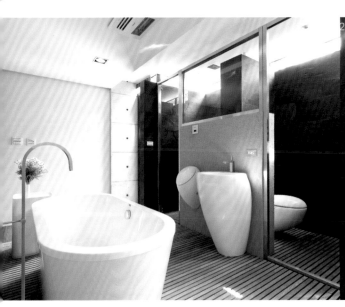

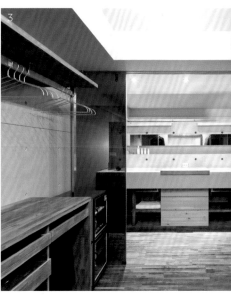

雙動線　串聯主臥空間

4樓以樓梯為分界，隔開主臥室、小起居室，考量到主人偶爾會有在家工作的需求，書櫃部分整合小書桌，用了一片拉門適度隱藏。主臥區域以床頭牆屏、更衣間，再區分為3大區塊，雙動線設計帶出一個循環路徑，光、風、空氣跟著流動。

床面向樓梯擺，梯牆成了電視主牆，清水模牆屏背後整合洗手檯化妝區，連結更衣室，再往後走則是主臥浴間，涵括淋浴、泡澡等功能。屋後的洗衣工作區，是順著3樓的增建結構延伸上來，使用時遠看市景、俯瞰底層的庭園造景，分外開闊享受。

1 清水模牆作為洗手臺，也作為床頭主牆，巨大的量體讓空間氣勢
　十足，卻有著強大的機能，同時也創造出雙動線的效果。
2 主臥浴間各單元既獨立又融合在一起。
3 關攏更衣間的門，變成一面墨鏡牆。

4F 平面圖

3F 平面圖

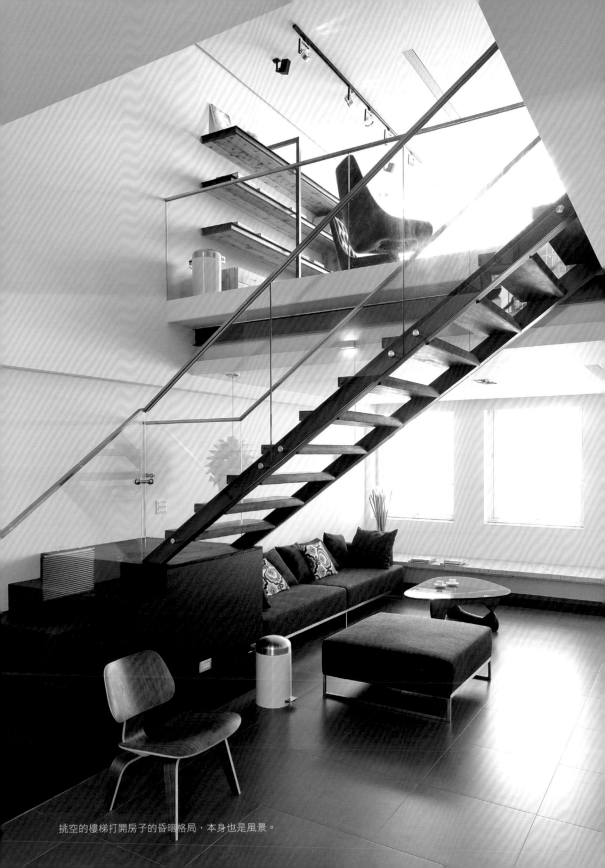

挑空的樓梯打開房子的昏暗格局，本身也是風景。

Detail ╱ **1**

書櫃整合書桌功能

樓上的起居區，定位為主臥室的小客廳，以及兼具書房使用，在書櫃設計整合了書桌的功能，使用時只需將滑軌門滑開，抽出桌板即可使用。

Detail ╱ **2**

雙水龍頭，分置於左右兩側

主臥床頭牆後的洗手檯設置，看起來不像是洗手間。用人造石做出量體，特別將水龍頭分布在檯面的兩側，採瀑布式出水，之所以捨棄一般將水龍頭置於中間的做法，考量的是避免使用時，會對牆體產生共振反應，影響背面床頭的安眠。

Detail ╱ **3**

浴缸，浴室的中繼站

主臥衛浴的設計非常戲劇化，浴缸單獨擺在中間，左右兩側是動線，背牆的凹槽放置沐浴用品，L型鐵架則是浴巾的收納架。

Detail ╱ **4**

隱藏洗衣機，洗衣間的工作檯面

樓下的茶間往屋後增建，在樓上的增建區域則設計成洗衣間的工作陽台，中島式工作區塊，掀開木製蓋子，底下藏著一個滾筒式洗衣機，吊衣架跟結構綁在一起，整體視覺看起來乾淨俐落。

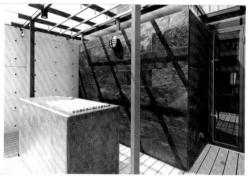

台北維多利亞潘宅

就是要住大宅門，
30坪尋常窩升級術

喜歡旅行的屋主愛上自己的家，雖然是中坪數房子，

也能擁有大宅規格的舒適享受，

後陽台、橫亙室內中心的柱子，發展成獨立小書房、琴區，

給下班、下課後的生活豐富樂趣。

屋主需求
1 30坪空間想要有大戶人家的舒適。
2 一定要有書房。
3 白色鋼琴要適度擺放。

設計達成
1 同一空間的多功能、重複使用。
2 書房主要截取部分後陽台，搭配L面書桌，規畫出小型書房，而書櫃往外頭延伸，與廚房櫃子整合成一面櫃牆。
3 鋼琴就置放在動線中心的白色櫃柱邊側中，自然融入空間，也成為視覺的隔屏。

所在地 台北市信義計畫區
屋況 中古屋／電梯大樓
居住成員 夫妻、一子
坪數 33坪
建材 塗料、石英磚、實木地板、人造石、玻璃、柚木

利用後陽台增闢工作書房。

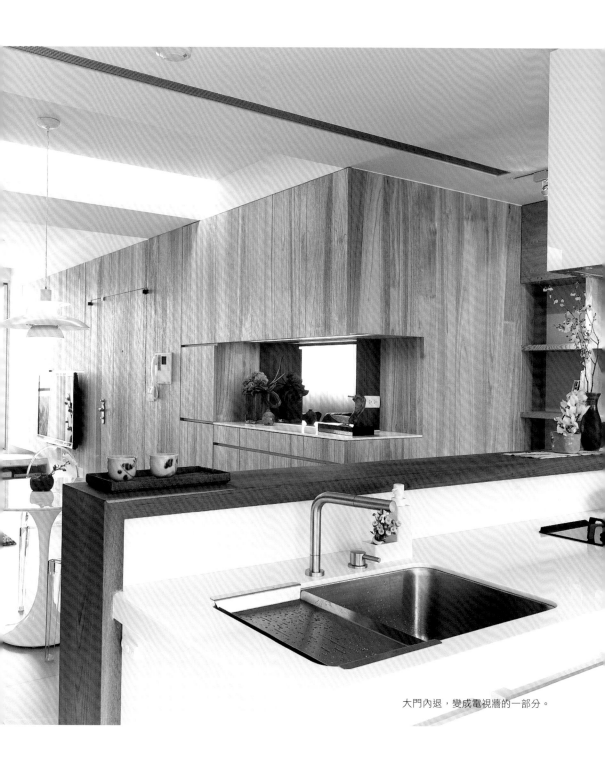

大門內退，變成電視牆的一部分。

視線安排	開放空間裡，以玻璃、矮牆隔開琴區與閱讀區，當人坐著時有穩定性，站起來又覺得視野遼闊。
動線設計	井字型格局，帶出迴廊式動線，跟「視線」設計綁在一起。
格局尺度	相對於實坪來說，空間感是非常開闊的，將大房子概念放進中坪數空間裡。
自然引入	利用大地色系、自然建材，如草編、藤編壁材，或硅藻土、風化木，經營自然氛圍。
收納設計	收納單元足夠，而且隱於空間裡，變成隔間設計的元素。

「**自**從房子弄好了，住旅館比較沒感覺，『家』比旅館好。」交屋後，很愛旅行的夫妻倆給了這樣的回應。將時間拉回至裝修前，是一間很舊的房子，30多坪空間裡，要擺進不算少的機能。「怎麼把大房子概念放進中坪數空間裡？」一直是設計的思考核心，從這個想法發展，做了很多空間都是可重複「被用」的區塊。

太陽昇起來的角落　做書房設計

書房，是男主人指定的。房子的東側落在後陽台的方位，整理平面格局時，做了大肆調度，將室內光線最好的位置留給書房，截取部分後陽台，搭配L面書桌，圈出一個像是K書中心的書房，與工作陽台在同一軸線上。小書房空間有限，書櫃便往外頭延伸，與廚房櫃子整合成一面櫃牆；廚房看起來很像書房，在廚房找資料、在吧檯看閒

書……隨手就能使用書櫃。陽光灑進書房，穿透玻璃牆，熱度若太高，拉下書房簾子，就有遮陽降溫的效果。

從房子東邊的工作書房，斜向西邊的閱讀區，當中經過餐廚區、琴區及客廳，是一片開揚場景。室內沒有玄關，刻意把大門入口用了櫃子概念來包，連結廚房、餐廳，貫穿整個公共空間。門，就在電視牆裡，乾淨俐落，風化木牆的尺度也因此拉長、展延。

1 後陽台一分為二，搭配簾子遮陽。
2 以室內中心的柱子發展牆屏，給了鋼琴依靠的立面。
3 一進門的小圓桌，凝聚視覺焦點。

1

2

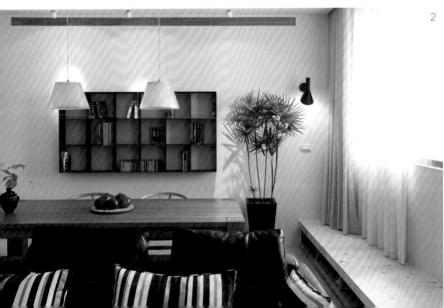

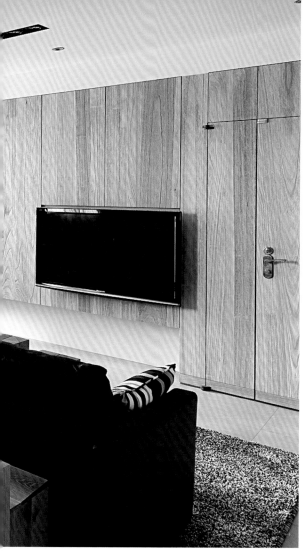

1 室內沒有玄關，大門入口用了櫃子概念來包，風化
　木牆的尺度也因此展延。
2 閱讀區用了格櫃做為主題，長平台連結客廳。
3 隔著琴區的矮牆屏，屋子前後得以連貫對話。
4 一道灰泥牆、兩個櫃子，當中藏了鋼琴，很自然地
　融入生活裡。
5 客廳採光面的平台也是收納動線，跨連兩區。

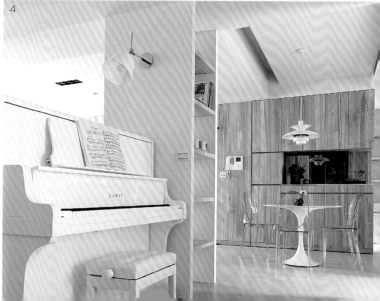

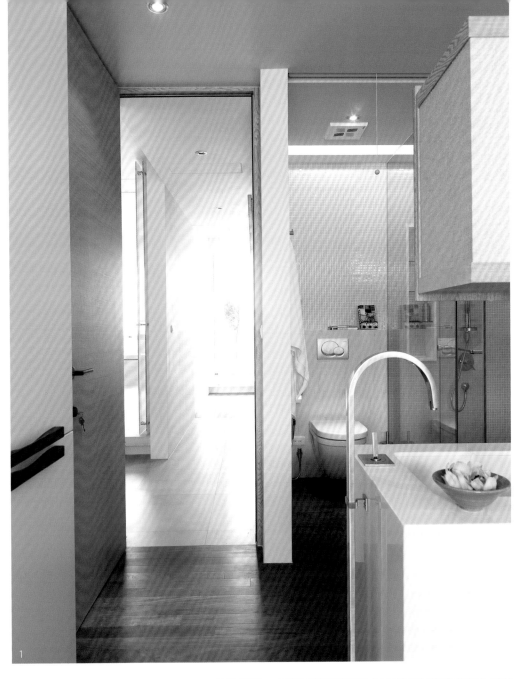

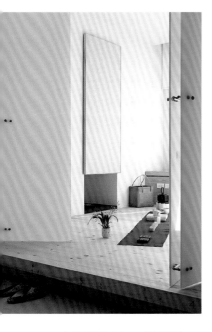

1 主臥房門入口，一道牆屏提
　供浴室隱私。
2 孩房之一，用了架高地板取
　代床架。
3 主臥室洗手檯隔開睡眠區、
　浴區。
4 多功能室裡有著一個隱式深
　櫃子。

一道牆、兩個櫃子，鋼琴的存在合理化

鋼琴，是廳區的收納重點。不同於一般的靠牆擺法，低調地在家裡出現；在這裡，則是設定在公共空間的中心。以室內中心的柱子為基準，延伸出一道灰泥牆、兩個櫃子，櫃牆間藏了一台白色鋼琴，很自然地融入空間裡，彷彿鋼琴早就存在那邊，彈琴時有穩定感，站起來走動時，視線又不會因為櫃牆、鋼琴而受阻。

居住成員簡單，一間主臥室、孩房之外，另預留一個多功能彈性區，與廚房隔著一道雙面櫃。櫃子一體兩面，做了錯置的安排，滑開和室區的櫥櫃拉門，是一個60公分深櫃子，門片像是一幅畫般掛在牆上，櫃子底部鋪上黑石平台，是展示、收納的凹洞。

多功能室是聚會用的茶間、和室，留宿親友時也能派上用場。平日拉開門，多功能室連結琴區，房子深度往後伸展。主臥室採套間設計，浴室作成半開放式，以中島概念來設計洗手檯區，分隔睡眠區、浴區，有區隔但沒有阻隔，既兼顧使用隱私，空間的開闊感、精緻度大幅提昇。回家，真的很好。

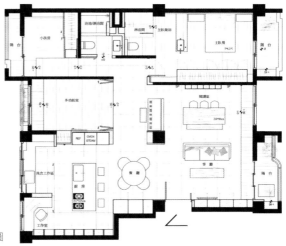

平面圖

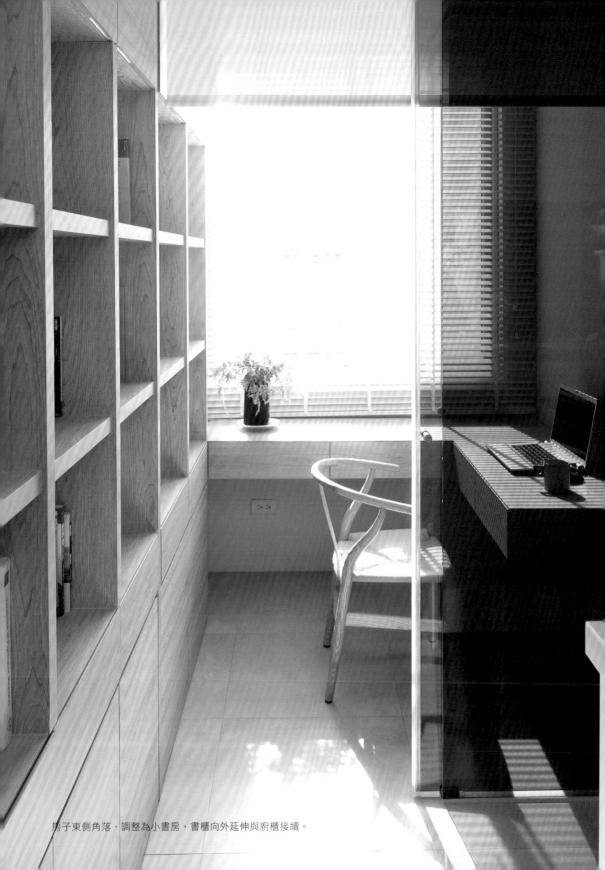

房子東側角落，調整為小書房，書櫃向外延伸與廚櫃接續。

Detail / **1**

廚房電器櫃

60公分深的電器櫃縮進牆裡，櫃子整個跟結構結合，櫃門突出牆面3公分，像是一片薄薄的櫃子存在，上下都做出風口，供冰箱等設備散熱。櫃子一體兩面，做了錯置的安排，背面是和室起居區的櫥櫃，滑開拉門，是一個隱藏式的深櫃子，門片像是一幅畫般掛在牆上，可展示、可收納。

Detail / **2**

ㄇ字型柚木吧檯的異材質結合

廚房中島吧檯並非原廚具的一部分，用了一道ㄇ字型的柚木包起來，精準地完成木與人造石的異材質結合，柚木部分源自於一整塊實木，分割成檯面與側牆共3塊，在接角部分做了45度角的切割，與人造石、廚具櫃深等結合，表現工藝設計的極致美。

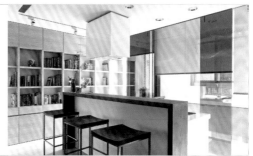

Detail / **3**

淋浴間的玻璃櫃收邊

主臥淋浴間像是一個玻璃盒子般，牆面的收納是挖洞，考量到牆面材是馬賽克，在收邊部分用人造石來處理，玻璃層板採用兩個點的夾具，把玻璃片支撐住，層板的四邊不靠牆，因此不用打silicon。

Detail / **4**

主浴的控制面板

主臥浴間採開放設計，在規畫相關浴室設備的開關時，使用的方便性與空間的美觀性，最後將控制面板，包括浴室暖風機、熱水器出水控制等，定位於靠近床頭板的區塊。

Detail / **5**

凹洞，大門入口意象

關於大門入口，是將大門與整面牆設計在一起，木質牆櫃都是立面端景，對外面來說，大門是退縮的，像是一個凹洞般；對室內而言，門則是造型牆的裝飾元素。

竹北謝宅

陪玩與伴讀，
和孩子一起成家

一是科技人，一是教師，在這次換屋的過程中，
屋主夫婦將家的設計重點放在小朋友教育上，
充分的遊戲空間、注重收納安排，
安全的設計以及伴讀的親密環境，共處，成為家的甜蜜元素。

屋主需求

1 要有孩子專屬的遊戲間。

2 樓中樓挑空處希望補平樓板，爭取空間。

3 需要更衣室，卻不想與主臥串連打擾睡眠。

設計達成

1 兩間小孩房，內部空間的水電、空調、網路線等都已
 預先配置，但現階段充作小朋友的大遊戲間。

2 利用填平挑空區規畫成全家共用的書房，順著斜屋頂
 經營閣樓木屋的意象。

3 更衣室從主臥室單獨拉出，成為過道空間的一環。

所在地 竹北市
屋況 新成屋／電梯大樓
居住成員 夫妻、二女
坪數 63坪
建材 硅藻土、玻璃、復古橡木地板、磨石子、
木百葉、柚木實木、觀音山石、抿石子

樓上梯口，鏡門映射書房景致。

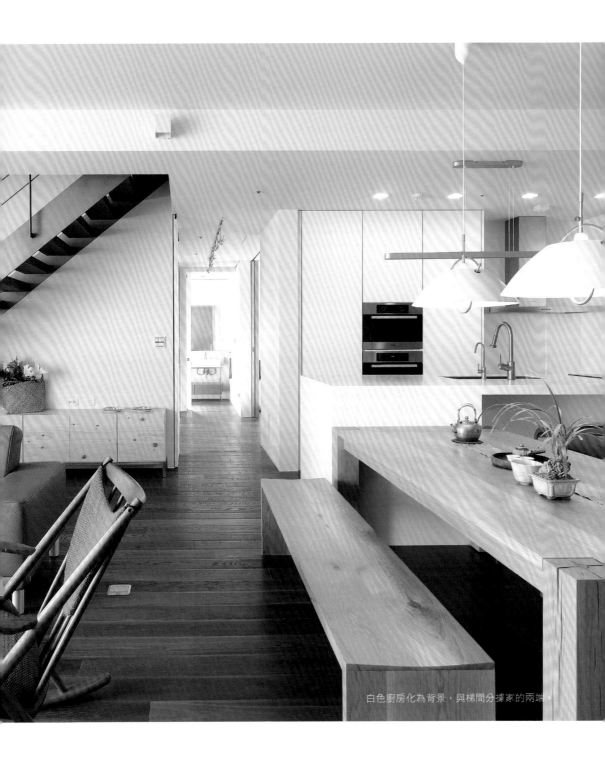

白色廚房化為背景，與梯間分據家的兩端。

視線安排　樓下整個廊道是收納櫃，以盡頭的洗手檯作結尾。

動線設計　餐廳、玄關拉攏，共用同一種地材，讓空間的使用發揮至最大。

格局尺度　樓上的過道動線整合4個空間，包括書房、更衣間、視聽室、儲藏室。

自然引入　將外牆戶外材延伸至主臥室，床面向平台廊道、越過水，露台美景盡覽無遺。

收納設計　底樓的廊道是動線也是收納重點，連結廚房的電器櫃。

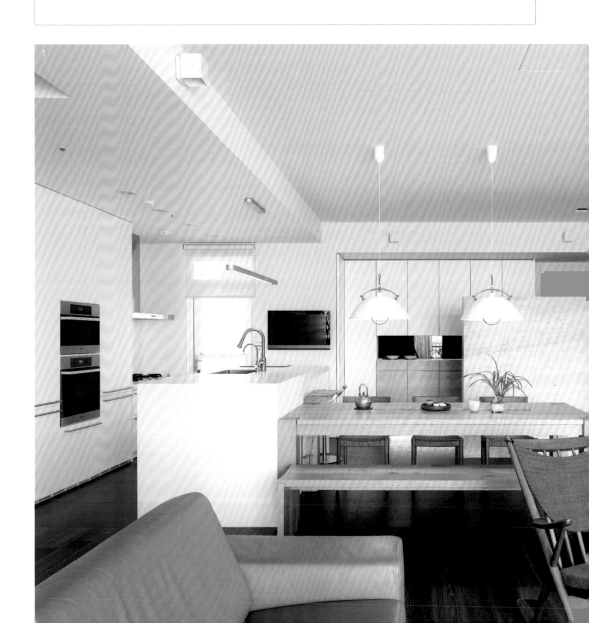

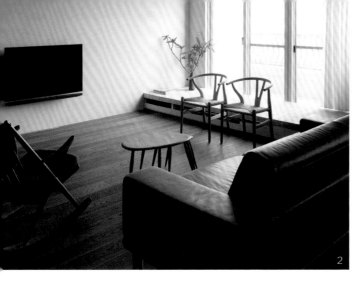

1 一進門的空間緊湊，整合3個單元，有
　條有理。
2 電視牆乾淨，窗前平台整合電器櫃功能。
3 玄關牆屏區分裡外，同時整合穿鞋椅座。

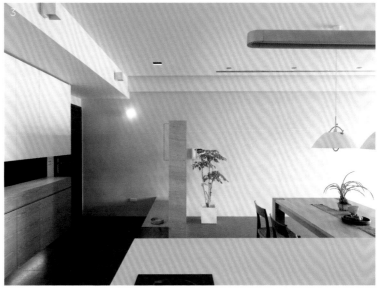

謝　先生、謝太太，一是科技人，一是教師，在這次換房子選的是集
　　　合住宅，與過往所住的透天厝很不同，一間具備了樓中樓、頂
樓、露台等少有特點的頂樓住宅。夫妻倆對小朋友教育的重視，自然反
應在房子的設計上，要有充分的遊戲空間、注重收納安排。

男主人再補上一點，要有不受外界打擾的視聽室，且更衣室要從臥室獨
立出去，避免使用時影響睡眠品質。

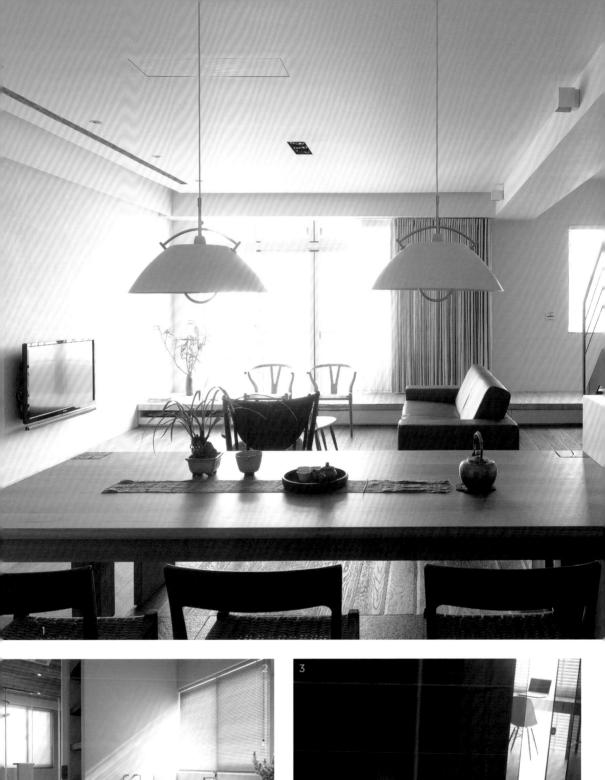

1 中島桌很長，組合、拆解，怎麼運用都行。
2 底樓客浴，鏡子跟窗戶做一樣大，窗戶下緣是硅土牆，搭配白色系衛浴設備。
3 茶鏡門、木地板，交織成一片隱晦的視覺。

放「空」釋放出遊戲區的最大值

謝宅不僅是樓中樓型式，客廳還是採挑空設計，不過在討論格局時，將原本的挑空區域，施作樓層補起來，好增加樓上的使用空間。底樓配置了兩房，其間一房是預留給老人家，方便她就近照顧小朋友；另外一房，嚴格說來應該是兩間孩房，內部空間的水電、空調、網路線等都已預先配置兩套，等小朋友年紀較大時，補上隔間，便能彈性變更為兩房使用，但現階段是充作小朋友的大遊戲間。

遊戲間的開口刻意做大，搭配一面超大拉門，門片一打開，遊戲間跟廊道完全連在一起，降低小朋友奔跑衝撞時的意外發生，收納櫃子不是放在房間裡頭，而是單獨拉出來，併入走道櫥櫃裡，櫃子的中間抽屜便是兒童專屬的玩具收納櫃，正對著遊戲間開口。

公共空間如同遊戲間的放大版。

玄關、餐廳、廚房整合在大門入口區塊，用玄關材質來包覆，節奏雖然緊湊，但有條有理，餐廳就在玄關，這樣的設計對於空間利用的效能是最大的。玄關石材地坪拉到與客廳木地板同一軸線，灰色系硅藻土牆連結客、餐廳，有著爽朗、科技味，整個廳區的天、地、壁都呵成一氣，形成一片「空的地」，所有物件退了下來，尺度便出來了。

打擾、不打擾　都是家庭關係的建立

空間編排很規矩，有種隱藏的秩序美藏在裡頭。貫穿樓層的梯子做了補樑處理，強化鋼構梯子的結構，客廳落地窗前面的平台，收了電視牆的主機設備在裡頭，也是上樓的第一個踏階。樓上的開口動線，由右而左，整合了4個空間，包括書房、更衣室、音響室及儲藏室。

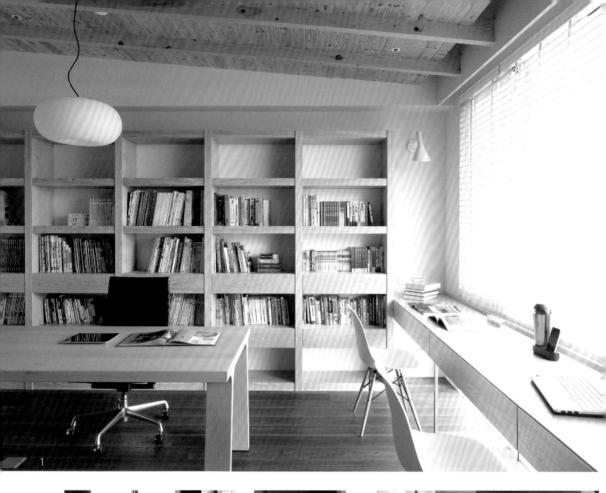

當中，書房區便是利用填平挑空區而來的，順著斜屋頂經營閣樓木屋的意象，遠眺新竹的頭前溪景，陽光充足，一張大桌子、一排長桌，是全家人共用的書房，親子伴讀的生活空間，被打擾也甜蜜。

更衣室從主臥室單獨拉出，成為過道空間的一環。主臥室房門利用鐵件門框鑲上柚木實木，做出VILLA的遺世獨立感，給予臥寢時刻的絕對寧靜，室內原有的鐵件門也全部改成大落地窗，搭配木質平台，屋外庭園景觀攬進來，床也朝向大露台擺，綠意、風、光線，自然迎進來。

1 天花板線條順著斜屋頂傾下，桌體配置供一家大小一起使用。
2 拆除原制式的鐵件門，改以大片落地窗的計，讓屋外的院子透進主臥空間裡來。
3 更衣間與大書房共用茶鏡門。
4 主臥房門改用鐵件門框鑲柚木實木，做出獨立VILLA的感覺。

入門手繪圖

主臥、露台界面手繪圖

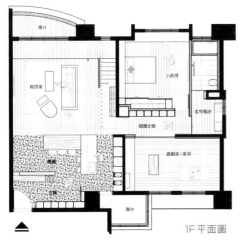

1F 平面圖

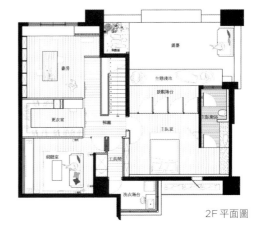

2F 平面圖

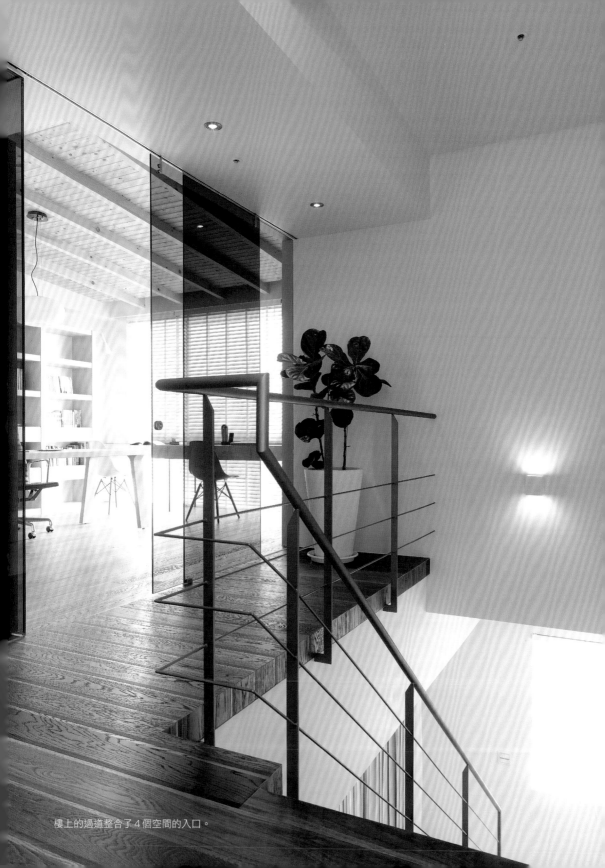

樓上的過道整合了 4 個空間的入口。

Detail / **1**

浴池與淋浴間共用水流開關

浴池做得很極簡,捨棄傳統的水龍頭設計,水流像是從抿石子牆裂縫湧出,出水口內藏集水盤盒子,自灰色牆外凸約8mm,框邊用人造石來收尾,水流開關與淋浴間的水龍頭共用。

Detail / **2**

走道的玩具收納牆

目前暫定為遊戲區的孩房,未來可彈性變更為雙臥房,走道壁櫃是遊戲區的收納設計延伸,是專供玩具收納使用。考量到小朋友的使用安全,因此特別將孩房拉門的尺度拉大,跟遊戲室結合。

Detail / **3**

走道壁櫃第一個,支援廚房使用

考量廚房空間略小,光是三個廚櫃不足以應付廚房的收納需求,因此將走道壁櫃的第一個櫃子,轉過來支援廚房的電器櫃使用,櫃子附加抽盤等設計,方便使用電器,有助於熱蒸氣消散。

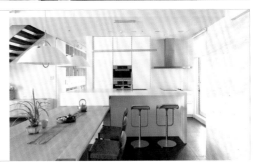

Detail / **4**

用木地板來設計樓梯

為了要跟木地板作連貫性的設計,特別使用相同的木地板來設計樓梯,鋼板踏板薄度約1.5公分,先以夾板來封,釘出一個淺木盒,再用木地板做為表面飾材,產生水平動線的感覺。

從侷促，
到滿窗林蔭的單身男子居家

從小在國外成長、求學，羅先生回台後買的市心老房子，
室內隔了很多房間，讓住慣國外大房子的他很不習慣，
怎麼改？才能成為一個人居住的舒適空間，
而屋外的林蔭街景，要如何成為家的一份子？

屋主需求　1 街景林蔭入室。
　　　　　　2 開放式空間，滿足單身隨興生活。

設計達成　1 打開隔間，重現房子向陽面，引入綠帶，並於主
　　　　　　　臥衛浴設置水景綠意，環繞居家。
　　　　　　2 玄關櫃不做到頂，廚房連結臥室，玻璃牆門可隱
　　　　　　　私可開放；主臥與主衛浴採回字型，短隔間創造家
　　　　　　　的繞行趣味。

所在地 台北市
屋況 中古屋 / 電梯大樓
居住成員 單身男子
坪數 40.5坪
建材 盤多磨、線簾、石英磚、鐵件、實木、玻璃

靜心區的水景設計，呼應屋外街樹景觀。

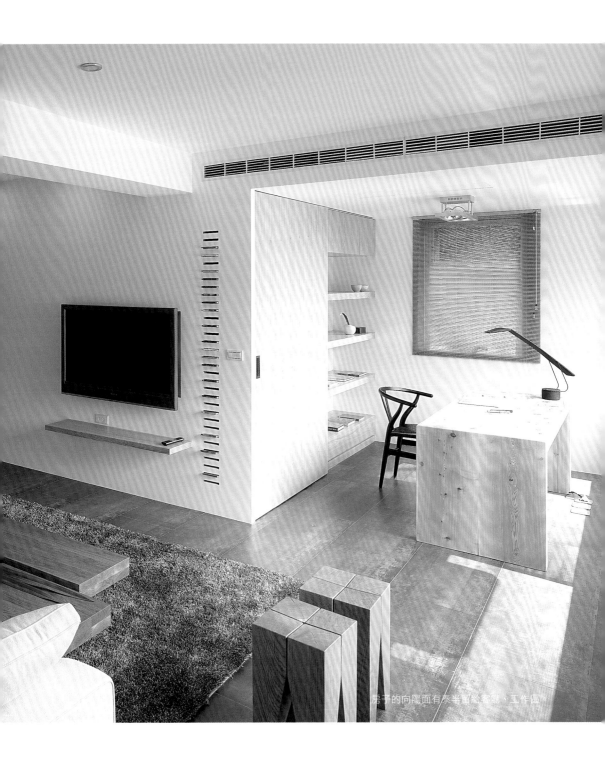
房子的向陽面有泰半留給客廳、工作區

視線安排	靜心區。以穿透性、隱喻性的隔間方式,與前後兩區連貫。
動線設計	玄關沒有方向性。一櫃在中間,引出左右動線,主臥室亦然。
格局尺度	以「服務盒」概念,更衣室、客浴居中,其他空間環繞在外圍, 利用兩區達成空間的開放性。
自然引入	大片景觀區,可見樹海、夜景,浴室環繞著夜景來設計。
收納設計	分散於各區,如玄關櫃、更衣室,或是閱讀工作區。

從 小在國外成長、求學,羅先生回台後買的市中心老房子,立即面對30年屋況的不良格局,室內隔了很多房,小小的,窗戶老舊不堪……,讓住慣國外大房子的他很不習慣,怎麼改?空間要怎麼因應他一個人居住使用?屋外的林蔭街景能不能變成在家就能欣賞呢?

客浴、更衣間擺『中間』 圍成一個回型動線

格局整頓後,只預留了一間小客房,因為少了一般家庭生活所需的「備」房壓力,而且是擺在房子的最角落邊間,與主臥空間隔著一整個公共空間。格局規畫回應屋主不拘小節的性情,以及一個人住的單身生活,空間是隨興而自由,少了東方文化的內斂矜持。

將更衣間與客浴,視為同一個「服務盒子」,放進室內中心的位置,客廳、餐廚區、主臥睡眠區、主臥浴間及靜心區,一個個生活機能以逆時針方向,繞著中心服務盒子轉,彼此互通連續,既享有獨立隱私,又自成一格。

向左轉,向右走,進退都是路,沒有一定方向性。

一打開羅家大門,正面就是一道240x220公分的大櫃子,劃出玄關過道尺度,左右兩個開口,指引進出客廳、書房,或是餐廳、廚房的動線。櫃子有著一體兩面的雙機能,提供玄關收納使用,背面則是廚房區的電器櫃。

1 呼應線簾設計,主臥室的開口用了百葉簾的元素。
2 隔著玻璃,客廳後方的靜心區景致納了進來。
3 櫃屏一體兩用,兼具鞋物收納、廚房的電器櫃。

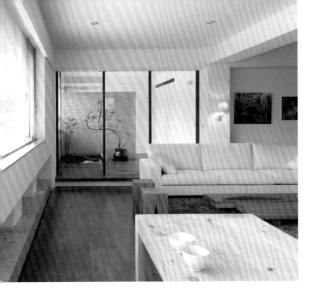

3

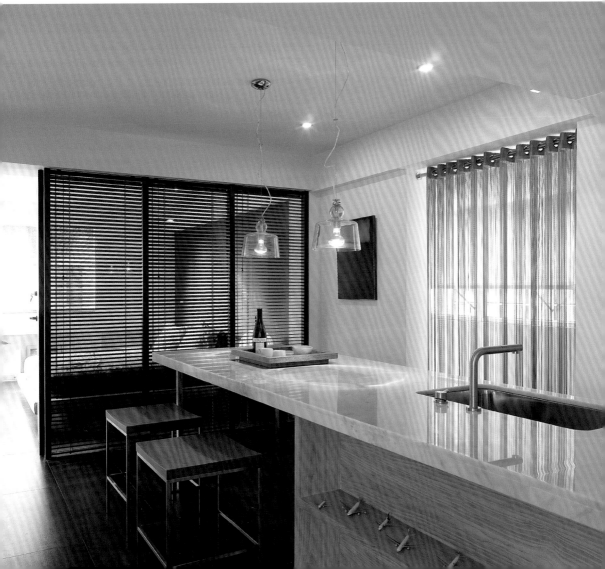

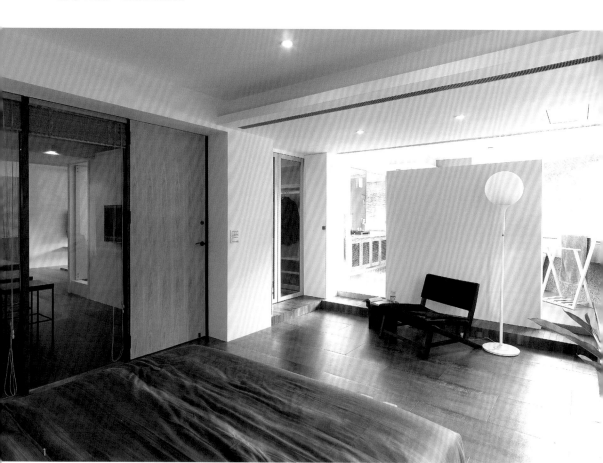

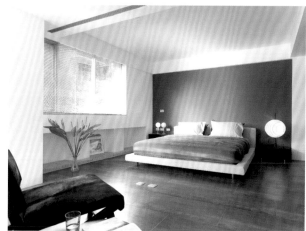

水景靜心區　把屋外林蔭綠色勾進來

打開原本的小間、小間格局後，房子前緣連結成一道綿長的向陽面，陽光恣意灑落，空間整個開朗起來了，房子擁有綠蔭的優勢重現，茂密的葉蔭變成家裡的綠帶，而居家私密又能因綠帶的關係有了光明正大的遮掩。

回應綠帶視覺，在連結客廳、主臥室的過道地帶做了靜心區的安排，以穿透性、隱喻性的隔間方式，與前後兩區連貫，街道林景彷彿像是靜心區的窗簾，大樹，就在家裡窗戶後面。不同於以往的靜心區設計，在這裡，利用一面抿石子牆屏，帶出前後兩個水意象造景，增加私家與自然共生的生命力，看樹、看水、看魚游，讓起伏的情緒獲得舒緩沉澱。靜心區同時也成為主臥浴間的景，隔著清透玻璃與淋浴區對望，另一面則成為客廳後方的端景。

屋子前半區擁有街道綠蔭，並發展成室內的綠色靜心區塊，屋後則是利用小陽台外推手法，做出了有6、70公分深度的狹長走道，盡頭擺上綠意小景，給了屋後一片生氣，顛覆傳統對於後陽台的濕暗印象，屋後邊間的客房透過玻璃牆擁抱自然。家，因為不受拘束的動線而有了移動的樂趣，打破雍塞隔間而享受生活的自由尺度，一個人生活就該是無拘無束。

1 主臥室的牆屏設計，帶出進出浴室的雙動線。
2 客房與後陽台間的開口，兩區因此有了互動。
3 主臥室牆頭鋪上草綠色的牆色，呼應自然主題。
4 浴室的牆屏區隔裡外，也提供浴間的獨立隱私。

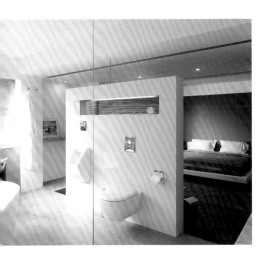

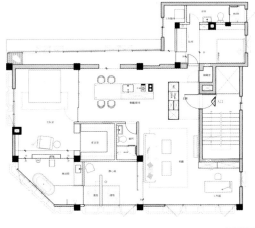

平面圖

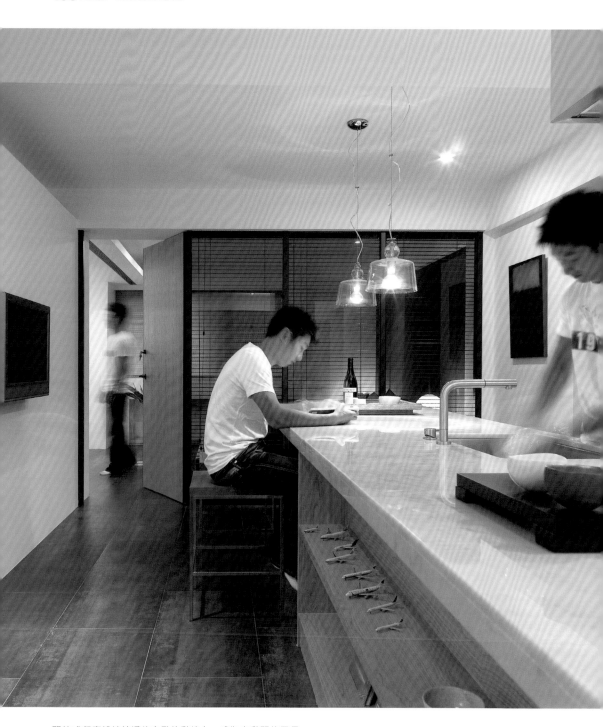

開放式餐廳設計於通往主臥的動線上，成為走動間的風景。

Detail / **1**

靜心區,提供主浴水幕牆景

利用水池造景、架高設計,構成連結公共與私密
空間的中繼點,一個沉澱思緒的過渡區。靜心區
一部分跟主臥浴間的淋浴區結合,水流自石子牆
落下,形成一道水瀑景觀,提供浴區觀賞。

Detail / **2**

玄關櫃屏,一體而兩面

大門入口,面對整個開放廳區,設計時即以玄關
櫃屏的設置,為進入室內立下第一道關口,屏障
來自進門的視覺,劃下玄關動線。櫃屏採不靠牆
設計,延伸出進入廳區的雙動線,本身也是廚房
的電器櫃。

Detail / **3**

內凹結構,變身燈箱式收納設計

順著老房子的建築結構,窗緣下方自然而成的
內凹洞,設計成抽屜型式的展示櫃,置放CD、
iPad等小件,做為客廳電視牆收納的延伸。另
外,結合燈箱設計,成為夜間的一道光帶。

Detail / **4**

斜插入牆的CD收納架

電示牆的CD收納架,一條條斜插入牆的線條,
其實是源自於牆裡預埋的鐵件收納盒,12公分深
度的鐵件盒子,只露出最前端3公分的淺度,形
成一幅超抽象的幾何畫面,增加立面的裝飾性。

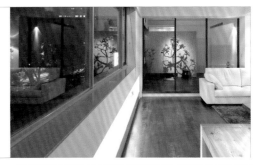

Detail / **5**

玻璃隔間鎖於天花板,強化支撐力

主臥浴室的淋浴間並沒有門,乾、濕兩區以強化
玻璃來區隔,玻璃隔間同時提供洗手檯浴櫃的懸
浮支撐,另以「鎖」的方式,將整片強化玻璃鎖在
天花板上,提昇這道透明隔間的支撐力。

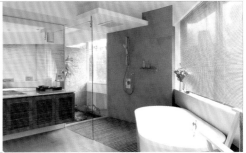

藝術愛好者的收藏之家

屋主P.H.是很懂得生活的人，
喜愛設計、建築、美食。
他收藏不少音樂片、膠片、CD片，甚至於家具老件，
這些東西因為跟著這家子許多年，
和他們幾乎就像一家人般地密不可分，
基本上，P.H.家的設計就是做出一個空間，
用他們收藏的家具來經營居家氛圍。

屋主需求　1 為數眾多的家具老件、精品與音樂CD需要空間陳設。
　　　　　　2 屋內的樓梯規畫如何重整？
　　　　　　3 女主人喜愛種蘭，庭園需求不可少。

設計達成　1 將收藏的家具與空間搭配，實際使用。
　　　　　　2 一樓階梯空間同時也是電視牆，是季節與光影的端景，
　　　　　　也是家中的藝術感角落。
　　　　　　3 運用頂樓空間營造現代日系感的木庭園。

所在地 新竹
屋況 中古屋／電梯大樓10～13樓
居住成員 夫妻、二子
坪數 室內82坪、陽台45.6坪
建材 石英磚、檜木、榻榻米、硅藻土、義大
利洞石、鐵件

窗前的平台轉折至樓梯開口，成了展示舞台。

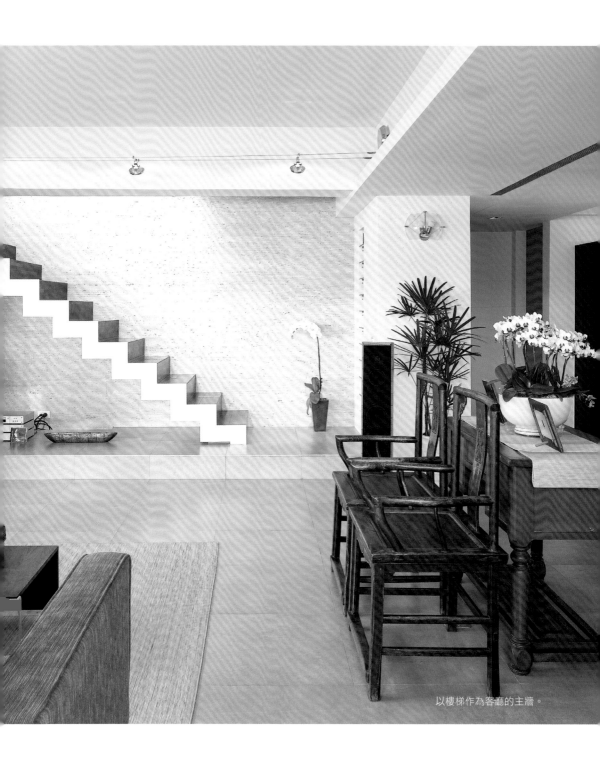

以樓梯作為客廳的主牆。

視線安排	頂樓、起居室拆掉舊牆,變成與戶外露台呼應的空間,一上樓就看見水池。
動線設計	垂直動線充滿戲劇性,樓梯也與樓上的戶外空間結合。
格局尺度	底樓是全開放空間,客廳、廚房分在左右兩側,中間是電器櫃。
自然引入	頂樓露台,曬衣場跟採光罩結合。
收納設計	3房都配置更衣室,餐廳旁另設置玻璃櫥櫃,供收藏麥森瓷器。

男主人P.H.跟太座留學日本,在日本住過好長一段時間,多年之後決定帶著妻小回台灣定居。回到家鄉,一開始是過著租屋的生活,7、8年過去了,終於在新竹定了下來,房子雖然是中古屋,卻是難得一見的屋凸間型式,有三層樓配置,以及大露台。

天氣晴朗,從P.H.家遠遠地就能看到雪山、海景。

空間是舞台　收藏品是演員

P.H.是很懂得生活的人,喜愛設計、建築、美食,也投資經營餐飲事業,繼墾丁第一間餐廳之後,買下新竹老房子作為第二間餐館。因為很喜歡音樂,收藏不少音樂片、膠片、CD片,甚至於家具老件,這些東西因為跟著這家子許多年,和他們幾乎就像一家人般地密不可分。但因工作關係,P.H.一年中仍有泰半時間是在國外,與家人聚少離多,也因此格外珍惜看待家庭生活。

基本上,P.H.家的設計就是做出一個空間,用他們收藏的家具來經營居家氛圍。樓板高度約2米7、8,並不算高,所以採取露樑的作法,讓空間看起來更高挑,襯出收藏品的精緻感。而樓下規畫了3間房、廳區及廚房,一個大露台,一間起居間,公共空間整個融合成一個寬闊的舞台。

1 實木大門之後,洞石牆屏導引進出動線。
2 客廳沙發角落以矮櫃為依靠,隔出客廳、琴區。
3 越過玄關牆屏,餐廳就在眼前。

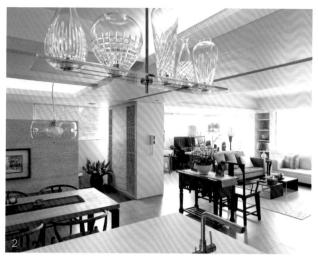

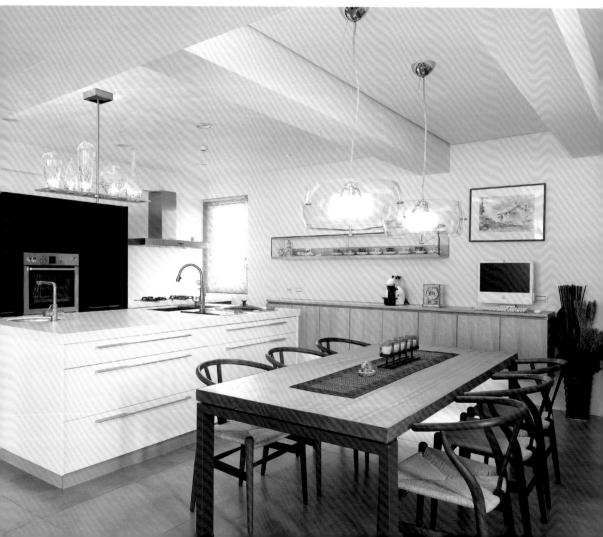

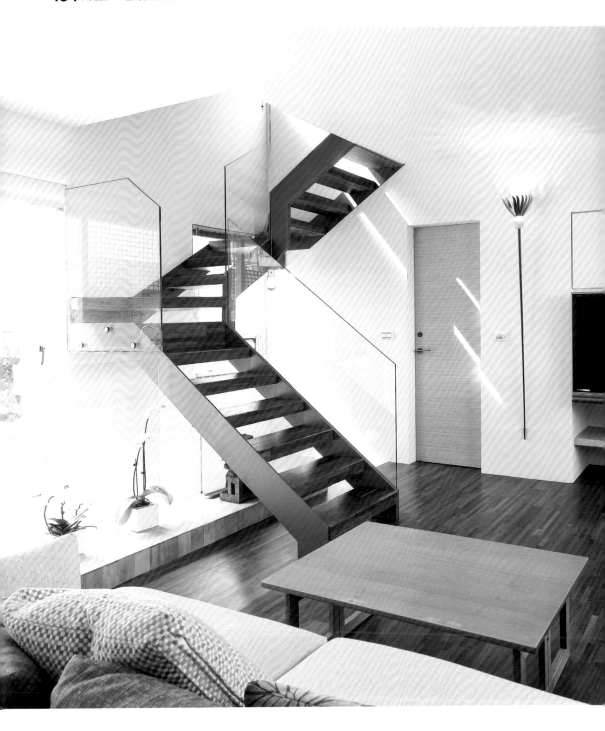

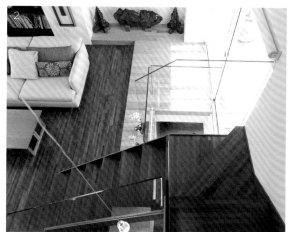

1 二樓的起居間外推，鋼構梯轉一折，再向上。
2 落地窗前平台，整合椅坐、展示台與樓梯第一階。
3 抿石子牆刻意做高，製造高度變化的錯覺。

牽一髮動全身，樓梯改不改？

關於新居設計，一開始是 P.H. 自己動手畫起設計圖，擺放起家具，並將動線配置一一提出來討論。樓梯設計當中最難以抉擇的焦點之一，由於樓梯位置關係到浴室的安排。樓梯是動或不動？對整個家的影響頗大。為了這一點，還特別做出了空間模型，進一步討論更動樓梯位置後，牽一髮動全身的重要性，經過了細部的說明，確認樓梯形式，空間的整個平面才總算出來。

也正因為經過了縝密規畫，樓梯的意義已不只是單純的上、下樓過道，同時也成為家的主要端景，取代電視牆，亦成為客廳的視覺主景。樓梯側牆由下往上貫穿，上頭刻意採挑空處理，搭配玻璃扶手，形成一片通透感。

樓梯區塊有很明顯的季節感，冬天很溫暖，夏天時光照明亮，很適合久坐。男主人 P.H. 就這麼覺得：坐在樓梯上看書，有「光」的感受是最棒的。

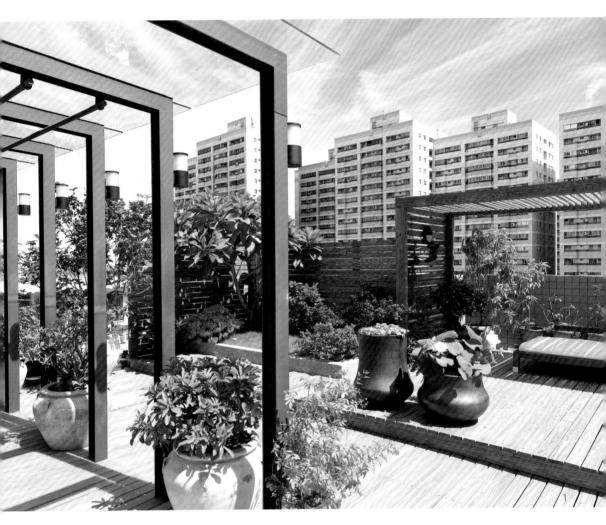

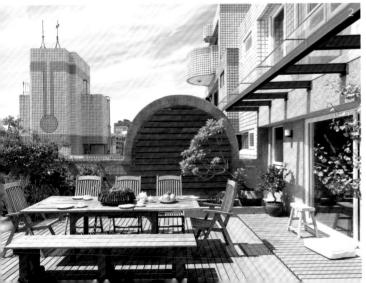

1 女主人一手打點露台花園,老甕妝點詩意。
2 頂樓花園並未完全封鎖,也與鄰居分享。

蘭花露台　與鄰居共賞

P.H.的另一半，燒了一手好菜、養了一園子清秀蘭花，或掛、或擺，各式各樣的蘭花，在露台裡各顯風姿。露台擺了老甕，栽下荷花，讓露台園景多了潺潺水意，花香隨風飄散。P.H.家是頂樓，露台卻沒有用圍牆圈起來，反而開放給鄰居自由進來，敦親睦鄰的誠意十足。

二樓的起居間，利用鋼構作外推設計，室內平台連結戶外，將屋外的綠意園景拉了進來，同時成為上樓動線的第一踏階。臥室設計簡單純靜，主臥浴室則偏向日式風格，回應主人喜歡「坐」著洗澡的習慣，所有關於空間的安排，自然而不矯飾，低調而內斂。

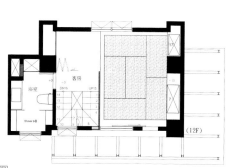

12F 平面圖

13F 平面圖

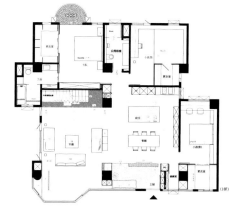

10F 平面圖

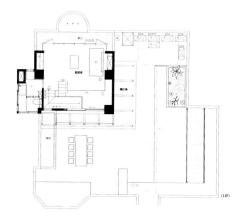

11F 平面圖

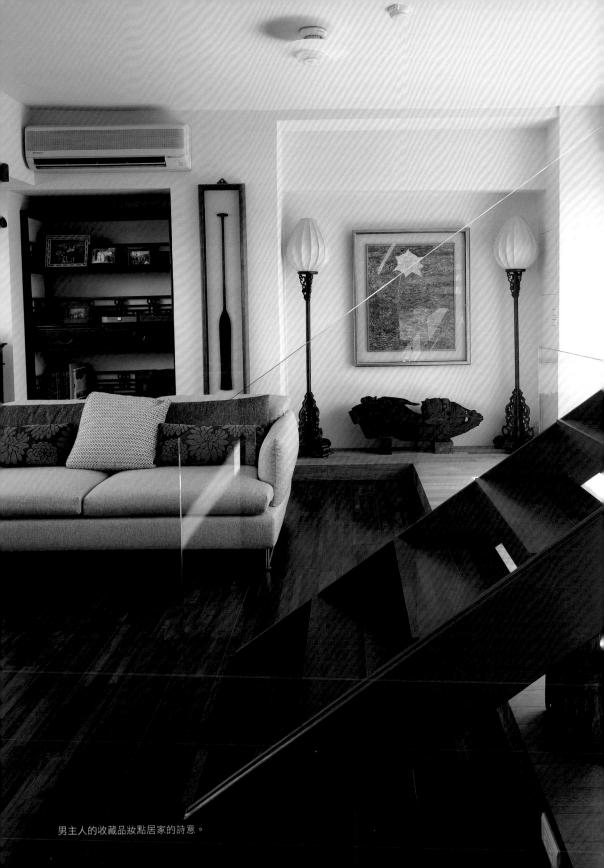

男主人的收藏品妝點居家的詩意。

Detail / **1**

家徽，玄關大門

玄關區的家徽「林中小隱」是第一次嘗試。林，相
關語，不僅是家主的姓，也呼應頂樓有庭有樹，
像是大隱於市的森林縮影。家徽用了1公分的鐵
做雷射處理，採用點支撐，懸浮在牆上，與金屬
門框、硅藻土牆、檜木門，有細膩也有粗獷。

Detail / **2**

梯子，兩種型態表現

由客廳上樓的梯子區段，是樓下開放空間的主
角，用了兩種型態來表現，一是與地板相同的架
高型態，而樓梯踏板採鋼板雷射切割、一體成型
的設計，木地板像是直接裱上，整個梯子直接靠
著牆體，牆裡暗藏鋼骨結構。

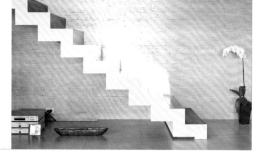

Detail / **3**

L型鋼骨結構整合燈具

樓上的起居空間做了外推的設計，外推區域利用
倒L型鋼架構，結合玻璃材質來搭建，而L型鋼
架不僅是結構體，也是燈具設計，天花板整個裸
露，將造成視覺壓迫的可能性降至最低。

Detail / **4**

磚的導面加工考量

玄關區塊設計高低落差，因此有石材牆、黑石、
磁磚等3種材質的銜接面處理，考量磁磚須做導
面的加工，有其特殊性，並非每一種磚材都能施
作，因此特別選用透心石英磚做為客廳的地材，
讓圓角的收尾漂亮。

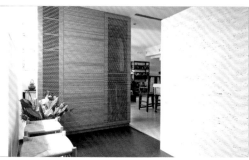

Detail / **5**

洞石細分割，營造堆石

洞石牆設計，是利用同一大塊石材來切割，切成
好幾十個小塊尺寸，再做對花處理，以1/2交釘
接的工法施作，一塊塊砌上去，最後的完成品才
會像是一塊塊洞石堆疊而成，渾然天成。

隱私百分百，
和兄弟一起蓋水瀑住宅

特別重視「家」與「家人」的屋主黃先生，跟自家兄弟一起蓋房子，
對生活隱私、使用的設備、空間配置，有著超高標的要求，
不只講究大尺度，視覺的高潮轉變，
還需要聚會歡樂的party空間，可供使用……

屋主需求

1 絕對的隱私保護。
2 需要大尺度空間。
3 可進行BBQ的聚會空間。

設計達成

1 一層樓高的外圍牆，搭配水瀑設計，貫穿別墅房
　子的長向。
2 人、車行動線分道，帶出雙玄關配置；水景、客
　廳、餐廳通透視覺層次分明。
3 頂樓花園納入中島設計，中島區整合BBQ設計。

所在地 台北市
屋況 新成屋／獨棟別墅
居住成員 夫妻、二子
坪數 室內170坪、室外73坪
建材 復古橡木地板、風化木、石英磚、
黃石灰石條

陽光與庭景，構成日光餐廳。

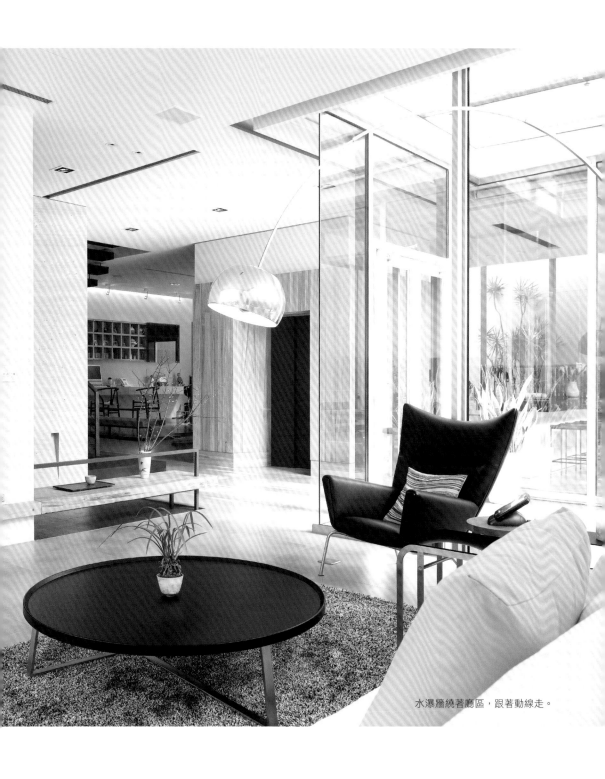

水瀑牆繞著廳區，跟著動線走。

視線安排 畢竟房子是臨著小馬路，為了要讓主臥浴室有戶外感覺，
在浴室外設計陽台，將浴間整個包覆起來。

動線設計 電梯位於室內中央，以端景手法來設計，有如一個「洞」意象，
客廳、廚房隱藏在兩側。

格局尺度 主臥室一進去是睡眠區，右邊是暗門、櫃子，暗門裡配置一個150×80公分
中島的更衣室，一層一層，每一層都不受干擾。

自然引入 水瀑牆貫穿一樓空間，水景、自然植栽的運用，有淨化空氣作用，
開窗設計也環繞著水牆。

收納設計 車道玄關擺放e控主機，凹槽平台是光帶，也可擺藝術品。
廚具的4個電器櫃有如屏障，背後閱讀區收了鋼琴、書櫃。

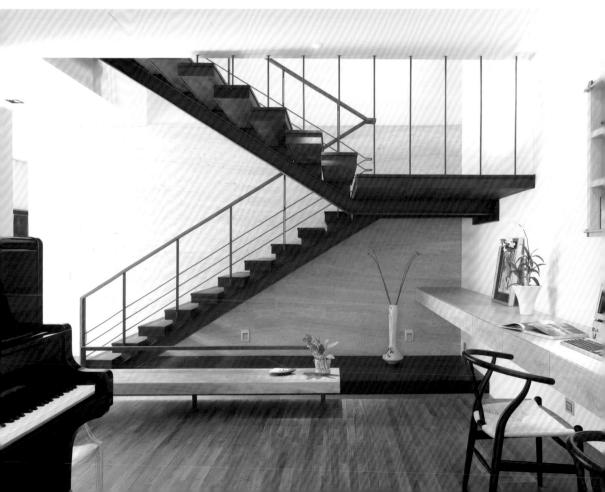

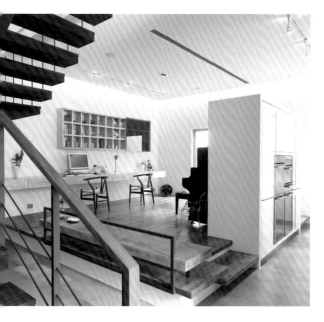

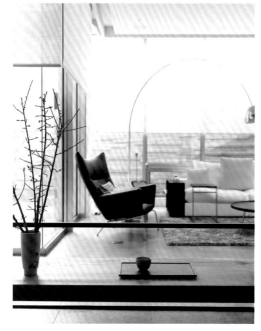

1 廚房電器櫃也是琴區的屏障，串聯前後兩區。
2 黑色梯子轉折而上，是閱讀區的主題。
3 玄關轉進室內，廳景、水瀑牆一覽無遺。

路過這裡，很難從外頭窺看到屋內景致，跟自家兄弟一起蓋房子，屋主黃先生對於自宅設計的要求就是「特別」，特別重視「家」與「家人」、居家生活隱私，對於家裡所使用的設備、空間配置，也都有超標的水平要求，包含了每間孩房都須具備大套間規格，頂樓花園不只是觀賞用，偶爾舉行的BBQ活動也要能應付自如。

盒中盒概念，表現大空間的豐富度

獨棟房子的外觀建築很有當代風範，擁有環3面庭園條件，電梯座落在室內中央，其餘生活機能都繞著電梯設置，但最難的還是怎麼表現這百餘坪空間的器度？因為，稍不留心，表現了空間的「大」，卻流於「空」。設計時，用的手法很簡約，但是把「規格」放大，並運用一些「空間」來做出機能區隔，如人、車行動線分道，帶出雙玄關配置，由車庫轉進室內的外玄關，全使用玻璃，當車庫捲門一掀開，看見的就是一整片清亮視覺。由玄關轉進客廳的過道，再加上一條長長的Bench椅，出入廳堂之間有區隔，視覺上卻是一片連結通透，客廳、屋外水景、電梯後方的餐廳，一層一層地湧向前來。餐廳連結廚房，繞過電梯，穿越電器櫃後方的閱讀區，再往後還有陽台；又如主臥樓層，就分的更清楚了，睡眠區、化妝區、馬桶區、浴池……

一個個空間單元，像是盒中盒般，可拆解，可整合，生活底蘊就豐富起來了。

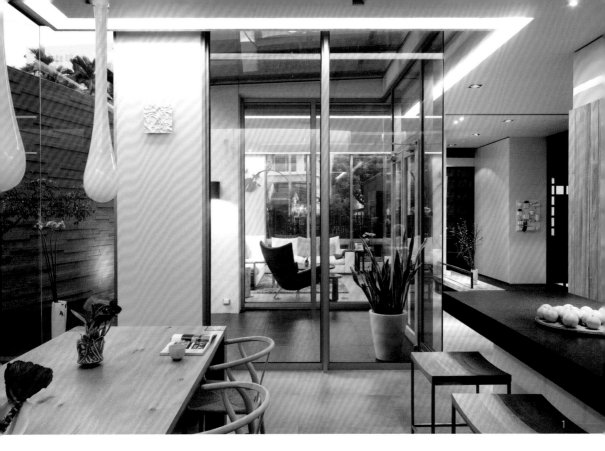

穿透藉景，是室內也像是在室外

3面院子團團圍著房子，前門庭栽種桂花，秋來飄香，而一個樓層4米高，餐廳外的側院就栽著印尼來的雞蛋花樹，逾百年樹齡生長的粗枝樹幹，往上伸展3個半樓層，牢牢地撐起一片綠蔭美景。數大，就是美，不就表現在量與質的變化麼。

即使是外圍牆也足足有一層樓高，搭配水瀑設計，氣勢磅礴驚人，整個貫穿別墅房子的長向，成為客廳、餐廳、廚房的景，房子像是飄浮在水上。炎熱夏季，當整面水瀑水花飛落，還能發揮降溫、清淨空氣的效果，也因此廳區的開窗設計都跟著水瀑牆走。客、

餐廳之間刻意安排一個缺口，經營廳區的觀景露台，無框玻璃窗，突顯屋外的水瀑自然，人在家裡像是在室外，當人走出室外，又覺得仍像是在家裡。

人，只要一走進家裡，室內外是分不清楚的。主臥浴間也做了引景處理，畢竟房子側面是臨著小馬路，為了讓浴室有戶外的感覺，刻意在浴室外設計陽台，將浴間包覆起來，不論是泡澡、淋浴、如廁都能享受自然美景。屋頂花園涵括幾個單元，中島桌附加BBQ架，搭配空中水景，在家辦party、與家人共賞月圓，居家生活精彩繽紛。

1 水瀑牆貫穿房子的長向,客餐廳間開闢玻璃穿堂,製造迂迴景深。

2 庭景簇擁著房子,備餐、用餐都是滿眼春色。

3 餐廳、廚房圍著電梯走,將視線引至最後面的閱讀區。從餐廳區亦能看到水瀑牆景色。

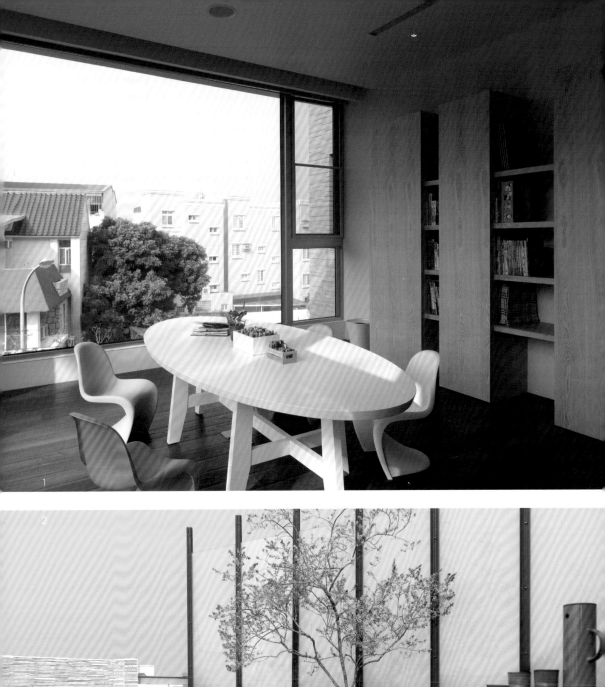

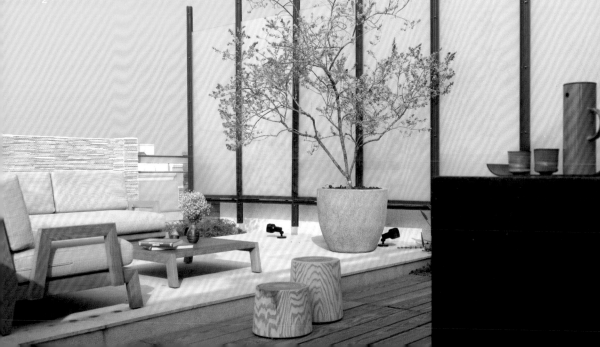

1F 平面圖

1 孩房樓層的書房也是遊戲室，書櫃設計特別，厚實中又見輕巧。
2 頂樓花園以BBQ派對為設計主題。
3 主臥更衣區、浴間以化妝檯牆屏為分界，既開放又有區隔。
4 不頂天牆屏區更衣區、浴間，右側開口露出洗手檯端景。
5 主臥空間寬廣，黑白調牆景裡頭藏著櫃子，以及往浴間、更衣區的入口。

2F 平面圖

3F 平面圖

4F 平面圖

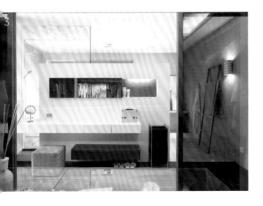

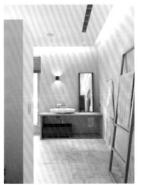

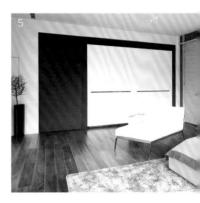

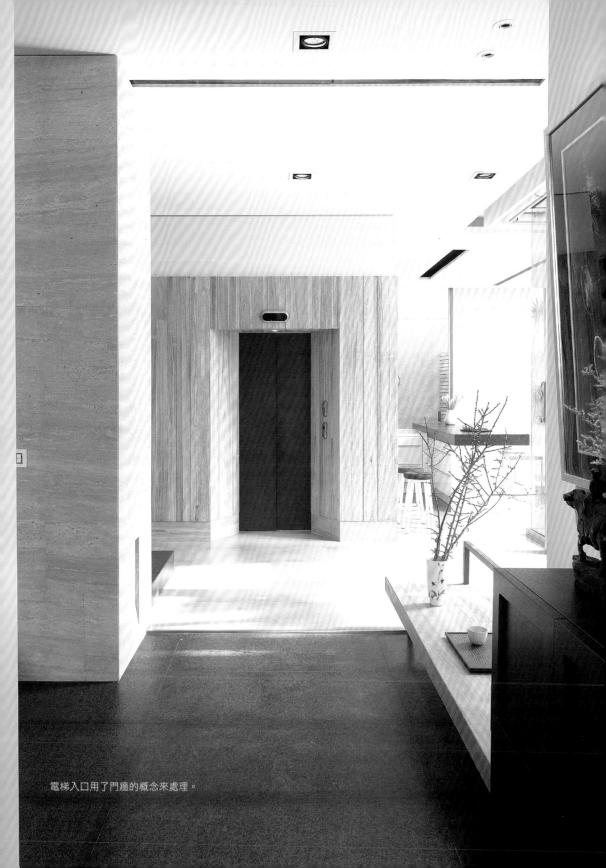

電梯入口用了門牆的概念來處理。

Detail / **1**

兩種出水方式，構成水瀑牆景

外圍牆拉高至約一層樓高，結合水瀑牆設計，有兩種不同的出水方式，一是從牆裡流出，另一則是從牆的上方，在設計時先在牆裡預埋木頭集水盒，並於牆的上方施做蓄水槽，當水集滿，自動溢出流下。

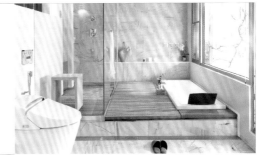

Detail / **2**

架高處理，為主浴降板浴缸鋪底

主臥浴室採乾濕分離設計，並特意將濕區部分做了架高處理，為擺放浴缸的降板設計做了底，浴缸直接覆上預留的凹槽裡。同時間，架高區的底有一整排的排水槽，是整間浴室的集水區。

Detail / **3**

屋頂花園的架高地板

頂樓的地板全部架高，如此一來，水池整個是沉在地底下，所有關於水的安排也都是利用架高地板來處理，如給水、排水處理。木地板搭配石頭、石牆，等於是房子的第二個屋頂，在天熱時也能立即發揮隔熱作用。

Detail / **4**

頂樓的BBQ，中島設計

頂樓花園裡規畫中島廚設，採用抿石子材質。施作前，先抿完石子，再磨成光滑面。中島廚設涵括水槽、烤肉架區，BBQ 烤肉區利用桌面的凹槽來設置，先磨石子後，再砌上耐火磚，最後再擺放烤肉架，讓架子與桌面是維持在同一水平面。

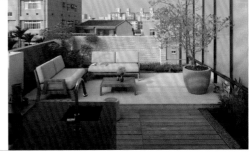

Detail / **5**

車庫的玻璃屋外玄

關於進出家門的入口，是採人車分道的動線規畫，車庫進來的地方全使用玻璃，搭配更衣櫃、客浴的設置，當車庫捲門一掀開，整片都是清亮的玻璃視覺，不論是否停車，這裡都是一個漂亮的場景。

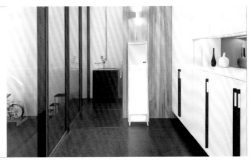

看電影學格局，
科技人的「顫慄空間」

一牆，分隔兩個系統，讓這間以「高層計畫」的現代住宅，
由公共空間至私密臥房，以＋－61公分的高層變化，
地景充滿戲劇張力，空間裡有著精準尺度的理性存在，
搭配趙無極大師的版畫端景，又十足感性浪漫。

屋主需求

1 一扇可與世隔絕，也可重新連結的「顫慄空間」活動門
2 主、客空間再做細部區隔。
3 用家空間啟發孩子的習慣養成。

設計達成

1 利用電視牆連結通往臥房區的拉門，設計出一道防
　火、防盜、隔音，公私隔絕的牆門。
2 於玄關處規畫第二道門，原大門內退，設置訪客專用
　的客浴，入口以暗門設計，獨立成一個小型展場般的
　客用空間。
3 小孩房的收納整合成一個個盒子，臥榻可收，亦可擺
　進櫃子裡，方便保持臥房整潔。

所在地 新竹市
屋況 新成屋／電梯大樓
居住成員 夫妻、二子女
坪數 53坪
建材 松柏木地板、柚木寬版木地板、檜木、鏽銅磚、
鐵刀木集層材、洗石子

地板高度變化，產生一進又一進的前進感。

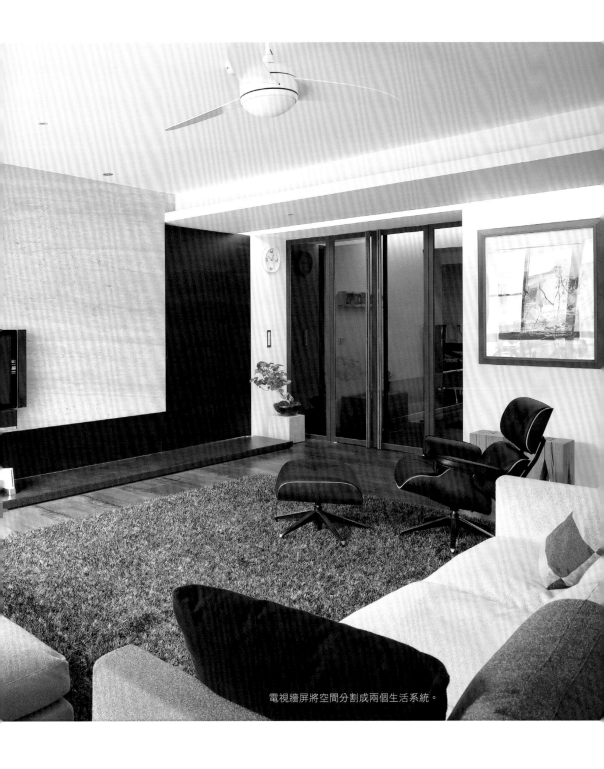

電視牆屏將空間分割成兩個生活系統。

視線安排	將主人收藏的名畫,融入生活空間裡,以空間來襯托畫。
動線設計	封閉式玄關設計,客浴與玄關像美術館,廳區採雙動線設計, 帶出一個自由空間。
格局尺度	空間的裡外分得很清楚,如玄關與客廳,公共空間與私密空間。
自然引入	魚缸設計濃縮了大自然的景,與陽光相互輝映,供廳區觀看。
收納設計	利用『側邊』做收納,如3間浴室的側牆收納架,以人造石做收納層板, 所有東西都具有隱藏效果。

男 主人喜歡藝術,手邊就收了不少趙無極大師的版畫、油畫,一開始討論空間格局時,就讓人很有印象,而後切入設計、談到小朋友的習慣養成,科技人講究精準的那一面表露無遺,卻又充滿無比的感性。裝修房子,便是在無比精準的尺寸拿捏間展開。

一間房子,+－61公分的高層變化

這是一間有做「高層計畫」的高樓房子。全室以鋪木地板的廳區為+0公分基準,包括客、餐廳、廚房等區都是屬於同一個高度的平地;相對之下,沒有鋪木地板的玄關則是-3公分的凹陷區塊。轉進私密的臥房空間則是+8公分的高地,而閱讀區因架高地板28公分的緣故,形成一塊凸地,若再將電動桌面昇起,高度又再往上疊了30公分,由公共空間至私密臥房,地景起伏變化充滿戲

劇性。室內所有的隱形配置也隨著高層計畫調整,如各區的水電開關等操作,挑戰空間急劇升降的尺度拿捏準頭。

一扇門牆,分隔兩個生活系統

電影《顫慄空間》給了格局規畫的重要啟發。電影裡,那一扇門關起來後就是與世隔絕,在這裡,電視牆連結通往臥房區的拉門,形成一道防火、防盜、隔音的牆屏,將公、私生活兩種型態完全分割開來,門內、門外是兩種生態系統。

1 玄關做了第二道門區隔裡外,是尊客的貼心設置。
2 餐廳機能併入廚房,以中島廚房型式呈現。
3 沙發背牆的櫃屏整合魚缸設置,開出雙動線。

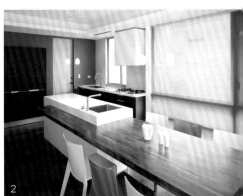

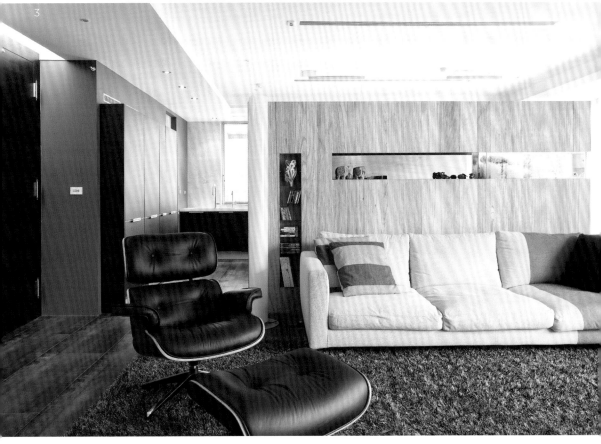

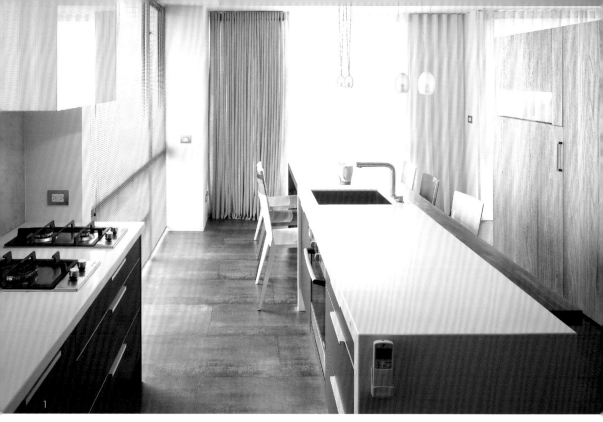

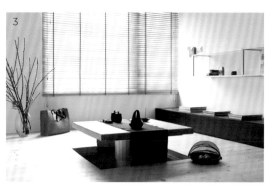

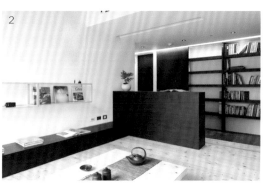

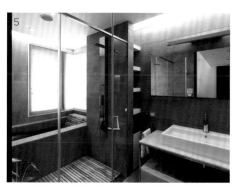

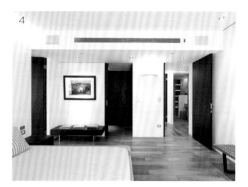

電視牆用了石、木來表現，石牆像是一塊石頭飄浮於半空中，鐵刀木集層材則是讓視覺沉下去，立面牆很有抽象感。而且為了強化「中斷」空間的感覺，還故意設計了一道平台來延伸電視牆意象，一旁的臥房區開口，存在感更是薄弱。

因為導入了顛慄空間的概念，客廳、玄關隱藏得非常好，關攏電視牆右側的大拉門、拉上玄關拉門，玄關消失於客廳裡。空間的裡外之別，分得清清楚楚，包括玄關設計。

回應屋主希望主、客使用有所區隔，於是衍生出玄關第二道門的設計，原大門內退，讓出訪客專用的客浴，入口以暗門設計，體貼地隔出使用隱私。玄關加上客浴約6、7坪，就像是一個小型展場般，趙無極的真跡版畫作為端景，壁燈採用燈箱概念，裝裱上小朋友的成長畫面，像是播放紀錄片般。有回憶的成份在，也滿足照明需求。

魚缸櫃箱為屏障　生生不息的循環

整個空間充滿陽剛味道，公共空間用了一道櫃子箱體來區隔，不靠牆，天花板是敞開式，雙動線設計帶出空氣、光線及音樂的循環。櫃子一體兩面，既是餐廚區的收納櫃，面向客廳部分開了兩個洞，一段用來設置線型魚缸，另一段加上層板，放書、CD片等小物使用。餐廚區半隱於客廳後方，廚具半嵌於牆面上，整個線條是陽剛的，俐落清爽。

臥房設計，形隨機能而生。孩房的收納安排變成一個個盒子，臥榻可收，擺進櫃子裡，便利小主人隨時保持臥房整潔。主臥設計簡約有型，浴間的淋浴柱花灑像是竹片般，使用時，水就從削管的竹片流出，充滿自然想像。另外特別訂製了一件可拆式檜木條墊子，主人在泡澡臥躺時，不會碰觸到冰冷的浴池底部，每一個微細的動作安排，都是居家休憩的最佳調劑。

1 沙發背牆的另一面是廚房的電器櫃。
2 電視牆後是多功能室，兼閱讀區，
　浴室拉門也是櫃子門。
3 多功能室升降桌，高度又再往上疊
　了30公分。
4 主臥室設計簡約，浴室、更衣間的
　門刻意拉高，變成牆景的一道線條。
5 主臥浴間裡，洗手檯不靠牆，檯面
　很薄，浴池搭配活動式檜木架。

平面圖

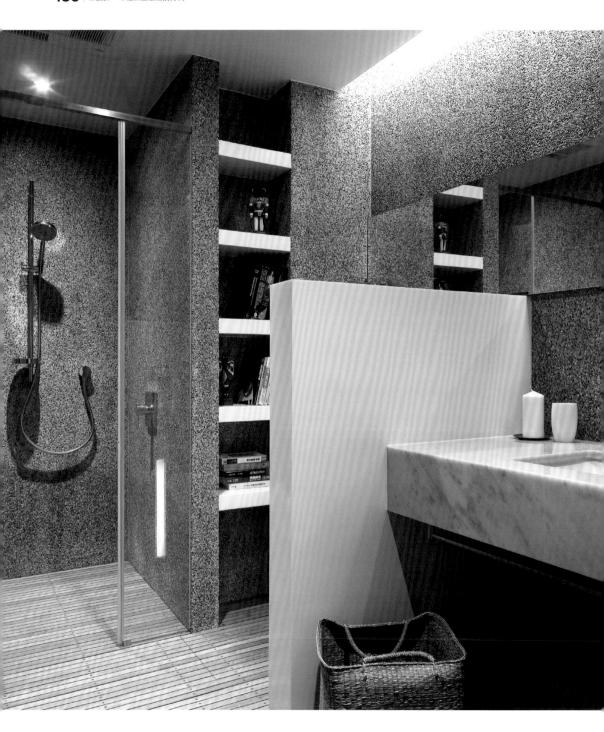

私密空間裡的客浴是暗房，木頭、人造石、洗石子，淋浴間挖槽作為置物使用。

Detail / **1**

電視牆門，也是是臥房區走道櫃的門

電視牆拉門是轉進另一個時空的開關，區隔公、私領域的楚河漢界，對於背後的臥房來說，大拉門也是櫃子的門片之一。當客廳是關門狀態，對臥房櫃子則是開門，反之亦然。

Detail / **2**

3公分的玄關套間

以客廳高度為基準，玄關是-3公分的空間，一旁內凹進去的畸零地帶，規畫為客浴。玄關設置開門，與客廳隔開，給予客人絕對的隱私與尊重。

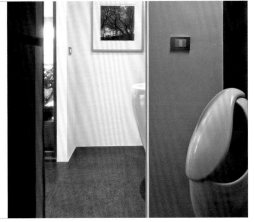

Detail / **3**

魚缸融入櫃屏設計

沙發背櫃本身是兩面櫃的使用，背後是餐櫃功能，魚缸故意走「細條」，像是一道線性燈具般存在於室內，魚缸的過濾設備、燈光配置、全都整合於櫃子裡，附設活動門的設計，方便日常維護整理。

Detail / **4**

玄關燈具，家人的成長記錄本

玄關燈具的處理，用的是燈箱概念，讓屋主能夠很輕易地替換照片，記錄著親愛的家人成長足跡，底下擺放一件大實木，作為玄關過道的裝置，也有穿鞋椅的實務作用在。

蘆洲張宅

日日都住涵碧樓，
新婚夫妻的無隔間提案

新婚夫妻始終懷念當初住在涵碧樓的感覺，
特別是那無邊界的戶外長廊，更是印象深刻，
對於新家的想像，便以此為基礎，希望讓愉快美好的回憶，
日日上演，輕快的好心情，也能天天入住。
於是，無隔間的設計提案，達成了他們的想望。

屋主需求　1 希望擁有和涵碧樓一樣的家空間。
　　　　　　2 用餐空間要有第二張桌子。
　　　　　　3 家裡的貓也能住得自在。

設計達成　1 無隔間設計 vs.室內長廊打造旅店氛圍。
　　　　　　2 中島桌搭配小圓桌，使用定位分明。
　　　　　　3 貓洞設計，方便貓兒進出，並規畫出貓動線。

所在地 新北市蘆洲區
屋況 新成屋／電梯大樓
居住成員 夫妻
坪數 34 坪
建材 盤多磨、清水模、檜木、硅藻土、卡拉白大理石、柚木企口板

大尺度的格柵門透著光，半透出平台的裡外。

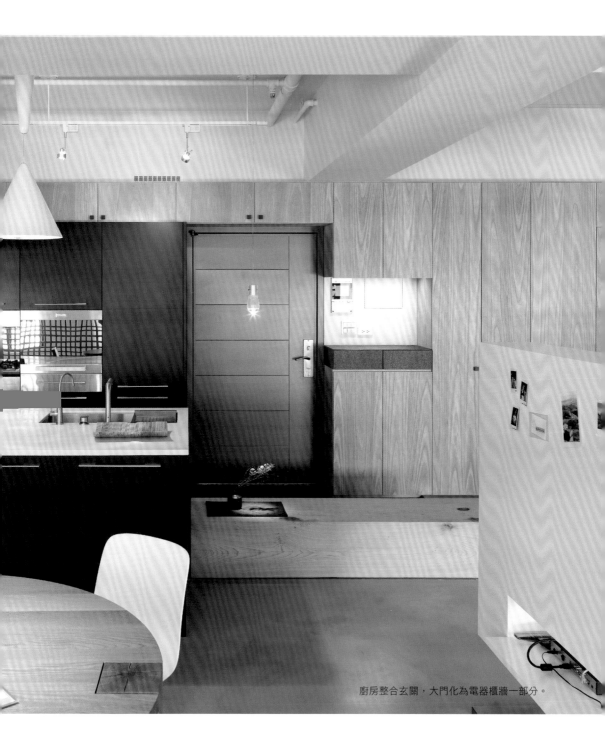

廚房整合玄關，大門化為電器櫃牆一部分。

視線安排	大拉門以牆的概念表現，有邊靠的感覺，拉至主臥時，主臥就像是茶間般。
動線設計	向陽面的長廊貫穿公私領域。
格局尺度	以無隔間的方式呈現，玄關、木格柵是最主要的立面，形成環繞式動線。
自然引入	一開門就看見實木、平台，跟外部的平原、天空連結，水池採獨立的排水系統，以便養著略高的植栽。
收納設計	玄關牆整合電器櫃、浴室暗門及收納櫃，大書桌本身就是一個收納系統。

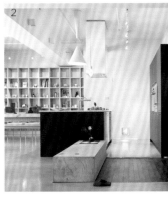

1 格柵門圍成隱密角落，同
　時給了書房區依靠。
2 電器櫃凸出牆，木色與沉
　色在空間裡跳躍著。
3 長廊平台沿著採光面延
　伸，貫穿公私領域。

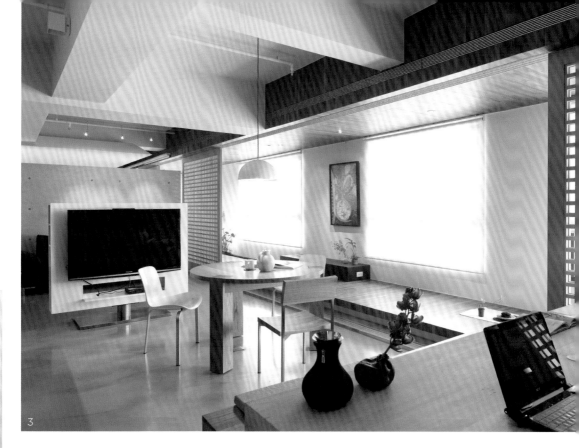

3

無 隔間，是這間新婚房子的設計重點，原始發想來自於屋主夫妻倆喜歡的涵碧樓，旅館的戶外長廊尤其讓他們印象深刻，那樣的愉快回憶、好心情就放進自己家裡，於是有了無隔間設計的提案，希望打破既定格局，同時不要有太多隔間的劃分，思想開放的他們一下子就接受了。

一牆兩面　導引無隔間設計
涵碧樓面迎著碧波潭景，那無邊界的長廊，在這裡轉換為貫穿室內的動線。

室內唯一間房就是主臥房，清水模牆是開放空間裡唯一的隔間存在，於公，給了沙發依靠；於私，則成為主臥床頭牆。主臥房開口是浴間，繞過浴間才能轉進睡眠區，踏上平台，而後順著平台動線，一路筆直通達盡頭的閱讀書房，公私領域呵成一氣。

一打開大門，就聞到檜木香氣，看見眼前的實木座台，然後看見石、看見水。

廚房就位在玄關入口，設計時利用大門結合廚櫃的方式，讓門的存在變成櫃牆的延伸，把空間做到最極致。沒有玄關，但有玄關的區隔，大門入口做了下陷的ㄇ字型凹地，擺上一長塊檜木，有坐、有區隔的表示，自然指示進門動線。

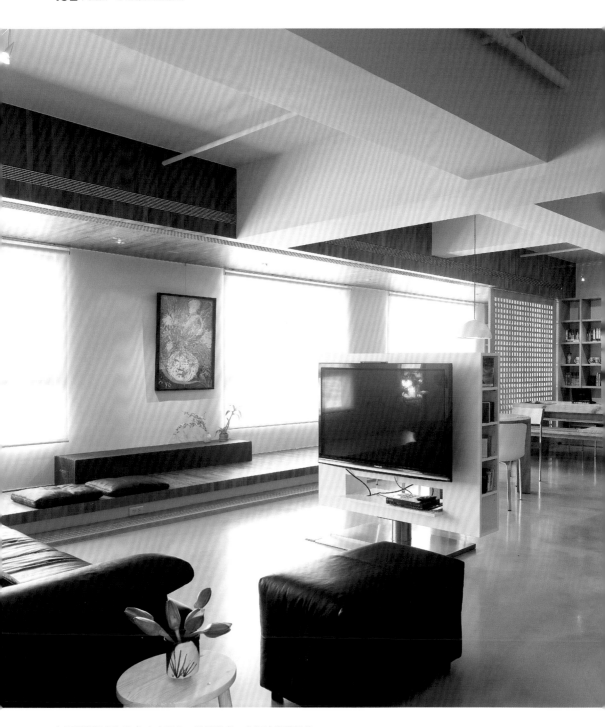

無隔間設計更加強化自由意象，以及陽光、空氣的流動韻律。

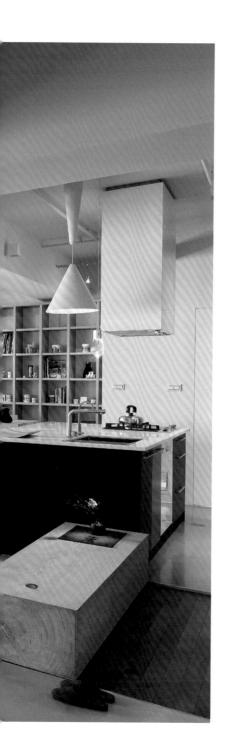

開放式格局裡，視野一整個通透，家具、電視牆將空間再細分，達到區隔的作用，盤多磨地坪產生一種濕性、自由流動的聯想，又將各區連繫在一塊。除了人行的動線，也有貓兒專屬的動線，家裡另一個主人，寵物貓在家裡的活動也因空間開放而自由奔放。

襖門圍塑，一個個生活氛圍漫出來

除了家具，活動式隔間更是大大提高房子的開放程度。日式建築概念的「襖」，在這裡轉化為廊道平台的格柵語彙，像是一幅大尺度屏風，拿來拿去，收來收去，將平台廊道圍成一個個情境，發揮隔「空」、隔「虛」的效果。舉個例子來說，把格柵門拉到閱讀區，頓時，原只有背牆的書桌多了側面的依靠；對平台來說，更有了天、地、壁的「圍」，窩在平台角落裡，格外有安定感覺。

格子門全部打開時，空間又是完完全全展開。

電視牆屏採可旋轉式設計，提供餐廳、書桌、長廊平台、中島廚房及客廳等區使用。公共空間裡擺了好幾張桌子，大書桌、茶几，以及一張150公分寬的中島桌。每一張桌子的定位清楚，如小圓桌是家裡的星巴客桌，也是吃飯休閒的小桌子，回應屋主對於第二桌的堅持，3人用、5人圍著圓桌子坐也不會覺得擁擠，很隨興地擺，室內劃了一個圓，彷彿也跟著舞動跳躍。

涵碧樓所面臨的山水，在這裡也透過庭台、水景的經營，有了愉悅的遐想。水，映著天光浮雲，帶進生活空間裡。長廊平台的中間區段，運用帶狀水泥、石及水的意象，將自然界微形化了。由主臥室平台，用了捲簾來遮陽，陽光、簾子、木平台，延伸出京都寺廟建築的聯想。在家也像是渡假，生活步調自然慢下來。

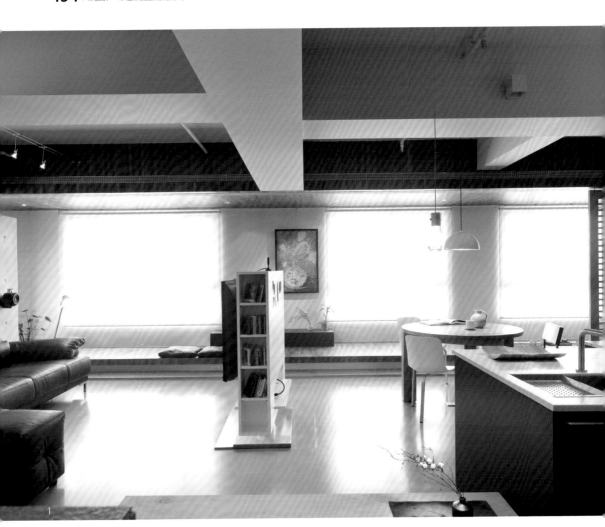

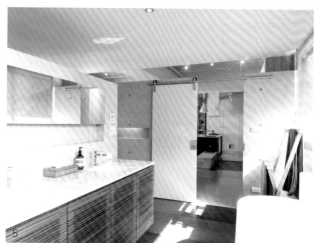

1 開放空間裡以家具、矮櫃作
　出空間的區隔性。
2 玄關入口用了一塊實木擺
　設，有實用性，也有裝置藝
　術味道。
3 平台也是椅座，中間區段的
　水景設計帶出日式庭園的小
　宇宙觀。
4 清水模牆是主臥室的床頭
　牆，另一面則是沙發靠牆。
5 主臥浴間玻璃門，透出外部
　空間景致。

牆屏設計手繪圖

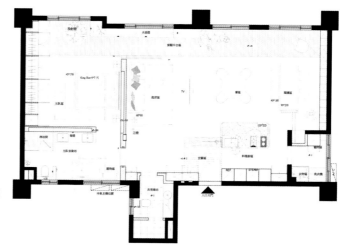

平面圖

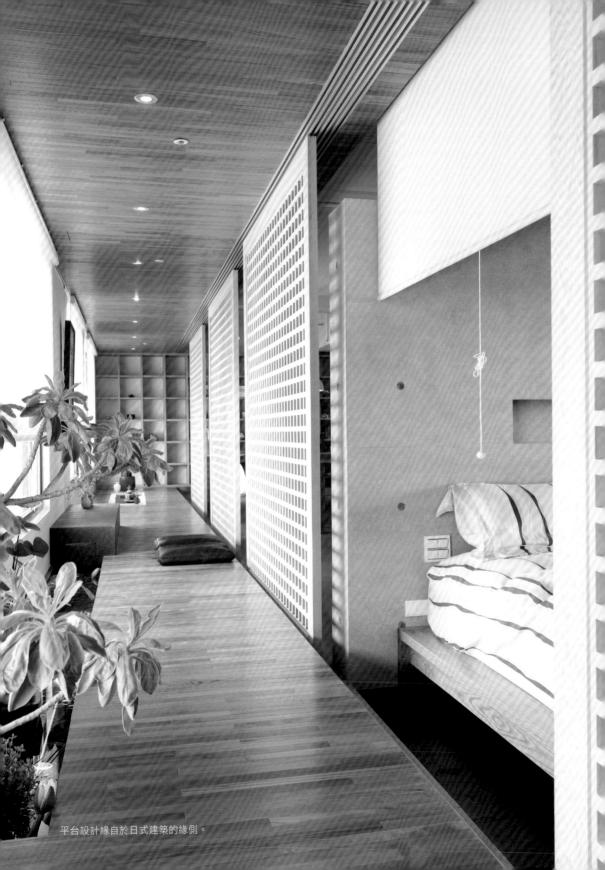

平台設計緣自於日式建築的緣側。

Detail / **1**

隱藏式設計，保持空間整潔

閱讀區的大桌子，桌面、桌腳都是走線路，讓
所有電器設備的排線整合，避免一大堆的線路
爬滿桌面，另外設計一個活動式伺物機櫃，約為
60x60公分的大小，可隱藏收進一旁的牆面。

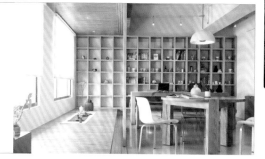

Detail / **2**

方便進出的貓洞動線

考量到動物的習性，特別為主人的寵物貓設計牠
專屬的動線，在通往陽台的門設置了貓洞，方便
貓兒自由進出。

Detail / **3**

停機坪概念，吸塵機也有家

針對現代居家打掃的好幫手，在規畫空間時也預
留了機器人吸塵機的專屬空間，運用所謂的「停
機坪」概念，在大書桌後方預留洞口、插座，當
清掃工作結束後，機體自動回歸原位。

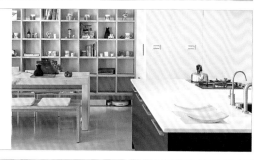

Detail / **4**

長方石側邊開口，石湧泉設計

水池設計特殊，坐台上設置一塊長方石，方石的
側邊開出一道裂口，裡頭設計集水盤、出水口，
製造石湧泉的寧靜禪意，在一方水景裡欣賞自然
小宇宙。

Detail / **5**

B&O音響主機整合於清水模牆

沙發背牆同時也是床頭牆，刻意將B&O音響掛置於牆上，感覺上
像是聽音樂般，聲音就在耳朵散開一樣；牆的一旁玻璃門內，是擺
放音響主機的地方，符合「線路愈短愈好」的規畫概念。

神隱之櫃,
四口之家的超大容量收納宅

用功的屋主在房子的設計前期,就準備不少資料,家中雖然只有四個人,
卻有著大量的藏書,而喜愛園藝與畫畫的女主人,
也希望擁有自己的空間,「收納要有地方做,而且要夠大。」
打從一開始,屋主就說出了家的最大需求,而在客變階段的格局調整,
也是為了大量收納而進行。

屋主需求　1 大量藏書,家人各需足量收納空間。
　　　　　　2 無陽台居家,女主人希望有展現園藝的空間。
　　　　　　3 主人房的衣櫃容納量盡可能加大。

設計達成　1 落地 L 型書牆,與壁面走道結合。
　　　　　　2 將公私空間的檯面、桌面放大,取代庭園展示綠意。
　　　　　　3 床頭櫃厚度縮減,爭取床尾衣櫥與走動空間的舒適度。

所在地 台北市
屋況 新成屋/電梯大樓
居住成員 夫妻、二子
坪數 41坪
建材 卡拉拉白大理石、抿石子、鐵件、珊瑚化石、塗料、
風琴簾、半拋光石英磚、木地板

沙發邊桌用了石圓桌,預留花藝呈現的舞台。

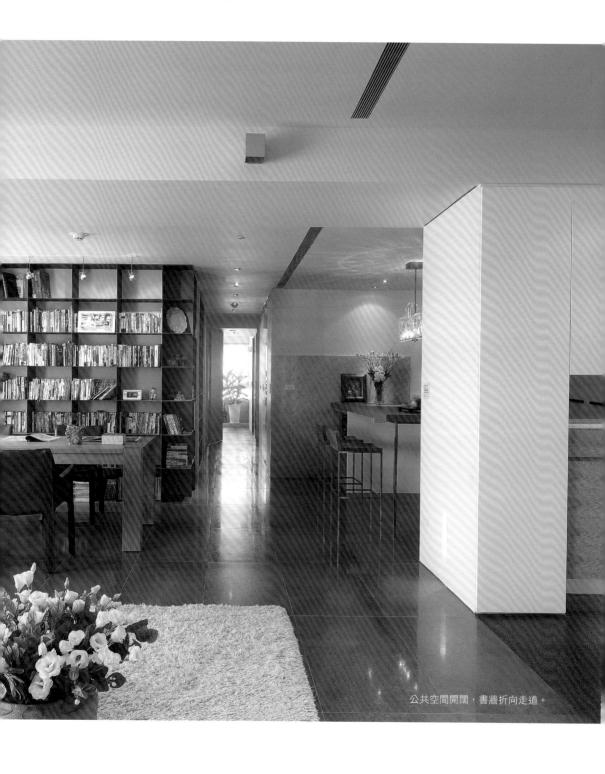

公共空間開闊，書牆折向走道。

視線安排 軸線超級長。由玄關走進，視線可直抵主臥，軸線兩側都有景的安排。

動線設計 賦予玄關小型展示區的功能，擺上小椅、老石、盆栽。

格局尺度 格局單純，廊道動線不無聊，更衣間融入主臥浴室裡。

自然引入 立畫、盆栽，連結著陽光，洗手檯也故意做大，便於擺放盆栽。

收納設計 玄關櫃牆的背面是廚房的4個電器櫃，孩房床邊也都做收納安排。

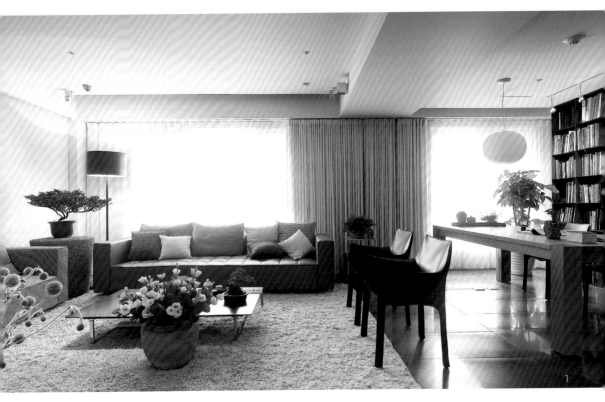

設計房子時，屋主非常地投入，準備了許多資料、物件，女主人喜歡園藝、畫畫，一家四口的書也非常多，「收納要有地方做，而且要夠大。」屋主一開始就點明了，而在客變階段的格局調整，他們最特殊的需求也就在這裡。

中軸線貫穿　兩邊看都是景

房子的縱深很長，基本是切成兩個大區塊來處理，公共空間全部打開，私密空間則是裁剪成一個個單元區塊，中軸線貫穿整個房子，兩邊看都是景，而從玄關轉進廳區，看到的就是這條劃開空間的軸線景深，打開軸線盡頭的主臥室房門，視線就伸進主臥裡。

玄關入口就是開闊，用珊瑚化石設計牆屏，搭配復古調的椅子，一旁擺的石柱也是老件。屋主一家人的書，用了一道L型牆來收，沿著閱讀區折向廊道，把女兒房的外圍整個包覆，房門特別選了白色來搭配，淡化了門的存在感，將居家的閱讀行為從公共空間向內部延伸。

書牆頂天立地，這麼大的一個量體怎麼讓它看起來不顯得那麼重？捨棄傳統的木構造，改用鐵件來設計，特殊的支撐結構工法，讓大型鐵櫃能承載厚重的書量，呼應客廳FLOS鐵件茶几的輕薄質感，空間的份量有了，在視覺的呈現卻是一片輕盈。

1 閱讀區以開放空間的型態，納入客廳。
2 玄關牆屏帶出進門的動線。
3 電視牆屏一體兩面，界定玄關的裡外。
4 中軸線貫穿空間，兩邊都是風景。

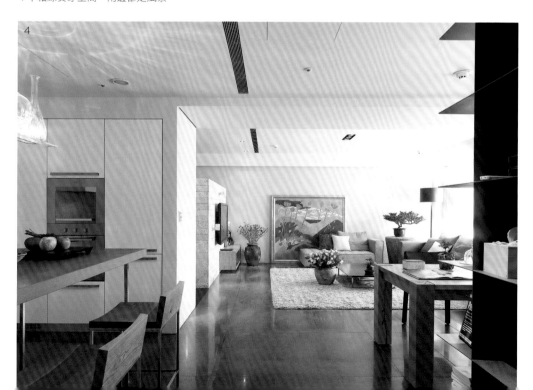

4

預留端景位置　隨手接觸自然

兩間女孩房都備了足夠量的收納空間，其間一房的桃
紅色牆出自於主人指定。室內的兩間浴室，回應屋主
一家人的使用習慣，做了適度調整，客浴為男主人專
用，封掉局子窗戶，搭配格柵的運用，修飾窗戶視
覺，又不影響光的穿透，同時整合鏡櫃與收納設計，
將小空間做高度的運用。

主臥浴室則歸女主人與兩個女兒所有。主臥室區塊，
順著中軸線分隔成兩大區，睡眠區部分，考量到希望
騰出有更多空間來規畫衣櫥，床頭牆厚度刻別縮減，
只做了8 公分的厚度，讓空間看起來不會顯得過於侷
促；至於主浴整合更衣間，隔著玻璃，與睡眠區融成
一個大空間，淋浴間用了石頭牆、卡拉拉白大理石、
白色抿石子，簡單中富有詩意。

1 走道動線也是閱讀動線。
2 餐廳、廚房以開放姿態，與閱讀區對話。

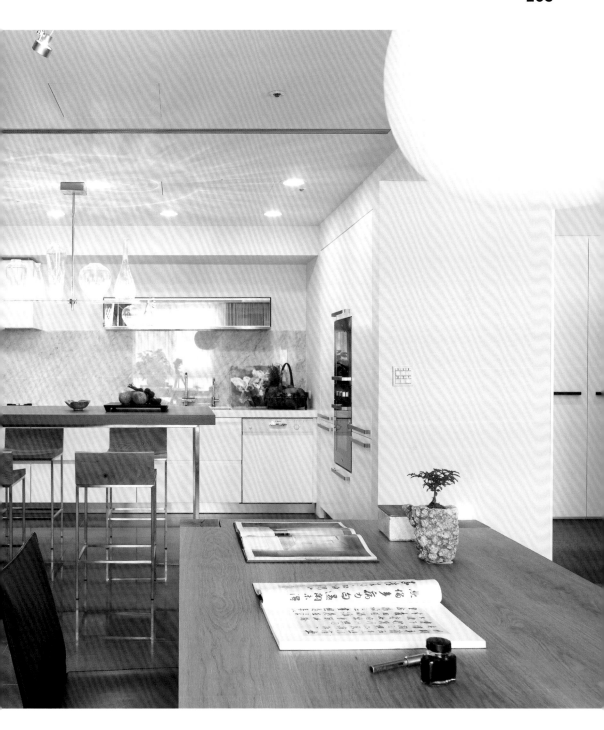

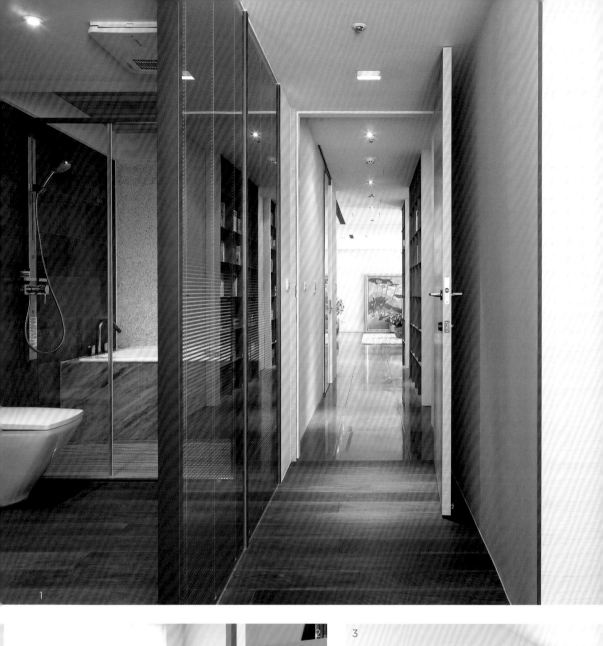

至於女主人喜歡園藝，卻苦於沒有景觀陽台來表現，既然沒有外部條件，嘗試在室內尋找解決方案。不論是公共廳區或私密臥房，都儘可能地將檯面做大，像是主臥室的洗手檯，或是預留可擺盆栽的端景位置，如客廳角落，用了小石桌取代邊几，變成了展示舞台，加上適當地預留掛畫設計，讓主人可隨心所欲地佈置家，隨手接觸自然。

主臥浴間手繪圖

書櫃動線手繪圖

玄關櫃手繪圖

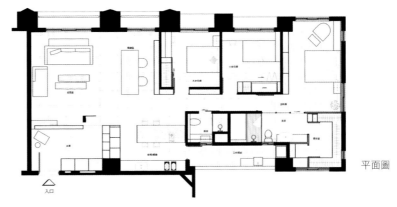

平面圖

入口

4

1 主臥室整合更衣室，淋浴間用了石頭牆、卡拉拉白大理石、白色抿石子表現。
2 女孩房之一，窗前的書櫃整合書桌。
3 隔著玻璃，浴間、更衣間與睡眠區融成一個大空間。
4 回應主人翁的喜好，用了桃紅色來表現床頭牆。

Detail / **1**

鐵件書櫃，輕薄的存在感

捨棄常見的木作櫃型式，改用鐵件設計，一般書櫃的結構設計都是用2點或3點，在這裡，則是採用了十字交榫來扣住，變成結構性行為，讓櫃子的承載力都能因此平均分散於每一「格」。

Detail / **2**

一個櫃，4種功能表現

客浴的鏡櫃區塊整合多種功能，上方有鏡，推開鏡門是鏡櫃，原本這一區有窗子，利用格柵將部分窗封掉，產生一個櫃、4個單元的不同表現，實用性、美觀性都兼顧到。

Detail / **3**

衣櫥也是工作站

主臥的衣櫥不僅僅是衣物收納使用，或是置放電視等，回應屋主希望能在寢區預留工作區的需求，特別將工作站的概念與衣櫥做了結合，變成衣櫃的單元空間之一，讓主人在房裡也有上網、書寫等空間。

3

家的構成美學──家具、櫃設計

Point 1

個性迥異的家族好夥伴──家具

家具，可以從兩個方面來看，一是可活動性，所以家具絕對不能是固定的。言下之意，因為家具是可以被移動的，基本上，體積都不會太大，讓使用者可以在今天搬到房間、起居室，明天又移回餐廳，家具就傳達出這種訊息，空間使用因此是有彈性的。

家具同時也負有世代傳承性，不論是對設計它的公司、對買下它的家庭來說，都是相同的。好的家具使用4、50年大有人在，父傳子、子傳孫，累積家人共同使用過的記憶，會讓你對它格外有感情，格外珍惜。在國外二手家具市場也可以流通，有些第一代、第二代的名師款，保存增值空間反而高於新品。

我很喜歡HANS J.WEGNER的設計，他太堅持了，從很年輕做到90幾歲，不論是在家具或建築設計，他都是一個很經典的人物。WEGNER的作品在當時那個年代是走在先端，至少跑在前面30年，表示他是一個很成熟的人，把心理、生理的感受都放了進去，用他全部的生命去做。看一件他的作品就可以欣賞到很多的細節美感。

為家添家具，建議選擇正牌、好的家具，設計簡單，質地堅固，而且易於維修。如果一時沒有那麼多預算購買全部，買一張也好。

桌子

Item / **1**

中島餐桌的優雅

原始構想是希望呈現較女性的空間，優雅柔美，因此捨棄制式化的中島桌廚具，整個用木作方式來完成，卡拉拉白大理石為桌面，底部的收納櫃可兩面用，一面是開放式層架，另一面則是開門式櫃子。

Item / **2**

品茗式中島桌

回應室內的茶空間主題，特別設計了一個不像廚具，也不像中島的桌子，人造石桌面嵌入電陶爐，變成一個喝茶的桌子。在這裡工作時，可以看到廳區的客人，以及前面一同品茗的人，桌子靠邊擺，節省空間。

Item / **3**

厚實但輕巧的中島桌

中島桌採用1公分厚的扁鐵來斜撐，既寬且扁，8公分厚的檯面是故意做厚，輕巧又很有張力，就擺在室內動線的交會點上，搭配磨石子老地坪、燈，有老時光的回想。

Item / **4**

外方內圓的實木書桌

書桌用了一整、90x240公分長的實木，沒有切割，桌角導圓，表現外方內圓的人文，木質地與鐵質地都做到最精細的地步，搭配柚木地板，自然渾厚。

Item / **5**

適合各種工作型態的桌子

中島兼餐桌、書桌使用，不能拆開來看，集結多種工程與複合媒材，鐵件結構的骨架隱藏在檯面底。桌子高度是吧檯高度，站著工作、靠著寫東西，在舒適度、彈性使用性，都大於標準的75公分桌子。

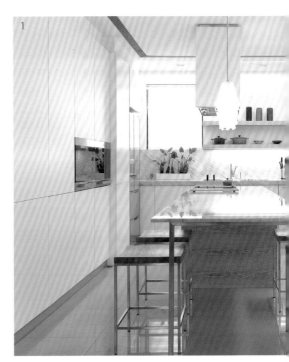

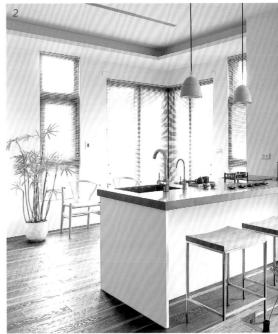

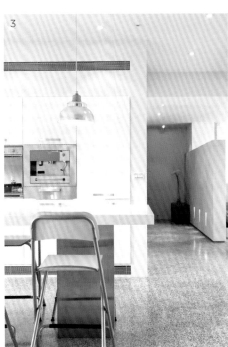

椅子

Item / **1**

CH07 Three-Legged Shell Chair

1963，HANS J. WEGNER設計。有時被稱為「微笑椅」，三腳椅構造上提供桌越的穩定性，前腳是由一片連續的層壓板製成，後腳是另外一片，三角形的足跡使它可設置於房間角落，且經常被放置在不同角度皆可看到的位置。(圖片提供__森Casa)

Item / **2**

CH53 Stool

1950，HANS J. WEGNER設計。木頭的材質與塗裝與Y Chair相同，選擇性多樣，也可視為Y Chair的簡易版，因少了椅背的重量，整個椅子更為輕盈，功能性更強。可當邊几、玄關椅或桌子，做為插花使用的茶几也很具特色，是應付家裡突發狀況的好幫手，不占空間，也可以當腳椅使用。(圖片提供__森Casa)

Item / **3**

CH25 Easy Chair

1950，HANS J. WEGNER設計。僅靠著原木及紙纖給予椅子沉穩卻獨特的呈現，前衛中帶傳統的工法。整張椅子使用約300公尺的紙纖長度，用獨特的編織方式隱藏繩結，後椅腳直接萌伸為扶手，即使有一個特殊的乘坐角度，也能夠輕易的起身，單獨擺放或搭配咖啡桌都實用。(圖片提供__森Casa)

1

2

3

2

Item / **4**

PP501/PP503 The Chair

1949，HANS J. WEGNER設計。The Chair，光聽名字就很shock，WEGNER常常很謙虛地用「那圈椅」來稱呼它，既豐富又簡樸：豐富是因為其細緻考究的線條，橡木與藤材相互輝映；簡樸是因為它嚴謹到一點浮誇都沒有，此椅亦曾出現在許多國際重要場合。（圖片提供_PP Møbler 台灣總代理 惟吾德）

Item / **5**

PP19 The Teddy Bear Chair

1951，HANS J. WEGNER設計。設計似乎參考頑皮、有生命的動物特徵，泰迪熊椅的別名是來自於評論家提到它的扶手：「像一隻大熊用熊掌從後面擁抱著你」。融合現代與古典，很難得是光只看一張椅子，就能欣賞到很多的細節美感，WEGNER還為這張椅子設計腳凳。（圖片提供_PP Møbler 台灣總代理 惟吾德）

Item / **6**

PP250 The Valet Chair

1953，HANS J. WEGNER設計。在當年經過與建築學教授Steen Eileer Rasmussen和設計師Bo Bojesen一段關於「在睡前以最實用的方式摺疊衣服的問題」長談後，構思出來的，椅背有如衣架一般，坐墊內部空間又能收納手機、鋼筆等小件物品，擺在角落、床邊，都好用。（圖片提供_PP Møbler 台灣總代理 惟吾德）

Point 1

物件也有自己的家──櫃設計

櫃子，就像建築設計一樣，一個櫃子就是一棟建築。

建築有所謂的公共建築、私人建築或特定建築等分別；同樣的道理，櫃子也是有類似的差異型式，而「形」隨著「機能」而生，有的是負責服務進出家門的入口，有的提供烹煮使用，有的則是容納衣物、換季用品，或成為居家的知識寶庫、精品收藏的櫥窗等，當收納內容趨於多元，櫃子內部的分割也就愈加精細了。

設計櫃子時要考量到量體本身與周圍環境的關係，這一點跟建築設計也是不謀而合，建築體得融入街道城市，順應起伏地勢。通常是把櫃子設計在空間裝修裡，活動式櫃子則是列入家具。櫃子跟著結構一起使用，變得不像是櫃子，而是建築物立面的表現。因此，櫃子儘量是採用現場施做，以求得與空間的吻合度，隱藏在建築結構裡，若太多櫃子單獨存在，空間秩序就會亂了、失去平衡感。

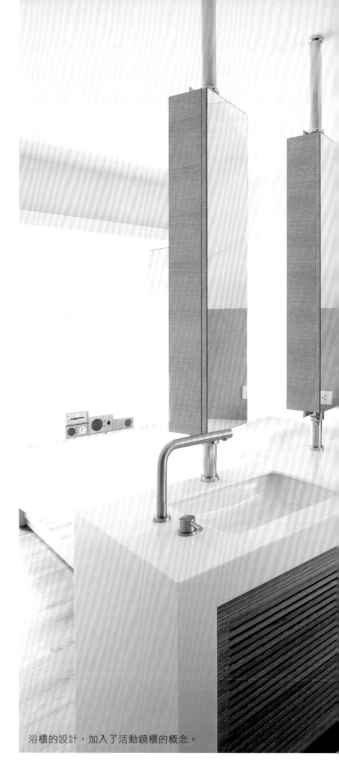

浴櫃的設計，加入了活動鏡櫃的概念。

書櫃

1

Item / **1**

白色櫃，牆上的立體刻紋

書房裡的櫃子特別挑選白色，使用透心材美耐板，書櫃整個懸浮懸空，與牆密切貼合，格子線條在牆上劃下井字交錯，看起來像是白牆上刻意挖了許多洞口，來擺放書、收納書房雜物。

tem / **2**

點式固定，書櫃飄浮於牆上

櫃子背景用了電鑿方式，鑿出自然的風化感，平凡的水泥牆有了歲月表情。書櫃材質特別挑選黑色調美耐板，以「點」的固定方式，讓木櫃子懸浮在牆上，燈光灑下來，櫃子整個是清透的。

2

鞋櫃

Item / **3**

卡拉拉白石平台，也是小抽屜

玄關區，有樑、有柱，用了懸浮式櫃子，搭配展示台來修飾。看似簡單的卡拉拉白平台，其實是抽屜設計，在高度的安排也剛剛好是手拿的高度，檯面上可暫放用品，插一盆花就是端景，櫃子銜接實木，動線上一氣呵成。

Item / **4**

玄關櫃，內外兩種表現

外玄關櫃子像是一面牆，鑲進落地門，門片線條組合成牆面分割。椅子設計呼應櫃子，厚實的木頭、纖細的金屬，讓進門前的收納單元，成為很好看的門面。利用門的厚度，在櫃子中間設計展示平台，一體多功。

Item / **5**

門與櫃子，牆面端景的組合

玄關空間大，刻意將櫃子與門的高度切齊，櫃子下面懸空。關上門，從正面來看，大門是隱藏在牆裡，兩邊是柚木櫃子；打開大門，則是門後有門，一進一進的景深，視覺穿透至動線最遠的地方。

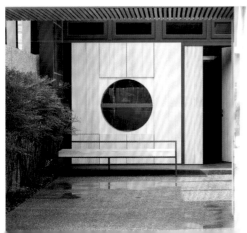

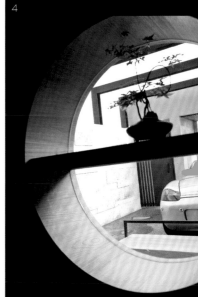

衣櫃

電視櫃

Item / **6**

衣櫃併入書房機能

衣櫃是牆的一部分，門片設計結合木框、纖維壁紙，柔美寧靜。更衣區同時是主人的小書房，書房機能併入衣櫃，抽取式層板是方便使用、收納的桌面，讓空間得以進一步被活用。

Item / **7**

結構似的電器櫃

客廳的電器櫃特別用茶色玻璃，可直接進行遠端搖控，搭配黑色烤漆木框，整個櫃子看起來像是結構體，櫃子的散熱透氣設計在側邊，結合層板、綠色蛇紋石平台，外頭景觀區的抿石子抿了進來，空間彷彿跟著拉寬。

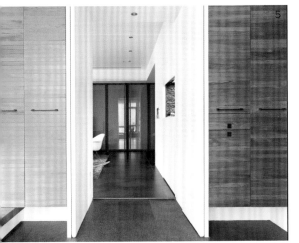

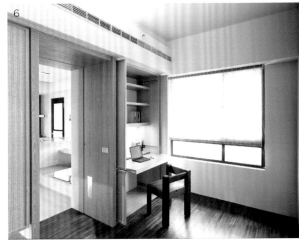

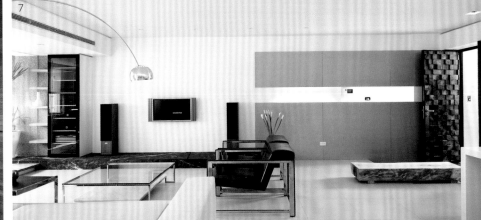

壁櫃、展示櫃

Item / **8**

鏡箱，櫃中有櫃

洗手檯區的鏡箱，當門片關起來時是一個黑色箱體，白牆上的鏡子。一打開門，內部燈光自動開啟，提供使用鏡面照明，再將鏡面打開，露出最底層的淺櫃，擺放香水瓶等小件。

Item / **9**

浴櫃，更衣區入門端景

更衣間、小書房及浴室，融合成一個大套間。鏡箱、觀立山石檯面、底櫃的尺度很大，從浴室向外延展，搭配木地板，讓浴櫃脫離浴間附屬配件的印象，成為進入更衣區，一打開門看到的端景。

Item / **10**

櫃門，就像是一面牆

樓梯下的畸零空間，裁剪為一個多功能的服務盒，灰色拉門背後隱藏著一個櫃子，櫃門刻意留下的開口，都是一種機能，包括魚缸端景、螢幕，拉門型式也方便隨時清潔魚缸，成為投影機的布幕，豐富櫃門的功能。

Item / **11**

硅藻土鋪底，茶氣風景

利用凹牆來做收納設計，牆底鋪上硅藻土，刻意拉橫的水平紋路，在光影轉折、游移間，留下很迷人的陰影美。櫃子的型式也簡化至最低限，一片片鏽鐵成了擺放茶具收藏的平台，留下茶氣十足的櫃牆視覺。

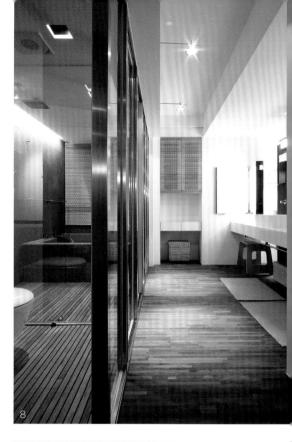

8

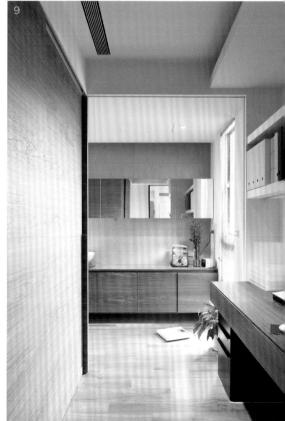

9

Plus+ 特輯 讓和風與茶室入住你的家

打造家的和風味與茶之境

01. 利用障子門變換和風生活

02. 輕和風，充滿陽光的茶味之家

03. 綠庭繞行的京都家屋

打造家的
和風味與茶之境

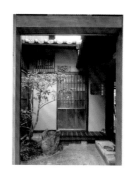

和風空間特有的「形隨機能」，
是一種來自「寬」與「隱」的自由感與安全感設計。

在眾多的居住風格中，和風空間始終有著一席之地。這樣的空間最迷人的地方是什麼呢？可能是燃香餘燼的檀香氣味，可能是榻榻米藺草味，以自然為基底的素樸質地，以及看不見卻真實存在的時光感，這種種元素滴水穿石的累積下，變成居住者自己也沒察覺到的心理託付。

從和風空間的「寬」，萃取家的況味

過去幾年，我們一家人每年總會把一段時間留給京都，在日本京町家生活，一家人習慣傳統民居的木構造房子，冬暖夏涼。在氣溫逐日下降感受楓紅時節的到來，風來了，木構造房子的門片被風吹得嘎嘎作響，也覺得自在。雨水來了，聽雨聲。黃鼠狼來拜年也歡喜。因為，這一切現象無不證明「房子是活著的」。

房子最初的建造與規劃，已經將大自然涵蓋了進來，空間成為自然界的一份子。身在其中，也會與自然有所連結，回到最純粹的狀態。因為如此，人的五感自動打開，感知所見所觸所聞。

天氣炎熱時，房子裡的門牆是可被全部拆解如同不存在，這樣的居住型態，讓我們理解到，房子不是用來阻隔我們的，因為寬，因為通，因為遠端的綠意也可以進來房子與人們作伴，這份通透造就了沒有框架、無限延伸的舒適度。

但當有隱私需求，房子的門牆又可以重新組構，將我們穩妥地包覆起來。像這樣來自「寬」與「隱」的自由感與安全感設計，正是和風空間的特有的「形隨機能」。

茶空間，嵌在房子裡的靈魂角落

除了空間上的「寬」，在家中創造一個「心寬」的角落，足以沉澱、省思以及和自己獨處，是更深一層的需求。擁有儀式感的茶空間，或許是個選項。

談到茶空間，最經典者莫過於日本京都的「待庵」，由茶道宗師千利休於1582年所設計，約為2疊半榻榻米大小，全用泥土鋪設，入口小窄。在茶室裡沒有階級之分，所以進入者都得卸下所有外在的一切。當

人們使用茶空間，彷彿面對尊敬旳長老，跪坐盤腿，透過喝茶這件事，通過喝茶這個儀式，卸除外在強加的枷鎖讓心平靜下來。

如今，透過時代設計轉換，茶室變成了多功能茶空間，保留榻榻米、壁龕，加上簡約素淨的硅藻土塗料，靜靜地留住歲月踏痕，即使是在現代感的居住空間，只要能保留 3x3 公尺寬的空間，都足以創造一方茶天地。

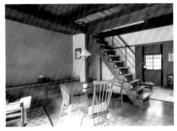

而無論是身處之境，或心安之境，空間所帶來的餘裕，其實都是透過許多看似微小，但卻至關重要的細節搭建而成。

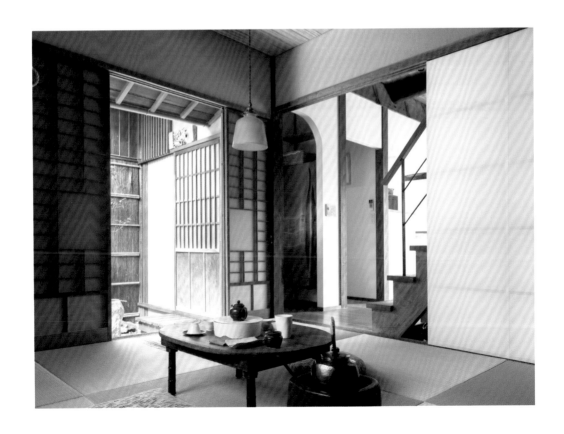

BOX

打造和風空間vs.茶之境❹大元素

元素／**1** **茶空間**

傳統的茶室設計轉化為居家茶空間，應該是一個有生活儀式感的神聖所在，即便是現代空間，保留兩張、三張榻榻米大小區域，約略是一張大床的佔位，空間坪數條件充裕的話，預留五張榻榻米空間更佳，搭配拉門或折門、簾子的使用，為居家變化不同的視覺端景。 此外周邊空間，也可以將牆面局部做凹槽設計，或大片格櫃將「茶概念」納入。

多功能茶空間

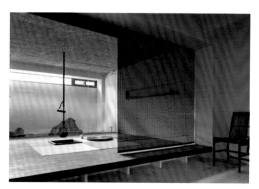

地爐式茶空間

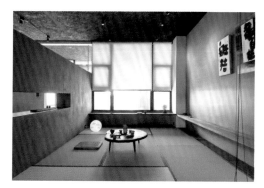

壁嵌式茶櫃

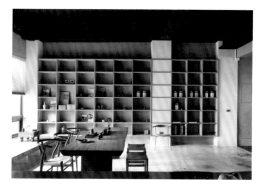

格架式茶櫃

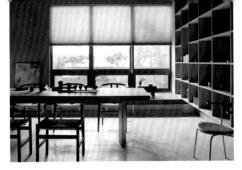

落地窗光照

元素 / **2** 光線與燈光

採光部分，分成白天、夜晚，日間思考如何運用
開口的設計引入自然光。如高窗設計引入低限的
光束，增加空間明暗層次，即便大開窗也能透過
簾子的變化，創造雪見障子般的效果。入夜後，
則適度運用仿月光、燭光的照明。由於在弱光
下，眼睛瞳孔會不自主地散大，放鬆，此時看到
的漆器、陶器、銀器等，更覺得美麗奪目。透過
低限度的光線，產生另一種美感層次。

高窗光照

元素 / **3** 空間材質

材質宜挑選原味，質樸，且要能被使用，有時間
感。
磚、石材類：非光亮面的燒面石材、不規則的凹
凸面磁磚，或像是被踩踏過的非拋光石板。
木質類：不一定非得是原木，重點在於表面層的
處理，主要在於能保留木質的原本紋理。
手感塗料類：不刻意追求傳統的幾底幾面工法，
有著微水泥質感者最佳。近年來，愈來愈多人嘗
試取材自生物化學沉積岩的硅藻土塗料，主要是
取其原始的自然質感與極強的吸水性。
和紙類：在日本，和紙被廣泛運用於居家裝修，
拉門、檯面、櫃門、牆，以及天花板，取其半透
光的效果，紋理與溫潤質感。

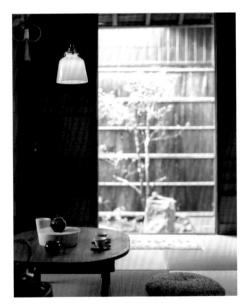

元素 / **4** 造園 & 坪庭

如果條件允許的話，建議種一棵樹，楓樹、松
樹、櫻花樹，或是常綠的竹子都行，有庭就有四
季，庭院會告訴你四季正在變化。對於狹長型京
町家來說，日式庭園在先天條件不足的情況下，
發展成坪庭風貌，最小者不過於1坪。因此，可
以將將坪庭的概念也運用在現代住宅設計。透過
用植栽、盆栽、山石等來布局。

 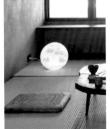

仿月光 + 燭光式光照

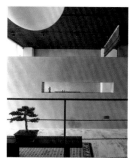

硅藻土牆

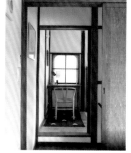

木材質

和紙

水泥地

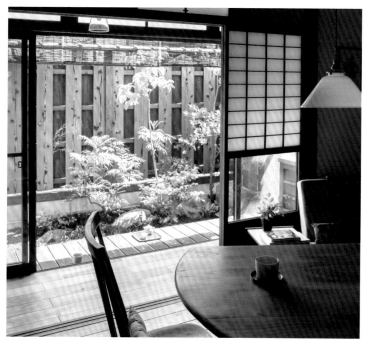

中庭造園

植栽式坪庭

山石式坪庭

利用障子門變換和風生活

大廣間設計，隱藏版的三房兩廳

多功能茶空間是房子的使用樞紐，利用障子門來靈活調度空間，不僅完整分割公私領域，可使用房數變成三房，當茶室完全敞開後，整個廳區的視野豁然開朗，同時也闢出一條室內緣側，豐富度假生活。

週五晚，大人小孩都回來了，回到位於台北的第二個家。不同於一般的三房兩廳配置，以日式民居的概念呈現，這是源自於屋主李先生小時候住過日式宿舍的記憶。

L型緣側迎向山、太陽 隨坐就隨讀

房子座落於北投近郊的溫泉地帶，建築開口面朝西，隔著行道樹綠頂，眺望陽明山。全室以障子門替代牆、天花板的高度變化，讓空間有了「主」、「次」場域分別，主場域作為待客或家人聚會使用，包括玄關、中島廚房、客廳區，以及可彈性運用的多功能茶空間；次場域則為主臥室、溫泉浴室等私密空間。

玄關入口，利用藍灰色板岩地坪、檜木天花，搭配長椅，給了一個好好穿鞋的空間，自然將餐廳區隔開來，視線無阻地穿透，讓開闊的家迎接主人的每一次歸來。在這裡，用餐的機能被併入島型廚房設計，下廚與用餐的活動多了一份親密感，廚房電器櫃牆沿著建築結構展開，整合了窗景、電視牆，人們往來其間，也有不同的視覺畫面轉換。最引人注目的莫過於緣側，其以玄關為起點，將人們的行進方向帶入廳區、多功能茶室。

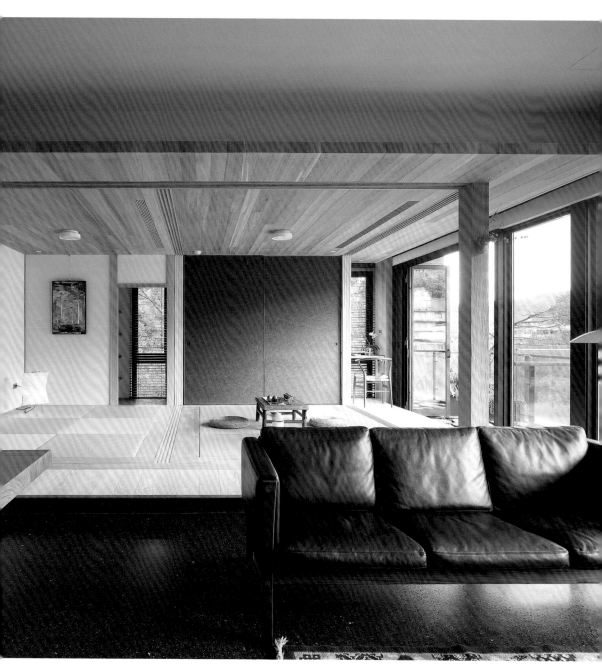

架高地板、壓低的木天花，將茶空間與其他空間區隔開來。

緣側設計在日式建築裡向來是室內、室外的過渡地帶，人們喜愛聚集在此感受暖暖日光，欣賞庭景，感知四季變化。在這裡，緣側其實是大廣間的架高地板，人多了，是最好的社交椅座，跟孩子們共讀、自己挑本書，揀一段廊道平台，留一段時間，隨坐就是陽光書房。

滑動障子門 多功能茶空間一拆二

回到家，時間是自己支配，空間的使用也是如此。L型緣側引領視線、動線行動，也將架高地板的多功能茶室整個包覆起來。障子門隨著支柱而發展，設計時故意把拉門設計成「躲起來」，就像玩數理遊戲一樣，不是「0」，就是「1」。

一扇扇障子門在這裡猶如一道道牆，當門片完全收攏隱藏，架高地板、壓低的木天花板，讓茶空間猶如舞台般充滿戲劇張力。拉開門片，茶空間一分為二，提供兩種不同活動使用。

緣側、茶空間豐富假期生活的內容，而有著濃濃和風味的溫泉浴室，則是讓度假生活多了一份甜蜜的儀式感。整座建築基地環山而建，房子彷彿被山簇擁著，溫泉浴室以自然石材、木材，營造湯屋意象，全家人一起泡湯的親子時光，將成為孩子們最珍貴的成長記憶。

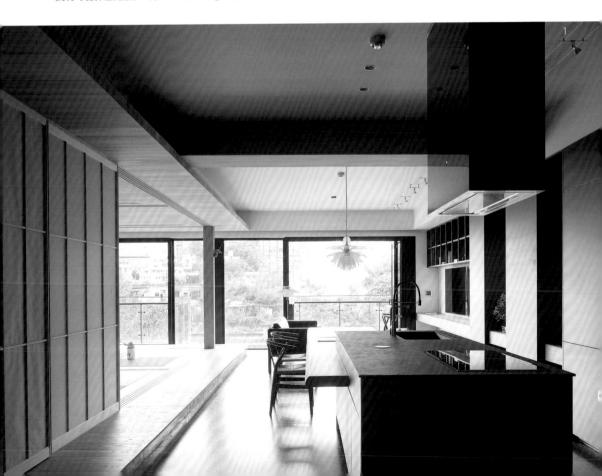

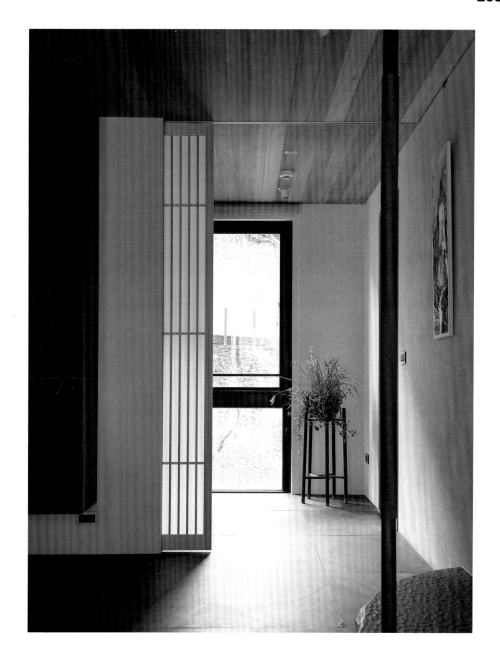

1 建築開口引入日光，中島廚設整合餐桌，敞開障子門後，多功能茶空間變成廳區的延伸。
2 玄關入口，緣側的起點。緣側的起點特別設置的木結構，以現代裝置藝術的手法來詮釋精神支柱。

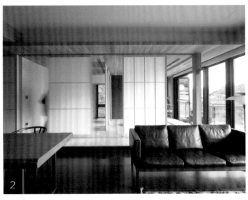

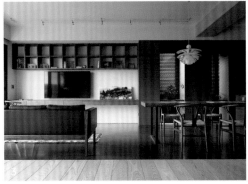

1 滑動障子門,隔出一個專屬的茶席。
2 茶空間採無接縫榻榻米,面向公共空間開放,屋外的行道樹便是室內的四季櫥窗。
3 客餐廳的主牆以對比色作為場域界定,溫潤的原木色澤連結兩區,備餐、用餐等活動多了一份親近感。
4 溫泉湯屋擁有L面景觀,拉簾並不做滿,可上下調整確保泡湯時的隱私。

House Data
屋型 電梯大樓
成員 夫妻、三小孩
坪數 40.6坪
格局 玄關、中島廚房、主臥室、多功能茶室、起居室、雙衛浴、溫泉浴室、景觀陽台、工作陽台
建材 實木香杉、實木柚木、特殊漆、磨石子、板岩、花岡岩、日本和紙、無邊條榻榻米

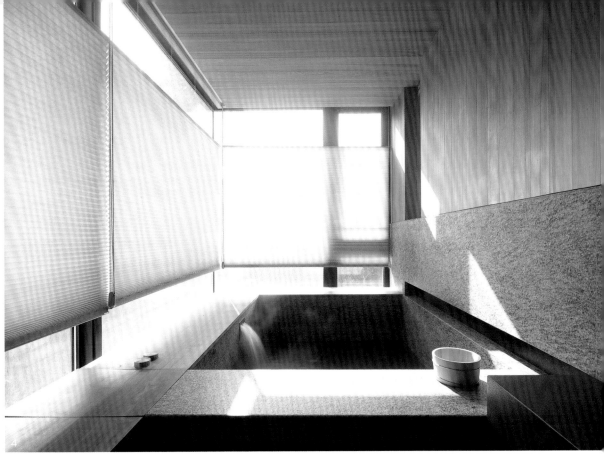

平面圖

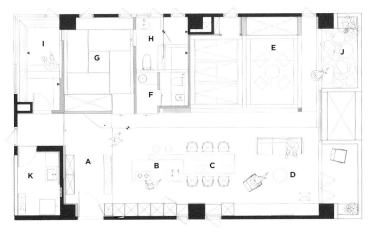

A 玄關
B 中島
C 餐廳
D 起居室
E 茶室＋和室
F 客衛
G 主臥
H 主臥衛浴
I 溫泉浴池
J 景觀陽台
K 工作陽台

和空間 vs. 茶之家 ❹ 元素

主臥與茶空間皆為榻榻米空間，以和紙拉門轉換空間的靈活性，
加上充足的日光條件，與低調的自然材質運用，重現日式民居的美學設計。

元素／**1** **茶空間**

採無接縫榻榻米，利用障子門切換空間，將原
本「大廣間」般的存在，分割成二區，獨立出茶
空間。擷取傳統的日式建築語彙，以緣側串聯各
區，搭配完全敞開的落地窗，在室內創造出日式
住宅望向中庭般的半戶外角落。

元素／**2** **光線與燈光**

建築基地環山，房子擁有非常好的日光、月光條
件，帶來日夜兩種不同情境氛圍。夜晚時，障子
門牆透出光，既是景，也是光。運用和紙燈具，
透出仿月光的柔和光暈。

元素／**3** **空間材質**

建材選用貼近自然的建材，如檜木、亞麻編織壁
布天花、和紙拉門與吊櫃、柚木格柵、板岩等，
回應自然之美。緣側木平台特別施以刨木質感，
表現大自然的肌里與色彩。

元素／**4** **造園&坪庭**

外陽台以石頭鋪面與樹木種植，將主角讓給自然
山景。打開落地窗，茶空間地板向陽台延伸，人
坐在室內曬太陽，雙腳可自然舒展。

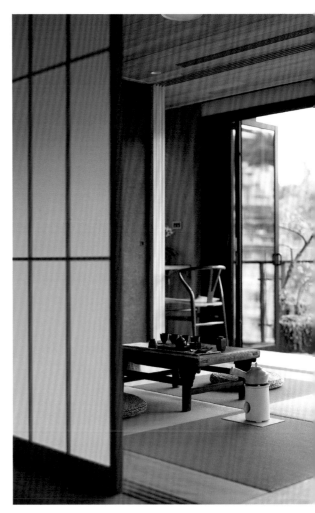

茶室

燈具・光影

原木綠廊 ・ 亞麻編織壁布天花 ・ 和紙櫃門

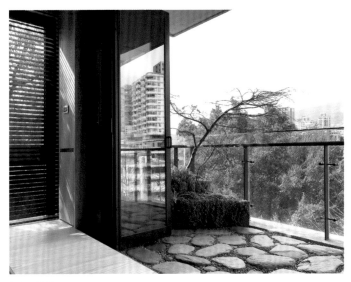

坪庭 ・ 露地

輕和風，充滿陽光的茶味之家

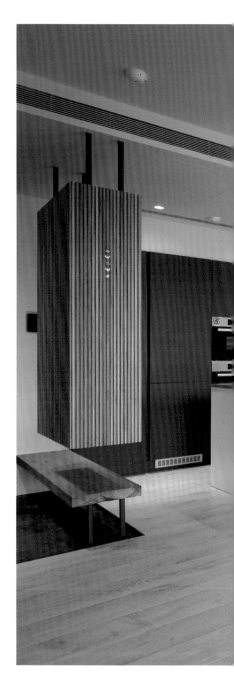

打造日本住宅現代版「床之間」

以符合小家庭使用的需求，特別規劃架高設計的
多功能空間，大人在這裡靜心享受茶品、做瑜珈
運動，小孩遊戲玩耍也無後顧之憂，平台順著採
光窗展開，串聯公私領域，讓家可以是很熱鬧
的，也可以是很寧靜的。

因為喜歡喝茶，更進一步地學習茶道，屋主也將這份
興趣落實在日常生活，因此在設計空間時，我們也把
茶元素放進格局裡，將一家三口的生活空間設計得比
較空靈，來呼應追求自然、心靈自由的茶文化。室內
近20坪，因應小家庭的起居使用，切出了一私、一
眾，以及半私半眾等三大區塊，陽光透過一長面採光
窗，更增添家的生活暖度。

茶元素在多功能區完美體現，整個起居空間忠實地詮釋空靈的自由感。

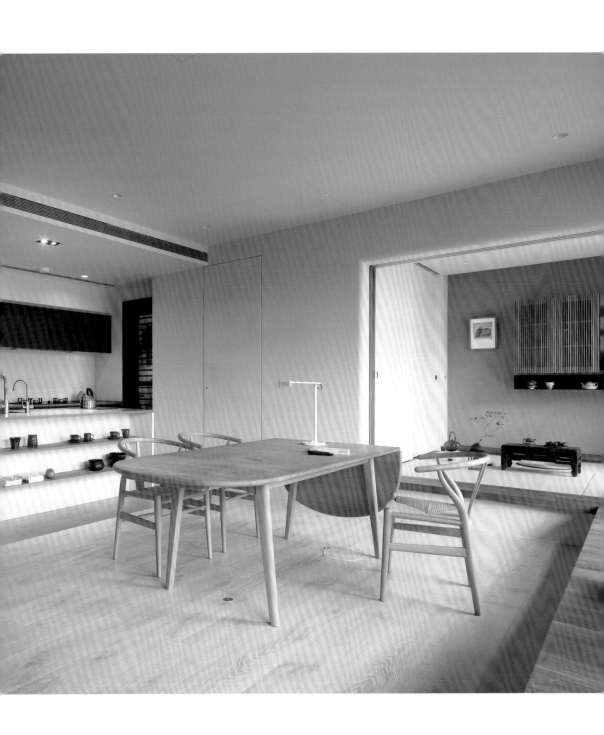

以餐桌為中心的和風起居區

室內採光開口落在東北面，秋冬時節迎風聽雨，至夏日反倒少了西曬的酷熱。在公共空間，我們刻意把玄關、廚房釋放出來，做出一種對談的姿態，迎向室內開口的陽光、綠意，玄關格柵吊櫃、長木椅，自然導引進入動線，視線穿過其間，隱約看見家的那份美好。

起居空間的格局以孩子為發想點，捨棄一般的客廳擺設，主牆面採鐵件支起收納與視覺美感，投影布幕則滿足日常的影音使用。大餐桌也是孩子的大書桌，即便是主人在廚房備餐，也能隨時與孩子互動，挑選桌體兩側可拉放的擴充設計款式，以備多人餐聚時使用。

沿著建築開口伸展出一道柚木平台，便成為廳區椅座的最佳支援。架高平台左右串聯主臥、多功能室，有如日式建築的緣廊，像一座橋般。木平台底部設置小抽櫃，同時也是掃地機器裝置的窩，又因為臨窗的舒服性，成為大人小孩隨坐隨讀、泡茶小憩的愉悅角落。

藍調硅藻土牆茶室，室內的端景

視線隨著柚木平台向陽台推了出去，把人的腳步帶出門，空間產生延展感，彷彿與藍天有了交集，份外無礙。

1 木平台與茶空間的架高地板接續，有如一條引導進入茶室的路徑。
2 茶空間內部的掛畫、展示物，可隨著季節更替而改變。

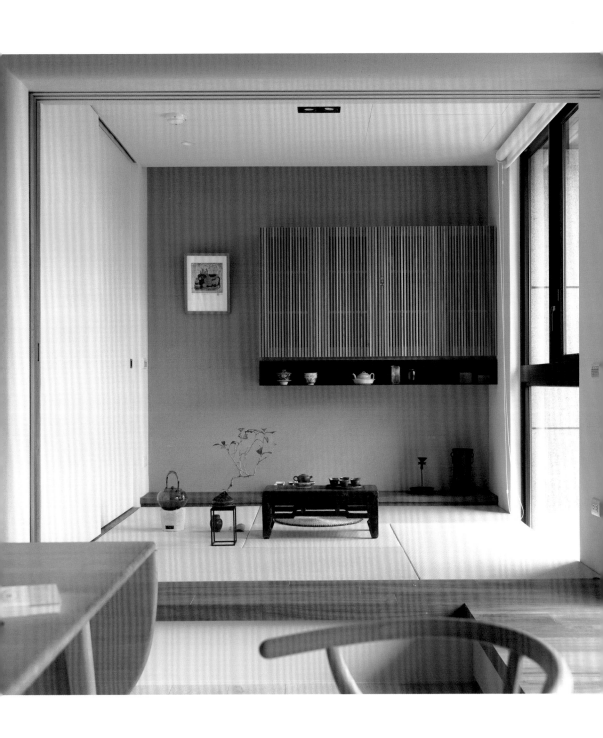

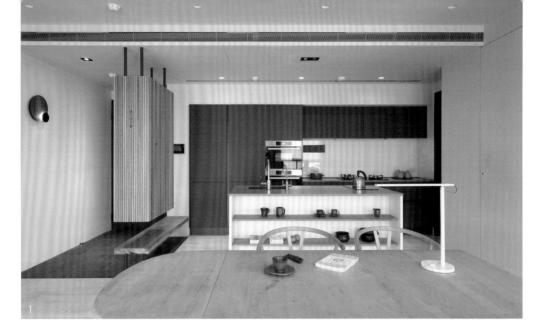

木平台向多功能茶室延展，變成了進入茶室區的靜心動線。茶空間以不對稱的櫃子、掛畫等向茶道宗師千利休致敬，另以方形的藺草琉球疊鋪陳地板，主牆陳設一道原木平台作為展示空間，隨手擺上老物件、手作空間模型，體現家主的精神。藍色硅藻土牆掛置的格柵吊櫃，疏落有致，與玄關吊櫃遠遠對話。

1 餐廳、玄關、廚房，既獨立又融合，大餐桌兼書桌使用，是屋主一家人的生活中心。
2 將廚房面向景觀，在廚房活動時也能與其他家人互動。
3 木長桌是起居空間的中心，屋主一家人的生活中心，選配可因應不同需求擴充的餐桌設計。多功能茶空間的架高地板與採光面的平台連結，支援起居廳區的椅座。

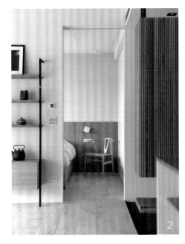

1 木平台盡頭，是主臥室的另一個開口，引光、裡外互動。
2 主臥室設計兩道開口，右側為房門出入口。左側為固定玻璃窗。

和風民居的拉門是單元空間拆組的樞紐，在這裡也是如此。特別選配和紙拉門，闔攏拉門後，茶空間隱化成一道米白色牆，平日大多面對廳區開啟，不論是在室內哪個方位，一抬眼都能望見茶空間的藍調硅藻土牆端景，家居生活因為茶空間的共享，有如一個極具彈性使用的多寶格，留下陪伴孩子長大的歲月痕跡。

平面圖

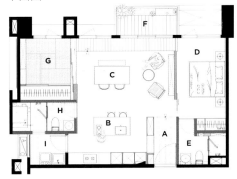

A 玄關
B 中島廚房
C 起居客廳
D 主臥室
E 主臥衛浴
F 景觀陽台
G 多功能茶空間
H 客用衛浴
I 工作陽台

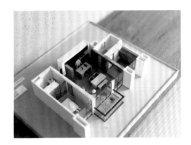

House Data
屋型 電梯大樓
成員 夫妻、一小孩
坪數 20.8坪（室內18.8坪／室外2坪）
格局 一房兩廳、多功能茶空間、雙衛、景觀陽台
建材 柚木實木、橡木皮板、鐵件、硅藻土塗料、超耐磨地板

和空間 vs. 茶之家 ❹ 元素

利用鐵件、硅藻土、柚木的自然質感，經營和風空間的舒服感受，
茶空間併入寢室機能，大容量壁櫃滿足床墊收納使用。

元素 ／ **1** 茶空間

擷取茶室的設計概念，藍色硅藻土營造主牆視覺，輔以
方正尺寸的藺草琉球疊鋪陳地板。牆上懸掛格柵設計的
茶櫃，創造出內凹空間，規劃掛畫以及收藏品的展示木
平台設計，其實完全是日式住宅「床之間」的現代版。

元素 ／ **2** 光線與燈光

房子大片開窗從茶空間一路延伸到主臥，體現在格局的
規劃上，分割出三個光照的獨立空間。為了保有滿室陽
光的優勢，即使是離建築開口最遠的玄關，也透過不及
頂、不靠邊的吊櫃設計，盡可能讓光照不受阻隔。

元素 ／ **3** 空間材質

除了空間中運用大量木質，充滿自然氣息的岩片也是經
營和風空間的不敗選擇，廚櫃設計選用深色紋理的岩片
板材，有如一道山牆，同時也呼應如同日式住宅土間般
的玄關地坪。茶空間和紙拉門不露痕跡的收入牆內，讓
小型居家更俐落。

元素 ／ **4** 造園 & 坪庭

緣廊平台與陽台木地板接續，平台底部是格櫃、打掃機
器的收納空間。景觀陽台以架高木地板、以帶狀設計鋪
設石面，搭配簡單盆栽，為城市生活妝點綠意生氣，吸
引人走出室內佇足。

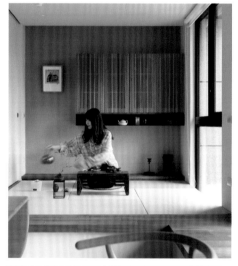

多功能茶室

窗光 • 仿月光燈具

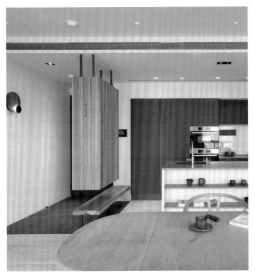
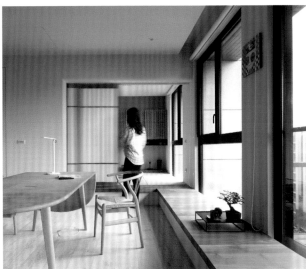

岩片板材 • 和紙拉門

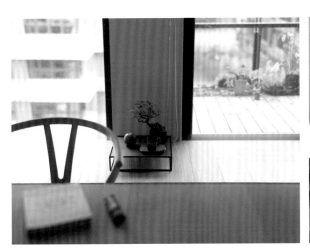

植栽 • 坪庭

Case **3**

綠庭繞行的京都家屋

用修復概念 重啓京町屋生活

整理老舊町家像是一趟時光之旅，在拆解、重製空間時，揉合那些過往喜怒哀樂的日常，再現有溫度的町屋生活。

京寬堂是與日方合作的町屋改建作品，建築基地靠近京都東福寺及泉涌寺，鄰兩條街道交會。橫跨一個世紀的生活痕跡，百年町屋本體幾乎是呈頹圮狀態，原內部是密密麻麻的生活格局，加上違建部分，京町生活更顯侷促。

關於京町屋的改造，在空間的定位是：可舉辦對外展覽的活動場地、可體驗京町生活的住宿空間，以及作為私廚使用。「要的是老房子的感覺，京町家生活的氛圍。」這是町屋改造的終極目標。

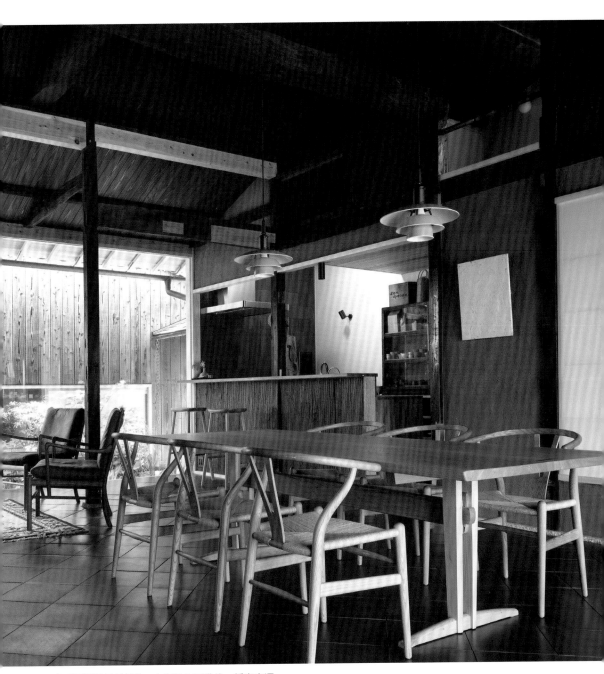

京町屋採子母屋設計，中庭是入口動線、採光來源。

以修復手法接續町屋新生

百年京町屋的整理工程，一拆便是拆到結構骨架，拆到最初的原始模樣，在容積、面積無法變更的條件下，運用修復手法做空間拆解與重整。

京町屋前後分別做了不同程度的退縮處理，讓出了與城市相融的友好綠帶，讓町屋生活擁有與京郊呼應的前後庭景。中庭不僅提供日照光源，界定前後場域，延伸成一條綠色動線，指引人們從建築側面進入町家，左轉是通往挑高畫廊、廚房、茶室等，向右走則是和室架高空間。

1 金屬壁爐搭配土牆，既堅實又柔軟，京都冬雪時，一室溫暖。
2 翻修京町屋時，做了退縮處理，新增前庭綠地，兼停車使用。入口被安排在建築側面，也是中庭入口。
3 牆上木架採可移動式，因應不同活動增減，黑色為舊有柱子，淺色柱子為新置的日本杉木。也做了染色處理。
4 藝畫廊位於京町屋的前半段，因建築的大面積開口，光源充足。
5 廚房、茶室門楣上方的薰黑土牆，忠實地紀錄過去廚房的使用狀況。

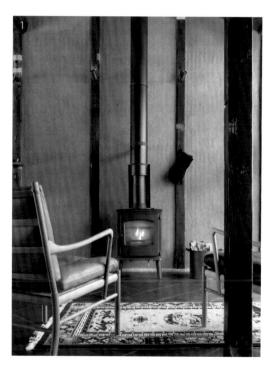

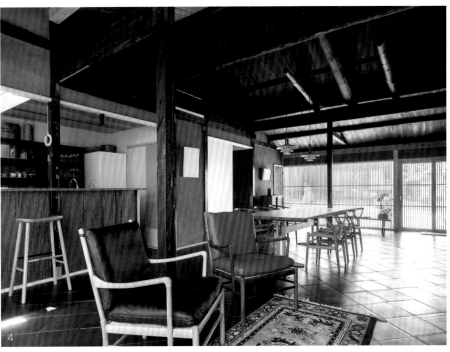

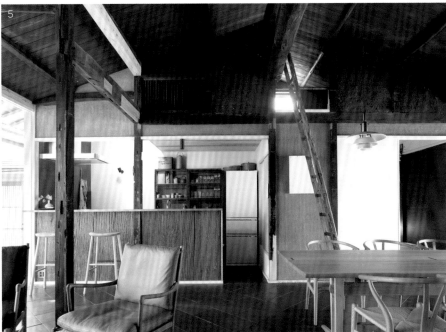

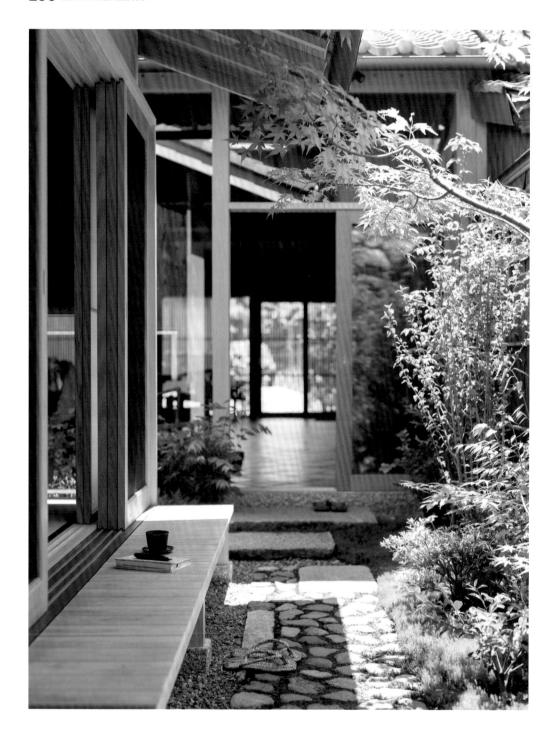

原町屋建築的部分被刻意保留下來，是這裡最美的風景。畫廊區域的土牆以竹網補強結構，再用布把土牆往內推磨，顯露自然的竹材質地，日本杉木天花板特別做了染黑處理，呼應土牆時間感。至於原町屋木結構的毀損區塊，利用日本傳統的「金繼」修復手法，與新的木料完美接合，大小不一的鋪丁，留下職人的手作美感，乃至於廚房、茶室門楣上方的那片土牆，留存著一片薰黑，極其忠實地記錄過去町屋生活，餘後人隨想。

京都茶室，一期一會的京町氣味

因為喜歡茶文化，在整理町屋時特別預留一間茶室，約莫是三張榻榻米大，下嵌於榻榻米的地爐、茶道具、16木格小窗，茶室布置隨季節變化而變化，這是給自己、給茶人們成就彼此的「一期一會」。

京都町家的眉眼輪廓清晰，也體現在町屋庭景，竹子、楓樹交雜著低矮的景觀植物、植被苔蘚，搭配建築外的杉木板圍籬，簇擁著町屋前後。尤其是屋後和室，特別在動線交會上做了轉折開口，鑲上玻璃，屋子裡外的互動有了連結。敞開和紙拉門，中庭變成和室的延伸，架高地板變建築緣側，夜間觀星、晝日茶席，是町屋的自然茶空間。

茶、庭園、榻榻米，在京町屋裡搓揉發酵，踩踏過春夏秋冬，慢慢長出京寬堂自己的京町模樣，而屬於京町屋的人間煙火，隨著一段段「一期一會」，繼續町屋的新時代生命。

架高地板向外延伸，成為建築緣側，也是入口之一。

1 獨棟民居和室相當雅緻，可容納4人住宿使用。
2 町屋後方的獨棟和室房，被庭園所圍繞。

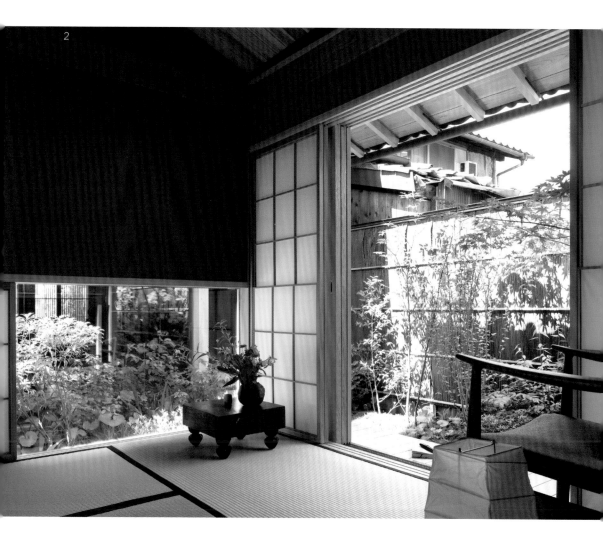

1F+2F 平面

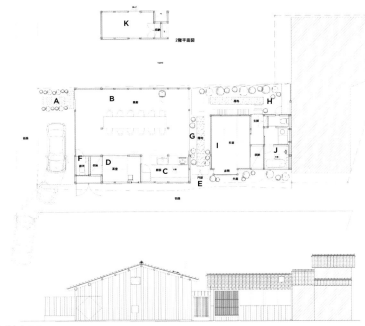

A 前庭
B 畫廊餐廳
C 廚房
D 茶室
E 入口
F 客廁
G 中庭
H 側庭
I 和室
J 湯屋
K 閣樓

東側立面

House Data

屋型 京町屋

坪數 母屋 60.2 ㎡ / 18.2 坪；子屋 23.9 ㎡ / 7.2 坪。前院 19.8 ㎡ / 6 坪；後院 24.7 ㎡ / 7.5 坪

格局 前院、畫廊、茶室、廚房、玄關、和室、衛浴、中庭、側院

建材 土壁、杉皮、杉木、燒杉、和紙、陶磚（敷瓦）、十和田石、漆喰、吉野杉、栗木地板、御影石、陶製手把、燻瓦、古材

設計單位 僕人建築空間整合、森田一　建築設計事務所

主要設計 李靜敏、森田一　、Albert Shi、吉川青

施工單位 コラボ建築設計

和空間vs.茶之家❹元素

局部保留舊町屋的元素，採用修復的概念、手作質感的自然材質，加上大面積採光、庭景安排，讓京町屋的四季生活得以延續下去。

元素／**1** 茶空間

京町家配置專屬茶室，約為三疊榻榻米大小，由於窗戶緊鄰人行空間，運用16格和紙內窗以低角度採光，創造出精巧的私密感。榻榻上設置冬日啟用的茶道地爐，接收著和紙濾過的柔和日光。

元素／**2** 光線與燈光

京町屋的前後兩棟建築，透過窗門材質形式的設計，創造出不同的引光效果。京町家前半部的母屋以玻璃、木格柵，串聯出一整面的穿透錯落的牆景與光影。子屋的主要光源來自中庭，以和紙拉門取光遮光，同時也將庭園楓樹倒影引入室內，創造空間的紋理層次。

元素／**3** 空間材質

大量選用天然的素材，如土壁、燒杉、和紙、陶磚（敷瓦）等，體現因時間與環境而變異的佗寂美學，利用「金繼」的手工修復來處理柱子，讓新舊木料完美接合。畫廊壁面土牆以編織竹網做補強，並用布推磨土牆，顯露竹材質地。

元素／**4** 坪庭＆庭園

町屋前後以庭院露地為界，又彼此串聯，綠意成為前後兩區的窗景。入口被編置於建築側面，迎客的植栽，石板地面鋪設的動線導引，成為造園的開端。中庭綠意藉著木格柵門扉穿透出來，翠綠楓葉迎風舞動，供前後兩區共賞。

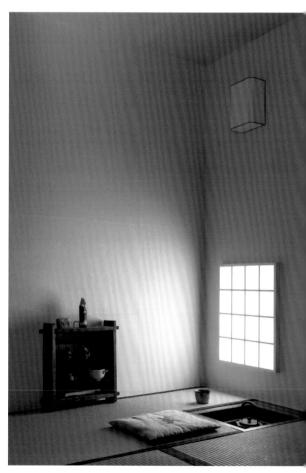

地爐茶室

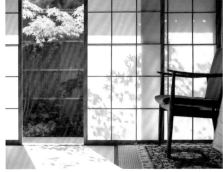

玻璃格柵門 · 和紙拉門引光濾光

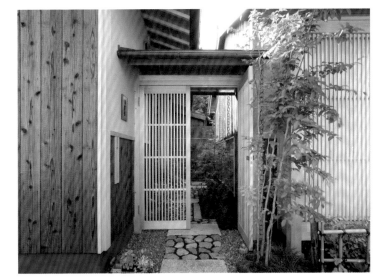

新舊木榫接 · 竹網土壁與陶製訂
製取手

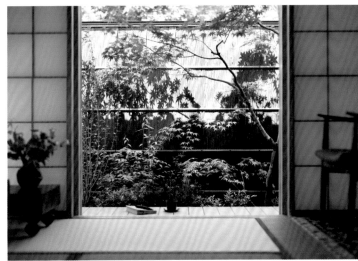

入口造園 · 中庭造園

找到家的好感覺（暢銷新增版）

設計師教你做對五件事，空間對了，人就自在、放鬆、幸福了

作　　者　李靜敏
攝　　影　游宏祥、李靜敏
執行編輯　魏賓千
美術設計　IF OFFICE ／ www.if-office.com
企畫編輯　詹雅蘭
校　　對　簡淑媛
行銷企劃　王綬晨、邱紹溢、蔡佳妘
總 編 輯　葛雅茜
發 行 人　蘇拾平
出　　版　原點出版 Uni-Books
Ｅｍａｉｌ　uni.books.now@gmail.com
　　　　　台北市105松山區復興北路333號11樓之4
電　　話　（02）2718-2001　傳真　（02）2718-1258
發　　行　大雁文化事業股份有限公司
　　　　　台北市105松山區復興北路333號11樓之4
　　　　　24小時傳真服務（02）2718-1258
讀者服務信箱Email　andbooks@andbooks.com.tw
劃撥帳號　19983379
戶　　名　大雁文化事業股份有限公司

二版一刷　2023年7月
定　　價　480元
I S B N　978-626-7338-15-5
I S B N　978-626-7338-14-8(EPUB）

找到家的好感覺（暢銷新增版）──
設計師教你做對五件事，空間對了，人就自在、放鬆、幸福了
／李靜敏著. 二版. - 台北市：原點出版：
大雁文化發行, 2023.7面；17×23CM；256頁
ISBN 978-626-7338-15-5(平裝）
1.CST:室內設計　2. CST:空間設計　3.CST:個案研究

967　　　　　　　　　112010951